선禪의 통쾌한 농담

선禪의 통쾌한 농담

1판 1쇄 발행 2020. 8. 5.
1판 2쇄 발행 2022. 5. 10.

지은이 김영욱

발행인 고세규
편집 태호 디자인 조은아 마케팅 이헌영 홍보 반재서
발행처 김영사
등록 1979년 5월 17일 (제406-2003-036호)
주소 경기도 파주시 문발로 197(문발동) 우편번호 10881
전화 마케팅부 031)955-3100, 편집부 031)955-3200 | 팩스 031)955-3111

값은 뒤표지에 있습니다.
ISBN 978-89-349-9505-0 03650

홈페이지 www.gimmyoung.com 블로그 blog.naver.com/gybook
페이스북 facebook.com/gybooks 이메일 bestbook@gimmyoung.com

좋은 독자가 좋은 책을 만듭니다.
김영사는 독자 여러분의 의견에 항상 귀 기울이고 있습니다.

이 도서의 국립중앙도서관 출판예정도서목록(CIP)은 서지정보유통지원시스템 홈페이지
(http://seoji.nl.go.kr)와 국가자료공동목록시스템(http://www.nl.go.kr/kolisnet)에서
이용하실 수 있습니다.(CIP제어번호 : CIP2020029168)

선禪의 통쾌한 농담

—————————— 선시와 함께 읽는 선화

김영욱 지음

김영사

차례

3장 ——— 도법자연 道法自然
　　　　　선지일상 禪旨日常

나는 이야기 그림을 좋아한다. 정확하게 말하면, 옛 인물들의 일화를 그린 고사화故事畵를 보는 것을 즐거워한다. 사람 사이의 일은 시간이 지나도 변함이 없고, 그 일에 담긴 가르침은 늘 한결같다. 그러므로 옛날 지혜롭고 현명한 인물들은 고대의 일을 거울 삼아 자신의 마음을 바로 한 것이다. 내가 이야기 그림을 좋아하고 즐겨 보는 이유도 그러하다. 나도 그림 속 인물처럼 가끔은 어리석고 때로는 실수하는 평범한 사람이기 때문이다.

이 책에서 소개하는 선종화禪宗畵는 불교의 한 종파인 선종의 교리나 선종 인물들의 이야기를 그린 그림을 말한다. 선종은 자신의 마음을 깨우치고 철저하게 밝히는 것을 궁극적인 깨달음으로 본다. 고사화가 사람의 마음을 움직여 분발하도록 만든다면, 선종화는 우리에게 마음에 대한 근본적인 물음을 던진다. 선종화가 주관적이고 암시적인 것

은 이러한 까닭이다. 화면 속 인물들은 단지 이야기만 나누고 있거나 텅 빈 하늘이나 꽉 찬 밝은 달을 보고 있거나 잠만 자기도 한다. 물론 특정한 사건을 그린 장면도 있지만, 일상적인 생활을 그린 장면이 대부분이다. 처음 그림을 마주하면 그림이 무엇을 말하고자 하는 것인지 알쏭달쏭하다. 한마디로 선종화는 어렵다.

일기일회 一期一會라는 말이 있다. 평소 차를 즐기는 덕분에 알게 된 말로, 일생에 단 한 번 만나는 인연을 뜻한다. 단 한 번의 인연은 일회성으로 끝나지 않고, 여러 인연으로 이어진다. 나에게 선종화는 그러한 인연이다. 그 시작이 3년 전으로 올라간다.

2017년 《법보신문》 지면에 젊은 불교 작가들을 소개하는 짧은 연재기사를 기고하게 되었다. 여러 작가를 인터뷰하던 중에 한 작가분이 정민 선생님의 《우리 선시 삼백수》(문학과지성사, 2017)를 나에게 선물하였다. 그때 나는 진각혜심 眞覺慧諶 선사가 지은 〈작은 못〔小池 소지〕〉이라는 시로 연재 기사의 첫머리를 장식했다. 그 소중한 인연을 잊지 않기 위해서였다. 글이 좋았던 것인지는 잘 모르겠지만, 《법보신문》 김현태 기자님의 배려로 2018~2019년 두 해에 걸쳐 '선시 禪詩로 읽는 선화 禪畵'를 연재하기에 이르렀다.

'선시로 읽는 선화'는 옛 선사들의 선시를 빌려 옛 선종화에 담긴 이야기와 선종의 교리를 쉽게 풀어보고자 시도한 글이다. 한 편 한 편 연

재 기사를 쓸 때마다 각 그림과 관련된 불교 서적과 자료가 조금씩 모아졌고, 점차 모든 그림이 마음에 관한 이야기임을 알게 되었다. 마치 그림을 그린 화가가 "깨달음이란 이런 것이야"라고 말하는 듯했다. 연재를 시작했을 무렵 김영사 편집부의 태호 과장님으로부터 출간을 권유받았고, 이후 나는 관련 자료들을 토대로 글의 잘못된 부분을 수정하고 첨삭하는 과정을 반복해나갔다. 이처럼 이 책은 책 한 권의 인연에서 비롯된 또 하나의 인연이다.

막상 출간을 준비하다 보니 모두 47편에 달하는 연재 글을 어떠한 체제로 구성해야 할지 난감했다. 그러다가 모든 글이 선종의 이야기인 점에 착안하여 선종의 4대 종지宗旨인 불립문자不立文字, 교외별전教外別傳, 직지인심直指人心, 견성성불見性成佛을 1장과 2장의 제목으로 삼았다. 여기에 선종 인물들이 자연과 일상에서 불법의 이치를 깨우쳤던 이야기를 다룬 도법자연道法自然 선지일상禪旨日常의 제목 아래 3장을 더하였다. 중국 송나라 때 이르러 선종이 종교적 형식에 구애받지 않고 자연과 일상에서의 깨달음을 추구하기 시작하였고, 당시 문화를 주도한 사대부들에 의해 생활 종교로 자리 잡았기 때문이다. 이와 같은 체제에 의하여, 이 책에서는 선종화의 개념을 폭넓게 정의하여 선종의 교리나 사상과 연관되는 몇 점의 도석인물화道釋人物畵도 추가하게 되었다. 글의 주제와 내용도 그림에 담긴 선종의 이야기와 교리에 중점을 두었기 때문에, 화가와 그림에 대한 미술적인 내용은 많이 덜어냈다. 그렇게 모두 39편의 글이 책에 실렸다.

1장 '불립문자 교외별전'은 당나라 말기부터 오대 때 활동한 조사들의 여러 행적과 어록을 중심으로, 옛 선승이 자신의 제자에게 가르침을 전하는 일화를 그린 선회도禪會圖와 선을 깨닫게 되는 계기를 그린 선기도禪機圖의 이야기를 풀어냈다.

2장 '직지인심 견성성불'의 주제는 마음이다. 13점의 선종화를 통해서 무엇이 마음이고, 어떻게 하면 마음이 어딘가에 얽매이거나 흔들리지 않을 수 있는지에 대해 고심했던 옛 선종 인물들의 생각을 들여다보았다.

3장 '도법자연 선지일상'은 산성散聖과 일상적인 스님들의 모습을 그린 선종화를 모아놓았다. 산성이란 법도에 구애받지 않고 기이한 행동으로 자유로운 삶을 살았던 인물들을 가리킨다. 이 장에 제시된 그림들은 비록 중요한 경전이나 훌륭한 스승이 없더라도, 자연과 일상 속에서 마음의 깨달음을 얻을 수 있다는 가르침을 담고 있다.

마지막으로 중국 선종과 선종화에 관한 이야기와 중국 선종 법맥의 계보를 부록으로 추가하였다. 책의 전반적인 주제가 불교의 한 종파인 선종을 다루고 있으므로, 처음 접하는 사람들은 낯설고 어려울 수밖에 없다. 따라서 선종이 어떤 종교고, 선종의 이야기와 교리를 담아낸 선종화가 어떤 그림인지에 대해 짧게 정리한 부록을 실어 조금이나마 독자들에게 도움을 주고자 하였다.

이 책에서 선종화만큼 중요한 것이 선시다. 물론 한국고전번역원의 '고전번역DB'와 《중국기본고적고 中國基本古籍庫》를 통해 선사들의 선시를 쉽게 검색할 수 있었지만, 무엇보다도 정민 선생님과 석지현 선생님이 번역한 저서들이 없었더라면 정말 힘들었을 것이다. 특히 《선방일기 禪房日記》의 저자인 지허 스님, 지혜로운 유산을 남겨주신 성철 스님과 법정 스님은 원고를 집필하고 있는 동안 내 마음을 이끌어준 선지식 善知識이었던 사실은 절대 부정할 수 없다.

여러 글이 모여서 활자로 된 한 권의 책으로 만들어지기까지 많은 인연의 도움이 있었다. 모두 소중한 인연이다. 먼저 한결같은 학자의 태도로 미욱한 제자의 모범이 되어주신 은사님께 깊은 존경의 마음을 전하고 싶다. 그리고 이 책에 실린 글이 나올 수 있도록 계기를 마련해주신 《법보신문》의 김현태 기자님께 감사의 말씀을 드린다. 처음 연재를 시작하였을 때부터 매번 글을 읽고 공감과 격려를 아끼지 않았던 도예가 강태춘 선생님을 비롯한 여러 작가 선생님도 절대 잊을 수 없을 것이다. 무엇보다도 늘 나를 믿어주고 옆에서 담담하게 응원해준 아내에게 지면을 빌려 사랑하는 마음을 전하고자 한다. 끝으로 신문의 지면과 인터넷 화면에서만 존재했던 글들을 모아 한 권의 책으로 세상의 빛을 보게 해주신 김영사 편집부에게도 감사의 말씀을 드린다.

1장.———— 불립문자 不立文字
교외별전 敎外別傳

언어와 문자에 의지하지 않고,
경전이 아닌 별도의 가르침으로
법을 전하다

달마가 갈대 한 잎 타고 강을 건너다
선을 아는 첫걸음
❖
김명국 金明國, 1600~1663?, 〈달마절로도강도 達磨折蘆渡江圖〉

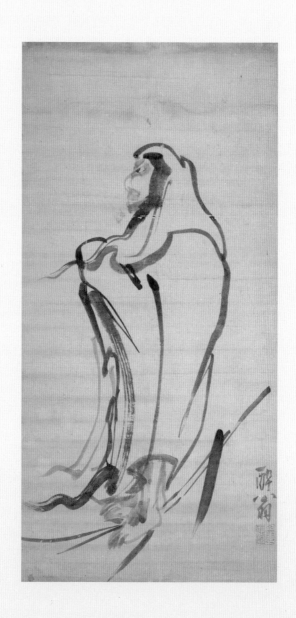

물 즐기고 산 보며 나날을 헛되이 보내고
바람 읊고 달 노래하며 정신을 지치게 하네.
서쪽에서 온 뜻을 시원히 깨달으면
그제야 세상 벗어난 사람이라고 말할 수 있으리.

翫水看山虛送日 완수간산허송일

吟風詠月謾勞神 음풍영월만로신

豁然悟得西來意 활연오득서래의

方是名爲出世人 방시명위출세인

_정관일선 靜觀一禪, 1533~1608, 〈시 짓는 승려에게 주다〔贈詩僧 증시승〕〉

호방한 필치가 일품이다. 단번에 휘갈긴 필선의 동세가 바람에 나부끼듯 리드미컬하다. 붓을 눌러 방향에 따라 꺾고 비틀기도 하고, 일필로 시원스레 내려긋기도 하고, 혹 어느 부분에서는 부드러운 율동감을 주었다. 발 디딘 갈대에 툭 하니 그은 갈댓잎의 구성이 그림에 멋을 더했다. 부릅뜬 눈과 담담한 얼굴로 시선을 옮기면 초조初祖 달마達摩, ?~534?의 마음이 다가온다. 그는 무슨 까닭으로 갈대 한 잎에 의지해 강을 건너고 있는 것일까.

달마는 인도 선불교의 제28조다. 석존께서 넌지시 든 연꽃을 보고 조용한 미소로 가르침을 받았다〔염화미소拈花微笑〕는 마하가섭摩訶迦葉의 법맥을 이었다. 어느 날 동쪽 땅에 대승大乘의 기운이 서린 것을 본 달마는 3년의 바닷길을 건너 중국 남해에 이르렀다. 때는 526년, 남조南朝 양무제梁武帝, 재위 502~549의 치세 기간이었다.

사원이 2,846곳, 승려와 비구니가 82,700여 명이라는《변정론辨正論》의 기록처럼, 양나라는 남조의 불교가 가장 비약적으로 발전한 국가였다. 불교는 당시 강남江南 귀족들이 주목한 인간 정신에 대한 자유로운 사색의 분위기에 활기를 불어넣었다. 황제로서 보살계菩薩戒(불교에서 보살이 지켜야 하는 계율)를 받은 양무제는 당대 고승들을 초빙하여 불교의 교리를 토론하고, 수많은 경전 번역을 주도하며, 각지에 사찰을 건립하여 다양한 경전을 강연했다. 사람들은 양무제를 '숭불천자崇佛天子' '황제보살皇帝菩薩'이라고 칭송하였다.

광주廣州 장관 소앙蕭昻은 달마가 도착한 사실을 황제에게 알렸다. 양무제는 달마를 모셔오라고 전했고, 달마는 수도 금릉金陵(지금의 강소성江蘇省 남경南京)에 이르렀다. 이날 달마와 양무제가 나눈 대화가《벽암록碧巖錄》에 전한다. 그 대화와 속뜻이 다음과 같다.

> "짐은 사찰을 일으키고 스님들에게 도첩을 내렸으니, 무슨 공덕이 있겠습니까?"
> "공덕이 없습니다."

양무제는 내심 달마의 높은 평가를 기대했지만, 이어지는 그의 대답에 실망했다. 달마는 왜 공덕이 없다고 말한 것일까. 훗날 달마의 법계法系로서 남종선南宗禪을 창시한 제6조 혜능慧能, 638~713은 말했다. 절을 짓고 봉양하는 일은 단지 복福을 닦는 것이다. 공덕은 복에 있지 않고 몸과 마음에 있다. 공功은 스스로 몸을 닦는 것이고, 덕德은 스스로 마음을 닦는 것이다. 즉 불가의 공덕은 자기 몸과 마음으로 짓는 것을 의미한다. 이것이 달마가 양무제의 공덕이 없다고 대답한 까닭이다. 양무제가 다시 달마에게 물었다.

> "그렇다면 무엇이 근본이 되는 가장 성스러운 진리입니까?"
> "텅 비어 성스럽다 할 것도 없습니다."

양무제가 질문한 '가장 성스러운 진리'는 불법의 대의大意를 말한다.

불법의 대의는 공空과 반야般若다. 공은 실체가 없다는 것을 개념화한 텅 빈 상태로 근본적 진리를 의미하고, 반야는 이분법적인 분리 분별을 깨뜨리고 직관으로 본질을 파악하는 지혜를 말한다. 《금강경 金剛經》의 말을 빌려 불법을 말하자면, 고정된 법은 없다. 정함이 없는 법이 곧 최상의 법이라는 말이다. 하지만 양무제는 가장 성스러운 진리를 물어보며 어떤 고정된 법이 있다고 착각하고 있다. 달마는 양무제의 분리 분별을 깨뜨려주기 위해 불법은 본래 텅 비었으므로 성스럽다 할 것도 없다고 대답한 것이다. 모든 존재가 참모습 그대로며 진리가 텅 비어 있으므로, 굳이 분리 분별하여 생각하지 말라는 가르침이다. 이 뜻을 이해하지 못한 양무제가 다시 물었다.

> "나와 마주한 그대는 누구십니까?"
> "모르겠습니다."

양무제는 자신과 달마를 상대적인 개념으로 구분하고 있다. 이는 자신과 달마를 주와 객, 범인과 성인으로 나누어 바라보는 양무제의 이분법적 사고다. 달마는 아직도 깨닫지 못한 양무제에게 상대적인 차별이 없다는 의미로 모르겠다고 대답했다.

길고도 짧은 대화가 오갔다. 서로가 인연이 아님을 알았기에 달마는 갈댓잎을 타고 강을 건너갔다. 이는 단순히 두 사람의 개인적인 견해 차이로 인한 결별이 아니다. 조선 중기의 화가 김명국이 그린 〈달마절

로도강도〉는 외형과 형식에만 치중하고 진리를 분별하는 양무제와 중국불교에 대한 달마의 회의적인 태도를 대변한다.

이 그림은 김명국이 1643년에 통신사 수행화원의 자격으로 일본에 방문했을 때 그린 작품으로 추정된다. 그는 1636년과 1643년, 2번에 걸쳐 통신사 수행화원으로 선발되었던 만큼 기량과 재주가 매우 출중했다. 당시 일본은 선종 문화가 지방에까지 널리 퍼지고 정착되면서 선승들이 직접 글과 그림을 남겼으며, 그들과 무사들 사이에서 수묵으로 그려진 선종화가 유행하고 있었다. 이러한 연유로 일본의 문사와 승려 등 호사가들 사이에서는 통신사 일행에게 글씨와 그림을 얻고자 하는 풍조가 크게 성행하였다. 김명국도 자신의 그림을 얻기 위해 몰려드는 사람들로부터 쉴 틈이 없었다. 우리에게 잘 알려진 〈달마도達磨圖〉 역시 이러한 배경에서 제작된 그림으로 보인다. 그와 함께 통신사행에 참여한 통신부사 김세렴 金世濂, 1593~1646은 글과 그림을 구하기 위해 사람들이 계속 몰려든 탓에 김명국이 심지어 울려고까지 했다는 기록을 남겼다.

호방하고 대담한 필치로 그려진 김명국의 그림은 잔잔하고 담박한 선종화에 익숙한 일본인들에게 큰 충격을 주었을 것이다. 훗날 문인들의 평가처럼, 그의 성격과 회화 창작 태도는 선종의 가르침과 맞닿아 있다. 18세기 서화비평가인 남태응南泰膺, 1687~1740은 "형식에 구애받지 않고 자기 마음 가는 대로 하여 법도法道를 초월했으니, 어느 것 하

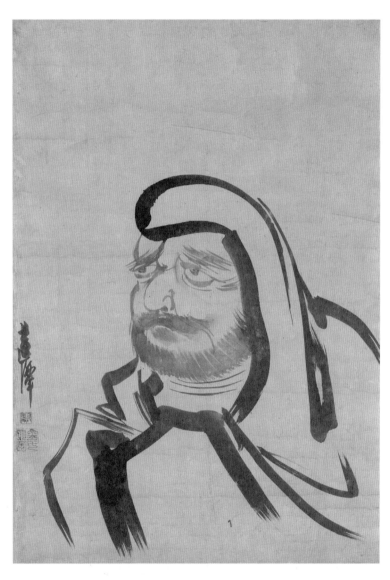

김명국, 〈달마도〉

나도 천기天機(선천적으로 타고난 기질이나 성질)가 아닌 것이 없었다"라고 말했다.

화면에 순식간에 그려진 거침없고 호쾌하고 간결한 필치는 그의 대담하고 호방한 선線의 정수精髓를 보여준다. 더불어 거리낌 없이 한 획, 한 획 뻗어나가는 필선에는 선禪의 돈오頓悟(단번에 깨달음)가 스며들어 있다. 조선 후기의 유명한 시인인 정래교鄭來僑, 1681~1759의 말을 빌리자면, 김명국의 그림은 옛것을 법으로 하여 이룩된 것이 아니고 마음에서 얻어진 것이다. 자신의 마음에 따라 즉각적으로 발현되는 것이 마치 선종의 돈오와 같다. 〈달마절로도강도〉 역시 그의 순수한 마음에서 발현된 의취意趣(의지와 취향)와 자연 본연의 형상이 어우러져 있다. 이는 의식적으로 선과 선을 구분하고 형상을 분별해서 그릴 수 있는 것이 아니다.

조선 중기의 승려 정관일선 선사의 시에 보이는 '서쪽에서 온 뜻'이란 선禪의 종지宗旨(근본이 되는 중요한 뜻)를 의미한다. 긴 세월 동안, 이 불법의 단적인 뜻을 얻기 위한 물음과 대답이 오고 갔다. 어느 스님이 석두희천石頭希遷, 700~790 선사에게 "무엇이 도道입니까?"라고 묻자 "나무토막이다"라고 했고, "무엇이 선禪입니까?"라고 묻자 "벽돌이다"라고 했다. 또 천황도오天皇道悟, 748~807 선사에게 "무엇이 계정혜戒定慧(깨달음에 이르기 위한 세 가지 수행인 계율戒律·선정禪定·지혜智惠)입니까?"라고 묻자 "나에겐 그러한 부질없는 살림살이는 없다"라고 답했다.

어디 이뿐인가. 청평영준淸平令遵,832~906 스님은 "무엇이 유루有漏(번뇌의 더러움에 물든 마음의 상태)입니까"라는 물음에 "조리笊籬"라고 하였으며, "무루無漏(번뇌의 더러움에 물들지 않은 마음의 상태)는 무엇입니까?"라는 물음에 "나무국자"라고 답했다. 또 어느 스님이 운문문언雲門文偃, 864~949 선사에게 "무엇이 불조佛祖(부처와 조사)를 초월한 이야기입니까?"라고 묻자 "호떡이지"라고 답했다. 그리고 삼각법우三角法遇 스님은 "삼보三寶(부처와 부처의 가르침과 그 가르침에 따라 수행하는 사람들의 집단)란 무엇입니까?"라는 물음에 "쌀, 조, 콩"이라고 대답했다.

모두 불법의 대의에 대한 선문답이다. 본래 불법은 고정된 법이 아니고, 텅 비어 있기 때문에 어떠한 형상도 갖추지 않는다. 여러 선사의 대답은 불법을 단정하고 분리 분별하고 있는 제자들의 마음을 깨뜨려주기 위하여 그 순간 눈에 보이는 사물에 빗대어 말한 것이다. 이처럼 선사들은 눈에 들어오는 사실 그대로를 말함으로써 집착과 분별에 잠긴 제자들의 마음을 일깨우고 바로잡았다. 답은 짧지만 가르침은 빼어나다.

달마가 서쪽에서 건너온 뜻은 무엇일까. 있는 그대로의 모습을 보는 그 마음을 깨우쳐라, 그것을 위해 분리 분별하지 말고 생각에 얽매이지 말라는 가르침을 전해주기 위함이다. 모든 존재는 참모습 그대로며, 진리란 텅 비어 있기 때문이다. 불법의 유무有無와 허실虛實에 대한 의문은 마음에서 비롯된 것이다. 따라서 이분법적인 분리 분별은

곧 헛된 생각에 불과하다. 마음이라고 해도 마음은 없고, 얻었다고 해도 얻음이 없다. 즉 집착하는 마음이 없고, 분별하여 취함도 없음을 말한다.

양무제의 봉불奉佛은 불법의 형식을 구하는 행위에 불과했다. 그저 외형에만 치우쳐서 마음을 그대로 보지 못한 것이다. 양무제의 물음에 대한 달마의 대답은 불법을 분리 분별하고 집착하는 중생들을 향한 뼈 있는 일침이다. 있는 그대로 바라보고 텅 빈 마음을 아는 것. 이는 곧 선을 아는 첫걸음이다.

도신이 '불佛' 한 글자를 쓰다

한 글자에 담긴 무심

✣

대진 戴進, 1388~1462, 〈달마지혜능육대조사도 達摩至慧能六代祖師圖〉

적절히 마음 쓸 때는 적절히 무심無心을 쓰게나.

자세한 말은 명상名相을 지치게 하고, 곧은 말은 번거로움을 없앤다네.

무심을 적절히 쓰면 항상 써도 적절히 없음이 되니

이제 무심을 말하는 것이 유심有心과 전혀 다르지 않으리라.

선의 통쾌한 농담

24

恰恰用心時 恰恰無心用 흡흡용심시 흡흡무심용

曲談名相勞 直說無繁重 곡담명상로 직설무번중

無心恰恰用 常用恰恰無 무심흡흡용 상용흡흡무

今說無心處 不與有心殊 금설무심처 불여유심수

_우두법융 牛頭法融, 594~657, 〈흡흡게 恰恰偈〉

중국 요령성박물관遼寧省博物館에는 중국에 선법禪法을 전한 초조 달마부터 제6조 혜능까지 여섯 명의 조사를 그린 두루마리 한 권이 있다. 가로로 쭉 펼치면 그 길이가 약 7m에 이른다. 예부터 선승들은 자연의 만물 속에서 참선하며 마음을 깨닫지 않았던가. 그림 속 조사들도 나무와 암석, 흐르는 물을 사이에 두고 저마다의 방법으로 불법을 전하고 있다.

이 그림은 〈달마지혜능육대조사도〉 또는 〈대문진육조권戴文進六祖卷〉이라고도 불린다. 중국 명나라 때 화가 대진이 '보순거사普順居士'라는 인물을 위해 그려준 선회도禪會圖다. 한 시대를 풍미한 화가답게 인물과 산수 경물을 안배한 공력이 돋보인다. 먹으로 그린 선은 굳세며 탄력이 있고, 채색은 운치 있으며 산뜻하다. 그리고 선과 색으로 구현된 여섯 조사의 분위기는 웅숭깊다.

화면 정중앙으로 시선을 옮겨보자. 용트림하는 소나무 아래 연배 높은 선승이 오른손으로 '불佛'이라고 적힌 바위를 가리키며 젊은 사문沙門(불가에 출가하여 수행하는 승려)을 바라보고 있다. 선승은 제4조 도신道信, 580~651이고, 젊은 사문의 이름은 법융이다. 이는 《경덕전등록景德傳燈錄》에 실려 있는 마음에 관한 이야기를 그린 것이다.

법융의 본성은 위씨韋氏이며, 지금의 강소성 진강鎭江인 윤주潤州 연릉延陵에서 태어났다. 20세 이전에 경전과 역사에 통달하였고, 이후

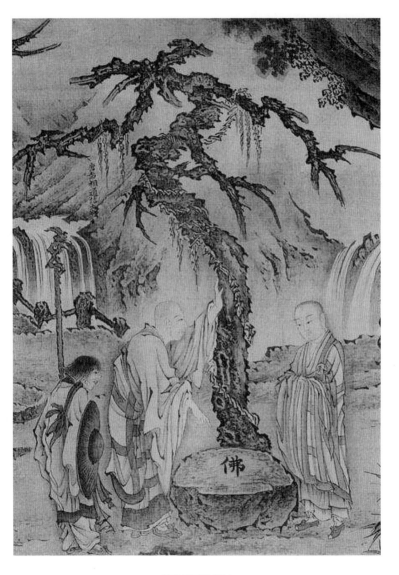

화면 정중앙 부분

《대반야경大般若經》을 읽다가 '공空'의 이치를 깨닫고 출가하였다. 그리고 20년 뒤 홀로 불법을 깨우쳐 현재 남경에 있는 우두산牛頭山의 유서사幽棲寺 부근으로 가서 수행을 거듭했다.

유서사 북쪽에 작은 바위굴이 있었다. 법융이 그곳에서 머물자, 온갖 새들이 꽃을 물어오고 천녀天女들이 공양을 지어 올렸다. 마침 도신이 이 지역을 지나다가 상서로운 기운을 느끼고, 사찰에 가서 도인道人을 수소문했다. 그때 한 스님이 북쪽 작은 바위굴에 게으른 도인이 있는데, 사람을 보아도 일어나지 않고 합장도 하지 않는다고 일러주었다. 이에 조사가 그곳으로 향하니, 조사와 법융의 첫 만남이 이루어졌다. 그들의 대화가 《경덕전등록》에 전한다.

> 도신 조사가 산에 들어가 법융을 보았다. 법융은 단정히 앉아서 태연자약泰然自若하며 고개를 돌리지도 않았다.
> "여기에서 무엇을 하고 있는가?"
> "마음을 보고 있습니다."
> "보는 것은 누구이고 마음은 어떤 물건인가?"
> 이에 법융이 대답하지 못하고 바로 일어나서 절을 올렸다.
>
> 법융이 조사를 이끌고 조그만 암자로 모셨는데, 암자 주변에 호랑이들이 모여 있었다. 조사가 두 손을 들면서 겁내는 모습을 취하였다. 이에 법융이 물었다.

"아직도 그런 것이 남았습니까?"
"지금 무엇을 보았는가?"

잠시 후 조사가 법융이 좌선하는 바위 위에 '불佛' 한 글자를 쓰니, 법융이 그것을 보고 황공하고 송구함을 감추지 못하였다. 자신이 좌선할 때마다 부처를 깔고 앉아야 하기 때문이다. 조사가 물었다.
"아직도 그런 것이 남았는가?"

법융이 아직 깨닫지 못하여 머리를 숙이고 참된 요체要諦를 말씀해주시기를 청하였다. 조사가 다음과 같이 말했다.
"백천 가지 법문은 모두 마음으로 돌아가고, 갠지스강의 모래알 같은 묘한 공덕은 모두 마음에서 기원한다. 일체의 계율, 선정, 지혜, 해탈의 법문과 신통한 변화가 빠짐없이 모두 갖추어서 그대의 마음을 여의지 않는다. 온갖 번뇌와 업장은 본래 공적空寂하고, 온갖 인과는 모두 꿈과 같다. 삼계三界(중생들이 생사윤회하는 육계欲界·색계色界·무색계無色界의 세계)를 벗어날 것도 없고, 보리菩提(모든 집착을 끊은 깨달음의 지혜)를 구할 것도 없다. 사람과 사람 아님이 성품과 형상에서 평등하고, 큰 도道는 비고 넓어서 생각과 걱정이 모두 끊어졌다. 이 법을 지금 그대가 얻었다. 조금도 모자람 없으니 부처와 무엇이 다르겠는가? 다시 알려줄 다른 법은 없으니, 그대는 그저 마음 따라 자

재로이 살면 된다."

조사가 다시 말하였다.

"관행觀行(마음의 본성 또는 대상을 있는 그대로 자세히 살피는 수행)은 닦지도 말고, 마음을 맑히려 하지 말며, 탐욕과 성냄을 일으키지 말고, 근심과 걱정도 하지 말라. 넓고 크게 걸림 없이 뜻대로 종횡하라. 선을 짓지도 악을 짓지도 말라. 다니고 멈추고 앉고 눕고 보고 만나는 일 모두 부처의 묘한 작용으로서 언제나 즐거워서 근심이 없다. 그러므로 부처라고 한다."

법융은 온갖 새들이 꽃을 물어다 주고 천녀가 공양을 바쳤던 탓에 스스로 성인聖人으로 자처했다. 그런 이유로 도신 조사를 보고서도 고개를 돌리지 않고 단정히 앉아서 관행에만 몰두한 것이다. 조사는 법융을 만났을 때 이미 그가 많은 깨달음을 얻었다는 것을 알았다. 다만 관행과 두려움에 관한 문답을 통해 아직 마음의 초월에 대한 집착과 법에 대한 분별심이 남아 있음을 눈치채고, 법융의 마음에서 그것들이 사라지도록 이끌었다. 법융은 일체 불법에 관한 집착의 마음을 비우고, 분별심마저 없는 마음인 '무심無心'을 깨달았다. 일설에는 이때부터 온갖 새들과 천녀들이 모습을 감추었다고 한다. 법융의 깨달음은 그의 저서 《심명心銘》에 실려 있다.

도신 조사의 법을 이은 법융이 우두산에서 대중에게 가르침을 전하였

다. 이에 우두산을 중심으로 법맥이 형성되니, 이를 '우두종牛頭宗'이라 부른다. 우두종은 법융이 설파한 '절관망수絶觀忘守', 즉 관심觀心의 법을 끊고 수심守心의 법조차 버려야 한다는 사상이 토대가 되었다. 본래가 무심하므로, 바라보고 지켜야 할 마음도 없다는 뜻이다.

훗날 사람들은 법융의 선법이 '공적空寂'을 종지로 삼았다고 말한다. 공적은 만물이 모두 실체가 없어 생각하고 분별할 것도 없다는 텅 빈 마음을 가리킨다. 일찍이 도신 조사가 전한 "온갖 번뇌와 업장은 본래 공적하고, 온갖 인과는 모두 꿈과 같다"라는 가르침과 통한다. 공적을 깨달으면 본래부터 아무 일도 없는 마음이 기댈 곳이 사라져서 이내 해탈에 이른다. 이것이 우두종의 선법이다.

무심無心, 마음 없음이다. 그리고 유심有心, 마음 있음이다. 마음을 쓸 때는 마음이 없는 것처럼 해야 한다. 마음이 있다면 집착과 분별심이 생겨나고, 깨달음을 향해 한 걸음도 내디딜 수 없다. 옛말에 "유심의 문으로 들어가면 중생계衆生界가 나오고, 무심의 문으로 들어가면 정토淨土가 나온다"라고 한 것은 이러한 까닭이다.

일체의 법은 본래 '공空'이다. 늘 마음 있음에서 비롯한 집착과 분별을 비워내도록 노력해야만 한다. 모든 것이 사라져서 텅 비고 맑아진다면, 곧 무심에 이른다. 이것이 바위에 적힌 '불佛' 한 글자에 담긴 뜻이다.

혜능이 경전을 찢다

깨달음이란 스스로 자신을 아는 것

❖

양해 梁楷, 1140?~1210?, 〈육조파경도 六祖破經圖〉

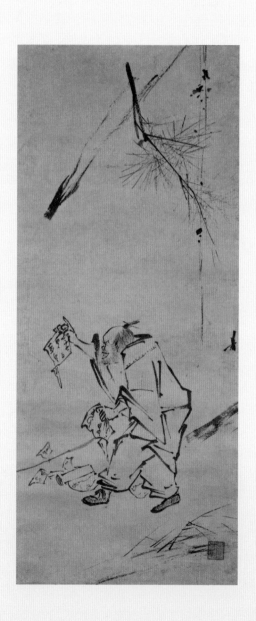

만약 지식으로 앎을 안다고 하면

손으로 허공 움키는 것과 같지.

앎은 단지 스스로 자신을 아는 것이니

앎이 없어져야 다시금 앎을 아네.

若以知知知 약이지지지

如以手掬空 여이수국공

知但自知己 지단자지기

無知更知知 무지갱지지

_청매인오 青梅印悟, 1548~1623, 〈지지편을 보다[看到知知篇 간도지지편]〉

바람이 분다. 굳고 긴 가지에 돋은 바늘같이 가는 솔잎 사이로 맑은 솔
바람이 인다. 북북, 박박. 한 사내의 손에 잡힌 종이 뭉텅이가 찢어지
고 있다. 박박 찢어진 종잇조각이 사내의 발 앞에 툭툭 떨어진다. 가지
가지 종잇조각에 쓰인 글씨며 아직 펼치지 않은 두루마리를 보니, 상
당한 분량이 담긴 경전인 듯하다. 돌연 혜능이 큰 웃음을 터뜨렸다. 이
내 시원한 웃음소리가 솔바람처럼 막힘없이 퍼져나간다.

혜능은 일찍 부친을 여의고 홀어머니를 모시며 살았다. 형편이 어려
워 장작을 팔아 생계를 꾸려나갔다. 그런 까닭에 글자를 배울 기회조
차 없었다. 어느 날 그는 장작을 짊어지고 시장에 갔다가 우연히 《금
강경》 외우는 소리를 듣고 크게 깨달은 바가 있었다. 이에 즉시 어머
니께 출가의 뜻을 말씀드리고 제5조 홍인弘忍, 601~674을 찾아갔다. 홍
인은 혜능이 큰 그릇임을 알았지만, 일부러 방앗간으로 보내 방아를
찧고 장작 쪼개는 일을 시켰다.

몇 달 후, 홍인이 불법의 뜻을 깨달은 게송을 보인 제자에게 자신의 옷
과 법을 전하겠다고 말했다. 이에 상좌上座(사찰의 주지나 수행이 높은 승
려)인 신수神秀, 606~706가 게송을 읊고 나서 벽에 붙여놓았다.

> 몸은 보리의 나무요
> 마음은 맑은 거울의 받침과 같다네.
> 늘 부지런히 털고 닦아

티끌과 먼지가 묻지 않게 하리라.

한참 방아를 찧던 혜능도 글 쓰는 사람의 도움을 받아서 자신의 게송을 벽에 붙였다.

보리는 본래 나무가 아니요
맑은 거울 또한 받침대가 없다네.
본래 한 물건도 없거늘
어느 곳에 티끌과 먼지가 묻을 것인가.

홍인이 혜능의 게송을 보고 그날 밤에 몰래 불러서 심법心法을 전수하였다. 다른 제자들의 시기를 우려하여, 가사와 발우를 전해주며 즉시 떠나라고 말했다. 혜능은 홍인의 곁을 떠나 15년간 산에 은거하며 선법을 닦고, 남쪽으로 내려가서 남종선南宗禪을 창시하고 선풍禪風을 드날렸다. 반면 신수는 홍인을 계속 모시다가 그가 입적한 이후에 북쪽으로 올라가서 북종선北宗禪을 열었다. 초기에는 북종선이 성행하였지만, 점차 남종선이 발전하기 시작하면서 훗날 남종선은 곧 선종을 가리키는 말이 되었다. 북종선은《능가경楞伽經》을 근거로 점점 단계를 밟고 깨닫는 '점오漸悟'를 주장했다. 반면 혜능은 모든 사람에게 불성佛性이 있으므로 자신의 본성을 바로 알면 즉각적으로 깨닫는 '돈오頓悟'를 선언했다. 이를 '남돈북점南頓北漸'이라고 한다.

다시 그림으로 돌아가보자. 돈오를 주창하며 경전을 찢고 있는 혜능을 그린 화가는 중국 남송 시대에 활동한 양해다. 그는 자신의 이름 앞에 붙인 '양풍자梁風子'*라는 호처럼, 마음 내키는 대로 하며 세속에 얽매이지 않는 방랑자처럼 살았다. 그 방일한 성격 탓인지, 돌연 황제로부터 하사받은 금대金帶를 벽에 걸고 궁정 화원에서 나오더니 승려가 되어버렸다.

양해는 '감필減筆'이라는 필법을 즐겨 사용했다. 감필은 붓의 획을 덜어낸다는 뜻으로, 대상의 형체를 최소한의 선으로만 그리는 기법이다. 주관적인 마음의 즉흥성에 따라 화면에 구현된 선은 당시 여러 선문禪門이 지향한 선禪의 핵심과 통하는 바가 있었다. 정자사淨慈寺의 북간거간北磵居簡, 1163~1246이나 임제종臨濟宗의 선승 허당지우虛堂智愚, 1185~1269 등 여러 선사가 그의 작품을 좋아한 이유가 여기에 있었다.

〈육조파경도〉는 경전의 글자에 담긴 지식에만 집착해서는 깨달음을 얻을 수 없다는 가르침을 담고 있다. 양해는 이 작품과 한 쌍을 이루는 〈육조절죽도六祖截竹圖〉라는 작품을 남겼는데, 이는 혜능이 장작을 구하기 위해 대나무를 자르다가 홀연히 깨달음을 얻었다는 돈오의 개념

* 풍자風子는 기인奇人 또는 광인狂人의 뜻과 서로 통한다. 즉 성품과 언행이 기이하거나 종잡을 수 없는 사람을 가리킨다.

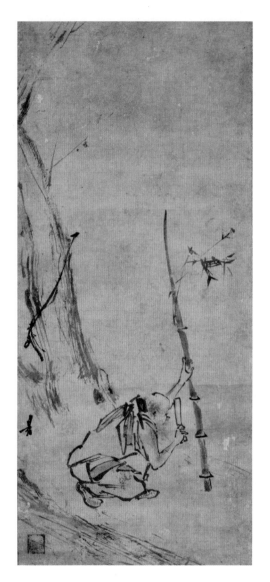

〈육조절죽도〉

을 표현한 것이다. 두 작품 모두 날카롭고 간략한 필선만으로 대상을 그려냈다. 더불어 자신의 마음을 직관하여 단번에 깨닫는 진정한 앎에 대한 남종선의 종지를 화면 속에 오롯이 녹여내었다.

불가에서 말하는 앎은 무엇인가. 중국 남송 시대의 천목중봉天目中峰, 1263~1323 선사는 세 가지 앎을 말하였다. 도道 그 자체인 영지靈知, 깨달음인 진지眞知, 알음알이인 망지亡知가 그것이다. 영지는 본래부터 마음에 있는 것으로 누구나 관계없이 가지고 있는 차이가 없는 앎이다. 진지는 일체의 법이 마음의 자성自性임을 알고 단적으로 깨닫는 앎을 말한다. 그리고 망지는 성인의 설법과 경전의 문자에만 집착해서 얻어낸 미혹된 지식을 가리킨다. 다시 말하면, 우리는 누구나 영지를 갖추고 있지만, 누구는 진지로 깨달음을 구하고, 누구는 망지로 미혹에서 헤맨다.

청매인오의 시처럼, 앎이란 스스로 자신을 아는 것이다. 종교와 학파를 불문하고 만고萬古의 스승은 마음으로 가르침을 전하며 자신을 추종하지 말라고 하였다. 그 마음을 안 제자들은 스스로 깨달음을 얻고 홀로 설 수 있었다. 석존은 넌지시 연꽃을 들었고, 초조 달마는 마음을 가져오라 했으며, 제2조 혜가慧可, 487~593는 죄를 가져오라 했고, 제3조 승찬僧璨, ?~606은 묶이지 않은 해탈을 말했으며, 제4조 도신은 성性을 물어보았다. 여러 조사가 가르치는 방법은 달랐으나, 마음으로 마음을 전하는 이심전심以心傳心은 다르지 않았다.

〈육조파경도〉의 주제는 파경破經, 곧 불립문자不立文字를 말한다. 불립 문자는 문자를 내세우지 않는다는 말로, 선사들이 남긴 경전의 문자 에 집착하거나 얽매이는 것을 경계하라는 가르침이다. 《임제록臨濟錄》 에 따르면, 선종의 초조인 달마 대사가 불립문자, 교외별전教外別傳, 직 지인심直指人心, 견성성불見性成佛을 중국에 전했다고 한다. 달마가 남 긴 선의 4대 종지는 제2조 혜가, 제3조 승찬, 제4조 도신, 제5조 홍인 으로 이어졌고, 특히 제6조 혜능에 이르러 강조되었다.

불립문자의 경전적 근거는 달마와 혜가가 소의경전所依經典(각 종파에 서 근본으로 삼는 경전)으로 삼았던 《능가경》에 보인다. 불법은 문자를 벗어나 있으므로, 모든 부처와 여러 보살이 말한 설법 역시 말과 문자 로 전한 것이 아니었다. 진실은 문자와 어구에 묶여 있지 않기 때문이 다. 따라서 달마가 자신의 가르침을 문자로 전하려고 했던 혜가에게 "나의 법은 마음으로써 마음을 전하니 문자를 세우지 않는다"라고 말 한 것이다.

가끔 어떤 이는 불립문자에 따라 '경전이 필요 없다'고 말하기도 하지 만, 불립문자는 '더는 경전이 필요하지 않다'는 의미에 가깝다. 즉 경 전이 필요 없다는 것이 아니라, 집착할 만큼 의지하지 말라는 뜻이다. 달마와 혜가는 《능가경》을, 홍인과 혜능은 《금강경》을 소의경전으로 삼았다. 《능가경》에서 "일체의 법을 말하지 않으면 교법은 사라진다. 교법이 사라지면 모든 부처와 여러 보살 또한 없으니, 그들이 없다면

누가 법을 전하겠는가. 따라서 말과 문자에 집착하지 말고 방편으로써 경법을 말해야 한다"라고 말한 이유가 이와 같다.

옛 선배들이 남긴 말씀과 문자는 우리가 나아가는 길의 훌륭한 안내자다. 그것은 우리에게 방향을 제시하는 유익한 기준점이 되지만, 결국 마지막에 놓아야 하는 하나의 방편일 뿐이다. 마치 강을 건너면 뗏목을 버리는 것처럼 말이다. 말과 문자는 관념의 한 조각에 불과하며 공허한 것이다. 진정한 앎인 '진지'는 말과 문자가 아니라, 마음에 담긴 본래의 앎인 '영지'에서 피어난다.

이따금씩 세상에 전하는 말과 문자로 이루어진 것들을 내려놓는 연습이 필요하다. 그렇게 얽매이지 않고 내려놓다 보면 차츰 내면의 소리가 들려올 것이다. 그저 추종하고 답습하기만 하는 앎은 지식의 편린에 지나지 않는다. 스스로 깨우친 앎이 우리 마음속에 담긴 본연의 앎이지 않겠는가.

포대화상이 손가락으로 달을 가리키다

달 가리키는 손가락만 보지 말게나

✣

후가이 에쿤 風外慧薰, 1568~1654, 〈지월포대도 指月布袋圖〉

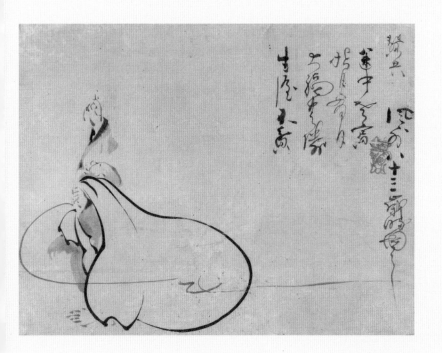

수만 권의 경전은 손가락질 같아서

손가락 따라서 마땅히 하늘에 있는 달을 본다네.

달이 지고 손가락 잊어도 아무 일 없노니

허기지면 밥 먹고 졸리면 자게나.

百千經券如標指 백천경권여표지

因指當觀月在天 인지당관월재천

月落指忘無一事 월락지망무일사

飢來喫飯困來眠 기래끽반곤래면

_소요당태능 逍遙堂太能. 1562~1649, 〈달을 가리키다〔指月 지월〕〉

무진장無盡藏이라는 비구니가 제6조 혜능을 찾아왔다.

"제가 《대열반경大涅槃經》을 여러 해에 걸쳐 외우고 공부했지만, 아직 이해하지 못하는 곳이 많습니다. 가르침을 청합니다."

혜능이 천천히 입을 열었다.

"나는 글자를 모른다오. 그대가 경문을 소리 내어 읽어준다면, 내가 혹시 그 속에 담긴 진리를 이해하고 가르쳐드릴지도 모르지요."

혜능의 말에 당황한 무진장이 말했다.

"글자도 모르면서 어찌 그 안에 담긴 진리를 알 수 있습니까?"

혜능이 잔잔한 미소를 짓더니, 손가락으로 하늘을 가리키며 대답했다.

"진리란 문자와 무관한 것이니, 마치 밤하늘의 달과 같다네. 반면 문자는 그대와 나의 손가락이나 다름없네. 손가락은 달을 가리킬 수는 있어도 달 자체는 아니니, 달을 가리키면 달을 봐야지 어찌 손가락을 보려고 하는가?"

손가락으로 달을 가리키는 '지월指月'은 선禪을 수행하는 마음가짐을 단적으로 비유한 고사다. 달은 궁극적인 진리인 선을, 손가락은 선으로 연결하는 수단이자 방편을 의미한다. 달을 통해 내 마음을 봄으로써 자신이 찾고자 하는 진리에 도달한다는 뜻을 일깨워준다. 더불어 경전의 문자에만 집착하며 깨달음을 구하는 중생들의 어리석음을 경계한다.

후가이 에쿤의 〈지월포대도〉는 포대화상布袋和尙, ?~916이 손가락을 들어 달을 가리키고 있는 모습을 그린 작품이다. 일본 에도江戶 시대 중기에 활동한 조동종曹洞宗의 승려로, 특히 달마와 포대화상 그림에 능숙했던 작가의 기량이 눈에 띈다. 작은 몸집의 포대화상이 자신보다 큰 포대를 둘러메고 손가락을 들어 하늘 위에 보이지 않는 달을 가리키고 있다. 엷은 먹을 묻힌 짧은 몽당붓의 터치로 표현된 의복과 진한 먹으로 그린 옷자락이 절묘한 대비를 이룬다. 짧은 붓놀림을 통한 농묵의 대비와 빈 공간에 의미를 부여한 구성 방식이 돋보인다.

포대화상의 늘어진 배를 그린 듯 몸을 가로질러 빠른 속도로 뽑아낸 선線의 여운은 작가의 탁월한 감각을 보여준다. 감각적인 선의 흐름은 초서체로 적힌 시로 자연스럽게 이어졌다. 그는 짧은 시에서 자신의 삶에 만족했던 포대화상을 길가에서 달을 가리키며 바라보는 늙은 손님으로 비유했다.

조선 후기에 활동한 태능 화상이 시 한 수를 지어 "달이 지고 손가락 잊어도 아무 일 없노니 허기지면 밥 먹고 졸리면 자게나"라고 했다. 깨달음은 이처럼 자연스러워야 한다. 진정으로 바라봄에 있어 따로 거칠 것이 필요 없다. 인위적인 마음을 가지면 보기 위한 행위에만 집착하게 될 뿐이다. 수단과 방편을 버리고 깨달음을 바로 본다는 것은 어렵지 않다. 포대화상이 손가락 너머로 달을 바라본 것처럼, 그저 그것이면 된다.

《능엄경楞嚴經》의 한 부분을 빌려 글을 맺는다.

"어떤 사람이 다른 사람에게 손으로 달을 가리켜 보인다면, 그
사람은 손가락을 따라 당연히 달을 보아야 한다. 만약 손가락
을 보고 달의 본체로 여긴다면, 그 사람이 어찌 달만 잃었다고
할 것인가, 또한 그 손가락마저도 잃어버린 것이다."

방온이 마조도일에게 가르침을 청하다
빈 것마저 비워낸 충만의 경지
❖
작가 미상, 〈마조방거사문답도 馬祖龐居士問答圖〉

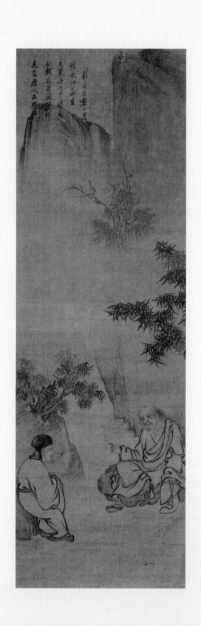

십 년간 숲 아래 앉아 공을 보매

텅 빈 마음 깨달으니 법 또한 텅 비었구나.

마음과 법 모두 비어도 오히려 끝이 아니니

모두 빈 것마저 비워야 비로소 진공이로다.

十年林下坐觀空 십년림하좌관공

了得心空法亦空 요득심공법역공

心法俱空猶未極 심법구공유미극

俱空空後始眞空 구공공후시진공

_연담유일 蓮潭有一, 1720~1799, 〈추월대사의 세 개의 공空 자를 시에서 차운하다〔次秋月
大師三空字 차추월대사삼공자〕〉

방온龐蘊, ?~808은 선문에서 흔히 방거사龐居士로 불린다. 어린 시절부터 유학儒學을 배우며 조정에 나아가 입신양명하려는 뜻을 품었다. 당나라 덕종德宗, 재위 779~805 때, 친구인 단하와 함께 과거 응시를 위해 당나라의 수도인 장안長安(지금의 섬서성陝西省 서안西安)으로 향하다가 여관에 머무르게 되었다. 차를 마시던 한 승려가 두 사람을 보고 물었다.

> "두 분은 어디로 가십니까?"
> "과거를 치르러 장안으로 가는 길입니다."
> "선관장選官場에서 관리가 되는 것보다 선불장選佛場에서 부처가 되는 것이 더 값진 일이지 않겠습니까?"
> "선불장이란 곳이 어디에 있습니까?"
> "남악南嶽의 석두희천과 강서江西의 마조도일馬祖道一, 709~788 두 선사가 계신 곳이 잘 알려진 선불장입니다."

말 그대로 선관장은 관리를 선발하는 곳이고, 선불장은 부처를 선발하는 도량이다. 흔히 사찰의 승당이나 선방을 가리키는 선불장의 연원이 여기에 있다. 승려의 말에 따라 과거를 포기한 단하는 강서로 떠나고, 방온은 석두 선사를 찾아갔다.

방온은 출가하지 않고 속가 제자의 신분으로 선사를 모셨다. 석두 선사 아래에서 참선하던 어느 날, 선사가 방온에게 물었다.

"불가에 입문한 이후 그대의 일상은 어떠한가?"

"묻고자 하시는 것이 일상의 일이라면 입을 열어 말할 수 없습니다."

"그대가 그것을 알기에 묻는 것이다."

선사의 말에 방온이 즉시 게송을 읊었다.

> 일상의 일이 다를 바 없으니, 오직 나 스스로만 짝이 될 뿐.
> 모든 것을 취하고 버리지 않으니, 어디에도 베풀거나 얻을 것 없다네.
> 붉은빛 자줏빛 누가 구분하는가? 언덕과 산에 티끌조차 없거늘.
> 신통과 묘용은 물 긷고 나무하는 일뿐이라네.

방온은 산속 일상에서 자기 자신을 알고 불법을 깨달았다. 그는 스스로 모든 것과 짝할 수 있으니 취하거나 버릴 것도 없었고, 가지가지마다 자신의 마음이 스며 있음을 보았다. 따라서 붉은빛, 자줏빛의 조정 관복도 의미 없고, 물 긷고 나무하는 일에서 선의 종지를 찾았다고 말한 것이다.

게송을 듣고 미소를 지은 선사가 그에게 계속 머물며 불법에 정진하라는 뜻을 내비쳤다. 하지만 선의 종지를 알게 된 방온은 자신이 가야

할 곳을 알았다. 떠나기 전에 방온이 "만법萬法과 짝이 되지 않는 이가 어떤 사람입니까?"라고 물으니, 석두 선사가 그의 입을 틀어막아버렸다. 하산 인사를 드린 뒤, 그의 발걸음은 강서에서 남종선의 선풍을 드날리고 있던 마조 선사의 도량으로 향했다.

그날의 만남을 그린 작품이 〈마조방거사문답도〉다. 일설에는 그림을 그린 이가 남송 말기에 항주杭州 육통사六通寺를 중심으로 활동한 화승畫僧 목계牧谿, 1225~1265라는 이야기도 있지만, 인물의 풍모와 의복을 그린 화풍을 보면, 시대가 더 흘러서 원나라 때 어떤 화가가 그렸을 것으로 짐작된다. 선을 전하는 순간을 그린 선회도의 전통처럼, 가르침을 전하는 마조 선사가 방온보다 다소 높은 자리에 앉아 있다. 높고 낮은 암산의 표현도 두 인물이 깨달은 진리의 차이를 암시한다. 가르침을 전하는 마조도일의 입가에 담박한 미소가 지어져 있다.

선의 통쾌한 농담

> 방온이 공손히 두 손을 모으고 묻는다.
> "만법과 짝이 되지 않는 사람은 누구입니까?"
> 마조 선사가 그를 가리키며 답한다.
> "그대가 한입에 서강西江의 물을 모두 들이켜면 말해주겠네."

방온이 묻는 만법은 세상의 모든 존재다. 그러므로 만법과 짝이 되지 않는 사람이란 홀로 독립적으로 존재하며 속세의 상식을 초월한 절대적인 존재, 곧 진리 그 자체를 의미한다.

마조 선사의 답은 간단했다. "서강의 물을 한입으로 모두 마시고 오라." 하지만 누가 끊임없이 흐르는 서강의 물을 한입에 마실 수 있겠는가. 이처럼 모든 현상은 논리적인 이론으로 분별할 수 없으니, 만법의 진리를 좇는 생각을 비우라는 가르침이다. 집착하는 생각을 비워야만 마음도 비울 수 있고, 마음을 비워야만 일체의 법도 비울 수 있다. 깨달았다는 마음도, 그 마음을 통해 얻은 불법도, 그리고 마음과 불법을 비운 그 마음마저 비워야만 진실로 충만한 깨달음으로 가득 찬다.

마음공부는 비우는 것부터 시작한다. 자신의 주변을 정리하고, 생각을 덜어낸다. 안과 밖이 텅 비어 고요한 상태가 되면 마음은 어디에도 매이지 않는다. 본래부터 갖춘 자연 그대로의 '본래면목本來面目'과 씻은 듯 맑은 마음인 '본지풍광本地風光'은 이를 두고 말함이다. 이는 시대가 변해도 변함없다.

중국 송나라 때 임제종의 원오극근團悟克勤, 1063~1135 스님이 장중우張仲友라는 인물에게 보내는 편지에서 이 같은 뜻을 담아 말한 적이 있다.

> 만일 마음이 귀결되는 곳을 참선하여 알아낸다면 '한입에 서강의 물을 다 마신다'라고 말한 뜻을 깨우치겠지만, 다른 견해로 하나라도 의심한다면 어쩔 도리가 없습니다. 모든 인연을 놓아버리고 알음알이마저 깨끗이 씻어내고 헤아림 없는 자리에 도달하여 홀연히 깨달아야만 합니다.

충만감은 비움에서 온다. 텅 빈 하늘을 보면 내 마음도 텅 비는 법. 텅
빈 하늘에 담긴 무한한 충만감을 느끼면 내 마음도 무한한 충만감으
로 가득 찬다. 이것이 모두 빈 것마저 비워낸 텅 빈 충만의 경지, 바로
진공眞空이다.

나의 마음을 알고 싶은가? 우선 마음에 채워진 것을 덜어내고 비우기
를 바랄 뿐이다.

단하천연이 불상을 태우다

사리가 없는데 어찌 특별하다 하는가

❖

인다라 因陀羅, 생몰년 미상, 〈단하소불도 丹霞燒佛圖〉

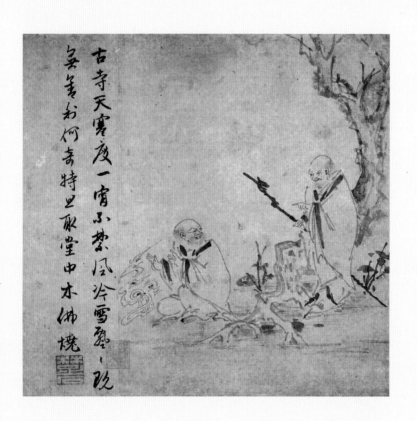

부처는 네 마음속에 있는데
지금 사람은 밖에서만 구한다네.
안에다가 값 매길 수 없는 보물 품었건만
알지 못하고 일생을 놀기만 하는구나.

佛在爾心頭 불재이심두
時人向外求 시인향외구
內懷無價寶 내회무가보
不識一生休 불식일생휴

_정관일선, 〈은선암에 머물며 우연히 읊다(留隱仙偶吟 유은선우음)〉

단하천연丹霞天然, 739~824 화상은 당나라 때의 고승이다. 불가에 출가하기 이전의 행적은 분명히 알 수 없지만, 일찍이 과거를 통해 조정 관료가 되고자 했던 것으로 짐작된다. 그는 방온과 함께 과거를 치르기 위해 장안으로 가는 길에 한 여관에 머무르게 되었다. 잠시 잠을 청한 그는 흰빛이 방안을 가득 채우는 꿈을 꾸었다. 꿈을 풀이하는 사람을 찾아가니, '해공解空', 즉 불법의 진공眞空을 깨닫는 상서로운 꿈이라고 일러주었다.

단하가 방온과 함께 담소를 나누다가 한 승려를 만났다. 승려가 두 사람에게 어디에 가는 길이냐고 물었다. 관원이 되고자 장안으로 간다는 대답에 승려가 말했다. "관원보다 부처가 되는 것이 더 낫지 않겠습니까?" 상서로운 꿈을 꾸었던 단하가 큰 흥미가 생겨서, "관원이 되려면 장안으로 가야 하는데, 부처가 되려면 어디로 가야 합니까?"라고 물으니, 승려가 아직도 몰랐냐는 얼굴로 "남악에 석두희천, 강서에 마조도일 두 선사가 계십니다"라고 답했다. 이에 방온은 석두 선사를, 단하는 마조 선사를 찾아갔다.

마조 선사가 단하에게 진정한 스승이 석두 선사임을 알려주며 돌려보냈다. 석두 선사를 따라 행자로 불법을 배운 지 3년. 선사가 승려들을 불러 불전佛殿 앞의 풀을 깎아야겠으니 모두 준비하라고 일렀다. 다른 승려들이 제초 도구를 가지고 와서 불전 앞에 모였을 때, 오직 단하만이 머리를 감고 삭도削刀를 가지고 와서 선사에게 풀을 깎아달라고 했

다. 이에 선사가 삭도를 들고 단하의 머리를 깎아주었다. 정식으로 불가에 입문한 것이다.

단하는 다시 마조 선사를 방문했다. 이때 선사를 바로 만나지 않고 승당에 모신 문수보살상의 머리 위로 올라가 목마를 타듯 앉았다. 그의 행동에 놀란 승려들이 선사에게 알렸고, 마조가 그 광경을 보고 말했다. "내 자식이 천연스럽구나." 이에 단하가 불상에서 내려와서 절하면서 "제 이름을 지어주셔서 감사합니다"라고 했다. 이후 단하의 법호가 천연이 되었다.

어느 겨울날, 단하 화상은 낙양洛陽 향산사香山寺의 복우伏牛 화상을 만나고 오던 길에 혜림사慧林寺에 머무르게 되었다. 주지가 불상이 모셔진 방으로 안내했는데, 혹독한 추위를 못 이긴 단하가 나무 불상을 태워 몸을 따뜻하게 했다. 이를 듣게 된 주지가 부리나케 뛰어와서 소리쳤다. "왜 절에 있는 소중한 불상을 태웁니까?" 이에 단하가 지팡이로 재를 뒤적이며 대수롭지 않게 말했다. "부처를 태워서 사리를 얻으려 하오." 너무나 당당한 대답에 주지는 어이가 없어 말했다. "어찌 나무로 만든 불상에 사리가 있겠습니까?" 그러자 단하가 되물었다. "사리가 없다면 왜 나를 탓하시오?"

이 이야기는 《경덕전등록》과 《오등회원五燈會元》에 실린 이래로, 중국과 일본에서 자주 그려졌다. 그중 연대가 앞서는 것으로 전하는 그림

이 원나라 화가 인다라의 작품이다. 그의 내력은 일본 중세의 아시카가足利 쇼군 가문이 소장한 중국 서화와 기물 등에 관한 문서인《군다이칸소초키君臺觀左右帳記》에서 확인된다. "천축사의 범승으로, 인물과 도석화를 잘 그렸다"라는 짧은 기록이다. 후대 학자들은 그의 이름이 '임범인任梵因'으로, 법명이 범인梵因, 호가 다라陀羅이기에 '인다라'라고 했던 것으로 추정하고 있다. 다만 그가 인도에서 온 외국인인지 본래 중국인인지에 대한 국적 문제는 아직 해결되지 않았다.

그는 원나라 때 큰 명성을 떨쳤던 원수행단元叟行端, 1255~1351과 초석범기楚石梵琦, 1296~1370 두 선승과 두터운 친분이 있었다. 두 선승은 인다라의 작품에 많은 찬문讚文을 남겼는데, 그 글을 살펴보면 인다라는 〈16조사도十六祖師圖〉〈한산습득도寒山拾得圖〉처럼 주로 선문의 인물들을 그린 조사도祖師圖나 산성도散聖圖를 즐겨 그린 듯하다. 현재 전하는 작품들을 보면, 그가 끝이 뭉뚝한 독필禿筆로 강한 필력을 드러내며 인물의 형상을 간략히 표현하는 데 능숙한 기량을 갖추었던 것을 알 수 있다. 〈단하소불도〉역시 이 같은 인다라의 화풍을 잘 보여준다.

쪼그려 앉은 단하 화상이 불상을 태운 불에 두 손을 대고 뒤를 돌아보며 묘한 웃음을 지어 보인다. 참 궁상스럽다. 혜림사 주지가 한 손에는 지팡이를 들고 다른 한 손으로 타고 있는 불상을 가리키며 화상을 닦아세운다. 당당하다. 하지만 주고받는 문답에서 엿보이는 마음 그릇이 전연 다르다. 주지는 속이 좁고, 단하는 웅숭깊다.

화면에 적힌 초석범기의 시는 이 그림의 본질을 명확히 전달한다.

옛 절 추운 겨울 하룻밤
바람 차고 눈 날려 견디기 어렵구나.
이미 사리가 없거늘 어찌 특별하리오
다만 법당의 나무 불상 태웠을 뿐일진대.

불상은 부처의 형상을 표현한 종교적 상징물이다. 부처의 가르침을
구하는 중생의 마음이 담겨 있다. 결국 불상이란 중생의 불심을 사물
로 구현한 형상에 불과하다.《화엄경 華嚴經》에는 "마음이 곧 부처다"
라고 전한다. 이처럼 부처가 이미 내 마음인데도, 눈앞에 보이는 외적
인 형상만을 고집하는 것은 부질없다.

중국 명나라 때 박산무이 博山無異, 1575~1630 스님도《참선경어 參禪警語》
에서《화엄경》의 말을 빌려 불법의 믿음을 이야기한 적이 있다. 내 마
음이 곧 부처라고 믿는 것이 '바른 믿음'이고, 마음 밖에서 법을 얻고
자 하는 것이 '삿된 믿음'이다. 내 마음이 부처임을 알고 스스로 의심
없이 깨우쳐야 불법의 '바른 믿음'이라고 하였다.

흙으로 빚은 불상은 비바람에 의해 다시 흙으로 돌아가고, 나무로 조
각한 불상은 불에 타면 한 줌의 재로 변한다. 금속으로 주조한 불상도
불에 녹으면 한낱 쇠붙이에 불과하다. 불상이 사라진다고 불법을 향

한 바른 믿음마저도 사라지는 것인가.

성철性澈, 1912~1993 스님께서 평소에 말씀하시기를 "우리 모두 자신이
부처님이다"라고 했다. 이미 내 마음이 부처인데, 사람들은 그 마음을
들여다보지 못하고 마음을 빚어놓은 형상에만 집착한다. 불상을 태
우며 그 어리석음마저 태우라는 단하 화상의 한마디가 묵직하게 다
가온다.

약산유엄이 이고에게 도의 이치를 전하다

구름은 푸른 하늘에 있고, 물은 병에 있다네

✦

마공현 馬公顯, 생몰년 미상, 〈약산이고문답도 藥山李翶問答圖〉

일천 봉우리 우뚝 솟아 흰 구름 찌르고

한 줄기 물은 잔잔히 흘러 푸른 바위에 쏟아지네.

자연스레 듣고 봄이 매우 분명하여

모든 사람을 위해 알리노니 밖에서 찾지 말게나.

千峰突兀攙白雲 천봉돌올참백운

一水潺湲瀉蒼石 일수잔원사창석

自然聞見甚分明 자연문견심분명

爲報諸人休外覓 위보제인휴외멱

_원감충지 圓鑑沖止, 1226~1292, 〈게송을 지어 여러 스님에게 보이다〔作偈示諸 작게시제〕〉

"구름은 푸른 하늘에 있고, 물은 병에 있다네."

선사의 한마디가 산의 적막을 깬다.

고요한 산기슭의 큰 소나무 아래에서 나이 든 선사와 젊은 학사가 서로 마주하고 있다. 선사는 학사와의 대화에 몰입한 듯 대나무로 만든 의자에서 몸을 앞으로 쭉 뺐다. 무엇이 즐거운지 선사는 미소를 지으며 학사를 향해 오른손을 내밀었다. 마치 그가 내뱉은 말을 암시하는 것처럼, 집게손가락과 가운뎃손가락은 위로 향했고, 약손가락과 새끼손가락은 탁자에 놓인 병을 가리키듯 아래로 굽혔다. 관복 차림의 젊은 학사는 선사의 오른손을 흥미롭게 응시하며 두 손을 공손히 모아 가르침을 경청한다.

이 그림은 당나라 약산유엄藥山惟儼, 751~834 선사와 낭주郎州(지금의 호남성湖南省 상덕常德)의 관리였던 이고李翱, 772~841의 문답을 그린 선회도다. 약산유엄은 본래 율종律宗에 출가하여 경론經論을 연구하는 교학승教學僧이었으나, 마음을 밝히고자 석두희천 선사의 문하에 들어갔다. 그는 특히 선禪의 핵심이 담긴 짧은 화두를 이용하여 운암담성雲巖曇晟, 782~841, 도오원지道吾圓智, 769~835, 선자덕성船子德誠, 생몰년 미상 등 걸출한 제자를 양성한 인물로도 잘 알려져 있다.

젊은 학사인 이고는 중국 당나라 때 산문散文의 대가이자 탁월한 시

인이었던 한유 韓愈, 768~824의 제자로서, 훗날 〈복성서 復性書〉를 저술한 문장가였다. 그는 불교를 배척한 스승과 달리, 선문의 여러 선사와 인연을 맺으며 자연스레 불교의 교리를 받아들였다. 무엇보다도 불교와 유교 사상을 결합한 양숙 梁肅, 753~793의 '복성명정론 復性明靜論'에 주목하고 계승하여 발전시켰다. 이고는 〈복성서〉에서 유교와 불교가 크게 다르지 않다고 말하며, 불교의 깨달음을 얻고 유교를 재해석하여 공맹 孔孟의 도통 道統을 회복한다는 '성품 회복(復性 복성)'을 논하였다.

어느 날 세간의 명성을 듣고 약산 선사를 방문한 이고가 도 道에 관해 물었다. 선사가 미소를 지으며 손으로 위를 한 번 가리켰다가 다시 아래를 한 번 가리키며 "이제 알겠소?"라고 되물었다. 이고가 그 의미를 모르겠다고 답하자, 선사가 나지막이 입을 열었다. 그의 한마디가 산의 적막을 깨며 이고에게 큰 깨달음을 주었다.

남송 시대의 화가 마공현은 이 일화를 세로로 긴 화폭에 그려냈다. 그가 살았던 시대의 회화 작품에서 자주 표현된 것처럼, 화면 한쪽에는 소나무가 우뚝 솟아 있다. 누군가 끌어당기는 듯한 가지들이 맵시 있는 각을 이룬다. 마치 불가의 큰 스승의 가르침이 그와 마주하는 학사에게 전해지는 느낌을 준다. 쭉 내뻗은 오른손에서 편 두 손가락이 하늘을 향하고, 굽힌 두 손가락은 탁자 위에 놓인 정병을 가리킨 표현에서 화가의 뛰어난 기량과 세심한 배려가 엿보인다.

《경덕전등록》에 실려 있는 이 고사는 대표적인 선의 화두로 잘 알려져 있다. 선사의 가르침은 '자명自明'이다. 구름이 하늘에 있고 물이 병속에 담긴 이치는 당연하다. 고려 시대의 승려 원감충지가 지은 게송처럼, 일천 봉우리는 우뚝 솟아 흰 구름을 찌르고 한줄기 물은 잔잔히 흘러 푸른 바위에 쏟아진다. 절로 명백한 자연의 모습이다. 예부터 여러 선승이 자연의 현상으로 가르침을 주는 것은 도道가 자연처럼 명백한 까닭이다.

명대 말기의 학자 오종선吳從先은《소창청기小窓淸記》에서 다음과 같이 말했다.

> 구름은 희고 산은 푸르며 시냇물은 흐르고 바위는 서 있다. 꽃은 새소리에 피어나고 골짜기는 나무꾼의 노래에 메아리친다. 온갖 자연은 이렇듯 스스로 고요한데, 사람의 마음만 공연히 소란스럽구나.

이처럼 자연은 저절로 된 그대로의 모습을 갖추고 있다. 자연이 자연스러운 것은 자명하다. 옛사람들이 산이 높고 강이 길다는 '산고수장山高水長'과 산이 높고 바다가 깊다는 '산해숭심山海崇深'을 말하며, 자연을 사람의 본성과 부처의 마음에 비유한 이유가 그와 같다.

모든 만물이 저마다의 자리에 있는 것처럼, 모든 이치도 제각기 자기

자리에 있다. 어떠한 증명이나 분별이 없어도 그 자체로 명백한 것이다. 우리의 본성과 마음도 그러하다. 다만 우리의 마음이 공연히 소란스러워, 도며 이치며 진리가 스며 있는 명백한 그 자리를 바라보지 못하고 밖에서만 찾고 있을 뿐이다.

구름은 푸른 하늘에 있고, 물은 병에 담겨 있다. 일천 봉우리는 우뚝 솟아 흰 구름을 찌르고, 한줄기 물은 잔잔히 흘러 푸른 바위에 쏟아진다. 무엇 하러 다른 곳에서 도를 찾는가. 답은 늘 그 자리에 있는데.

선자덕성과 협산이 선문답을 나누다

세 치의 작은 낚싯바늘

❖

카노 치카노부 狩野周信, 1660~1728, 〈선자협산도 船子夾山圖〉

천 자尺 낚싯줄 곧게 드리우니
한 물결 일어나자 만 물결 따라 이는구나.
밤은 고요하고 물은 차서 고기가 물지 않으니
빈 배 가득 달빛 싣고 돌아온다네.

千尺絲綸直下垂 천척사륜직하수
一波纔動萬波隨 일파재동만파수
夜靜水寒魚不食 야정수한어불식
滿船空載月明歸 만선공재월명귀

_선자덕성, 〈발도가撥棹歌〉 중 제2수

길고 긴 갈대 드리워진 강가에 한 사내가 빠져 있다. 매끈하게 삭발한 머리를 보니 젊은 사문인 듯하다. 물에 빠져 다급할 지경인데, 스님은 태연한 모습으로 배 위에서 노를 들고 있다. 젊은 사문이 스님을 향해 외친다. "어푸어푸, 스님 이제야 깨달았습니다. 저 좀 물에서 꺼내주십시오!" 이를 바라보는 스님은 청정하고 자애로운 얼굴로 그에게 다시 물었다. "이제 세 치 갈고리를 벗어나 말할 수 있겠는가?"

스님의 이름은 선자덕성. 당나라 때 명성 높은 고승이자 시인이다. 그를 향해 두 손 모아 구조를 청하는 인물은 당시 교학敎學에 밝았던 협산선회夾山善會, 805~881라는 사문이다. 오랜 세월 강물에 낚싯대만 드리우며 가르침을 전할 제자를 기다렸던 선자 스님이 마침내 협산을 만나게 된 것이다. 이들의 이야기가《오등회원》과《조당집祖堂集》등에 전한다.

선자덕성은 "구름은 푸른 하늘에 있고, 물은 병에 있다"라는 말로 널리 도道를 전했던 약산유엄 선사에게 인가印可를 받은 승려다. 그는 도오원지, 운암담성과 함께 친밀히 지내며 스승에게 가르침을 받았고, 스승이 임종하자 서로 헤어지게 되었다. 이별을 앞두고 덕성 스님이 두 사람에게 "나는 그저 자유롭게 살고자 합니다. 다만 스승님으로부터 받은 가르침을 남기고자 하니, 혹 뛰어난 법기法器(불도를 수행할 수 있는 소질이 있는 사람)를 만난다면 제게 보내주시길 바랍니다"라고 간곡히 부탁하였다.

지금의 상해上海 송강松江 지역인 수주秀州 화정華亭 땅에 정착한 덕성 스님은 작은 배를 띄어 사람들이 강을 건널 수 있게 해주고, 쉴 적에 는 강물에 낚싯대를 드리우고 하릴없이 시간을 보냈다. 이 일을 계기 로 '선자船子'라고 불렸다. 시 짓는 것도 좋아한 선자 스님은 배를 띄 워 오갈 적마다 많은 시를 지었는데, 현재 전하는 〈발도가〉 39수가 그 것이다. 자연을 불가에서 말하는 우주의 절대 진리인 진여眞如로 인식 하고, 자연에서 유유자적 자유롭게 사는 삶에 만족하는 선자 스님의 마음이 시 한 수 한 수에서 느껴진다.

낚싯줄도 낚싯바늘도 상관없으니
낚시얼레만 있다면 자유를 얻을 수 있다네.
던지면 던지는 것이고
거두면 거두는 것이다.
흔적과 자취 없이 유유히 즐길 뿐.

_〈발도가〉 중 제22수

한편 윤주潤州(지금의 강소성 진강) 경구京口에 있는 학림사鶴林寺에 젊 은 사문이 방문하였다. 협산선회라는 이 사문은 9세에 출가하여 20세 에 구족계具足戒(불교에서 비구와 비구니가 받는 계율)를 받고, 일찍부터 불 교의 경론에 뛰어난 식견을 지니고 있었다. 학림사의 한 스님이 "법 신法身이 무엇입니까?"라고 묻자, 협산이 "법신은 상相이 없습니다"라

고 답했다. 스님이 다시 "법안法眼이 무엇입니까?"라고 되묻자, 협산이 "법안은 하瑕(흠결)가 없습니다"라고 말했다. 마침 그 광경을 지켜보던 도오원지 스님이 협산의 대답에 어이없는 웃음을 터뜨렸다. 협산이 자신의 부족함을 깨닫고 스님에게 가르침을 청하자, 스님은 화정의 강가에 좋은 스승이 있을 것이라고 알려주었다. 협산이 곧장 화정으로 달려갔다.

선자 스님이 협산에게 물었다.

"그대는 어느 절에 머물고 있나?"

"절은 머무를 수 없는 곳이고, 머무른다면 절이 아닙니다."

"절이 아닌 경계는 어떠하던가?"

"이는 눈앞의 불법이 아닙니다."

"어디에서 배웠는가?"

"눈과 귀로 도달하는 곳이 아닙니다."

선자 스님이 웃으며 말했다.

"훌륭한 구절은 영원히 사람을 묶어버린다네.*"

선자 스님이 불법을 절에 비유하여 협산을 시험하였다. 협산은 불법

* 원문을 직역하면, '한마디 맞는 말은 만겁의 쇠말뚝이라네〔一句合頭語일구합두어, 萬劫繫驢橛 만겁계려궐)'다.

에 경계가 없으니 머무른다면 불법이 아니라고 대응한다. 선자 스님이 그와 같은 식견이 어디에서 비롯된 것인지 물었고, 돌아오는 의식적인 대답을 통해 그가 불법을 구하려는 마음에만 사로잡혀 헤어 나오지 못하고 있음을 알았다. 그리하여 선자 스님이 입을 열었다. "천자의 낚싯줄을 드리우는 것은 깊은 못에 뜻이 있기 때문인데, 그대는 어찌 세 치 갈고리를 벗어나 말하지 못하는가?"

이는 손가락이 달을 가리키는데, 달을 보지 않고 오직 손가락 끝만 보고 있다는 말과 같다. 협산이 깊은 못에 담긴 뜻을 보지 못하고, 오직 뜻을 낚기 위해 드리운 줄 끝에 달린 낚싯바늘만 바라보고 있음을 경계한 것이다.

협산이 입을 열어 대답하려고 하자, 선자 스님이 대뜸 협산을 밀어서 물에 빠뜨렸다. 협산이 급히 다시 올라오려고 애쓰는데, 스님은 되려 "말해보게! 말해보게!"라고 말하며 연거푸 물속으로 밀어버렸다. 곧 죽을 마당에 무슨 생각이 일어나겠는가. 순간 협산이 크게 깨닫고, 스님에게 "이제야 깨달았습니다"라고 외치면서 고개를 세 번 끄덕였다. 어설픈 지식과 마음의 모든 집착과 망상이 물거품처럼 사라진 것이다.

선자 스님이 협산을 건져내며 "오랜 시간 빈 낚싯줄만 드리워왔는데 오늘에야 비로소 금빛 물고기가 바늘을 물었구나"라고 말했다. 이에 협산이 귀를 틀어막자, 스님은 더욱 기뻐하며 말했다. "그대는 이제

깨달음을 얻었으니, 고요한 깊은 산속으로 가서 뛰어난 수행자들을 찾아 불법을 전하게나."

협산이 선자 스님과의 이별을 슬퍼하여 길을 가면서 계속 고개를 돌려 스님을 바라보았다. 스님을 향한 석별의 정이 이처럼 애틋하였다. 이에 선자 스님이 큰소리로 외쳤다. "아사리 阿闍梨(승려들의 덕행을 가르치는 승려 혹은 교단의 스승이 되는 승려를 높이 부르는 말)여!" 스님의 목소리를 들은 협산이 멈추고 돌아섰다. 그때 선자 스님이 쥐고 있던 노를 바로 세우고, 자신을 생각하지 말라고 당부한 뒤 배를 뒤집어 목숨을 끊었다. 스님은 자신의 생명을 끊음으로써 어떤 것에도 매이지 말라는 가르침을 협산의 마음에 다시 새겨 넣은 것이다. 협산은 눈물을 멈추고 곧장 강 상류의 산으로 들어가서 훗날 많은 제자를 길러내었다.

고결한 선자 스님과 젊은 협산의 일화는 조사들의 기록 중에서도 가장 애틋하고 극적인 사제 간의 모습을 보여준다. 그들이 나눈 선문답 또한 후대에 널리 오르내렸고, 선종화의 좋은 주제가 되었다. 중국과 일본의 화가들은 '선자도 船子圖' 혹은 '선자협산도 船子夾山圖'라는 이름으로 여러 그림을 남겼다. 그림은 크게 두 가지 장면으로 그려졌다. 하나는 선자 스님이 배 위에서 낚싯대를 드리우고 있고 협산이 강둑에 서 있는 장면이고, 다른 하나는 선자 스님이 배 위에서 노를 들고 있고 협산이 물에 빠져 허우적거리는 장면이다. 많은 화가가 주로 첫 번째 장면을 선호했던 반면, 일본 에도 시대의 화가 카노 치카노부는 두 번

선의 통쾌한 농담

72

째 장면을 화폭에 담아냈다. 이는 협산이 깨달음을 얻게 되는 모습을 가장 인상적으로 전달할 수 있기 때문일 것이다.

수행의 어려움은 결국 마음이다. 이를 낚시에 비유해보자. 불법을 수행하는 선객禪客들의 마음은 어부와 다르지 않다. 선객은 진리를 낚고자 하고, 어부는 물고기를 낚고자 한다. 선객의 수행은 천 자 길이의 낚싯줄을 드리우고 깊은 못에 있는 진리를 찾는 것과 같다. 하지만 진리를 낚기 위해서 만든 세 치의 작은 바늘에서 눈을 떼지 못하는 경우가 허다하다. 불법의 진리를 낚는 것 자체에만 집착할 뿐, 그 아래에 있는 진리를 보지 못하기 때문이다. 선자 스님의 말씀이 다시금 수행하는 선객의 마음을 바로 세운다.

> "천 자의 낚싯줄을 드리우는 것은 깊은 못에 뜻이 있기 때문인데, 그대는 어찌 세 치 갈고리를 벗어나 말하지 않는가?"

진정 마음에 새기고 또 새겨야 하는 고결한 가르침이다.

조주종심이 개의 불성으로 제자를 일깨워주다

개도 불성이 있습니까

✛

가이호 유쇼 海北友松, 1533～1615, 〈조주구자도 趙州狗子圖〉

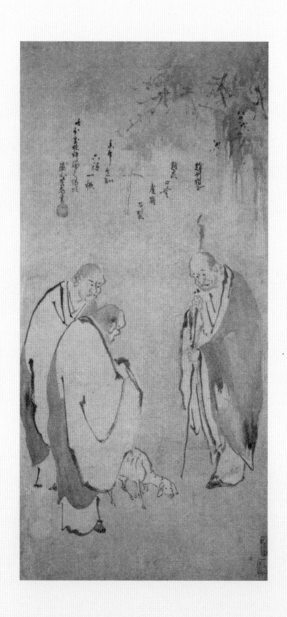

푸른 바다 깊이 재는 것이 무엇이 어렵고

수미산을 어찌 오르지 못하겠냐마는,

조주의 '무자無字' 화두만은

쇠로 된 절벽과 은으로 된 산이로구나.

滄海何難測 창해하난측

須彌豈不攀 수미기불반

趙州無字話 조주무자화

鐵壁又銀山 철벽우은산

_월봉무주 月峯無住, 1623~?, 〈혜 선사에게 보이다〔示慧師 시혜사〕〉

선객은 하나의 화두話頭를 지니고 살아간다. 화두는 문자 그대로 말보다 앞서간다는 말이다. 언어 이전의 내 마음을 잡는다는 의미로 풀어낼 수 있다. 선객이 마음을 잡으면 깨달음에 이른다. 그 길에 이르도록 참선하며 진리를 찾는 하나의 방안이 화두다. 송나라 때 유명한 선승인 원오극근이 "사람을 이끌어 이치에 들어가게 하는 문이니, 문을 두드리는 기왓조각이다"라고 말한 비유가 참으로 적절하다.

불교의 선종이 출현하고 등장한 화두만 약 1,700여 개에 이른다. 가장 널리 알려진 화두 중 하나가 '조주구자趙州狗子'다. 달리 말하면, '조주무자趙州無字' '조주유무趙州有無'라고도 부르지만, '개에게는 불성이 없다(狗子無佛性 구자무불성)'로 많이 부른다. 이 화두는 개도 가죽도 불성도 유도 무도 모두 이름만 다를 뿐 모두 불성이므로, 그저 유와 무라는 글자에 현혹되지 말고 자신이 가진 분별심을 버려야 깨달음에 이른다는 가르침을 담고 있다.

조주종심趙州從諗, 778~897 선사는 지금의 산동성山東省 하택荷澤 지역인 조주曹州에서 태어나서 어린 나이로 출가했다. 이후 하남성河南城 정주鄭州에 있는 숭산崇山 소림사少林寺에서 구족계를 받았지만, 경전과 계율에 뜻을 두지 않고 여러 지역에서 수행을 하다가 남전보원南泉普願, 748~835 선사 문하에 들어가 법맥을 이었다. 나이 80세에 이르러 조주성趙州城(지금의 하북성河北省 한단邯鄲에 위치) 동쪽 관음원觀音院에 정착하여 도량을 열었으므로, 그를 조주趙州라고 하였다. 평소에 검소하

게 생활하며 '고불古佛'이라고도 불렸는데, 일설에는 제3조 승찬 혹은 석가모니 부처의 후신後身이라고도 한다. 제자와 후학들을 위해 많은 화두를 남겼는데, 가장 유명한 것이 '뜰 앞의 잣나무〔庭前栢樹子 정전백수자〕'와 '조주무자'다.

> 한 스님이 조주 선사에게 물었다.
> "개도 불성이 있습니까?"
> "있다."
> "불성이 있다면, 어찌 가죽 안에 들어 있습니까?"
> "개가 알면서도 범했기 때문이다."
>
> 다른 스님이 조주 선사에게 물었다.
> "개도 불성이 있습니까?"
> "없다."
> "일체중생에게 불성이 있다고 했는데, 어찌 개는 없습니까?"
> "개에게는 업식業識이 있기 때문이다."

《무문관無門關》 제1칙과 《조주어록趙州語錄》에는 개에게는 불성이 없다는 일화만 소개되어 있다. 반면 《종용록從容錄》을 비롯한 몇몇 문집에는 두 일화가 함께 실려 있다. 아마도 후대 선사들이 '조주구자' 화두에 담긴 의미를 쉽게 전달하기 위해 함께 기록한 것으로 생각된다.

첫 번째 나오는 일화는 《열반경 涅槃經》에서 말하는 "모든 중생은 불성을 지니고 있다"라는 구절을 근거로 하고 있다. 세상의 모든 존재에게 불성이 있다고 본 것이다. 조주 선사 이전에도 이와 같은 물음이 있었다. 홍선유관興善惟寬, 755~817 스님의 제자가 "개에게도 불성이 있습니까?"라는 질문에 스님은 "있다"라고 답하였던 일화가 《경덕전등록》에서도 보인다.

조주 선사가 다른 스님의 질문에 "개는 불성이 없다"라고 답했다. 스님은 모든 존재에게 불성이 있다고 하였는데, 개에게는 왜 없느냐고 되물었다. 이에 선사는 "업식이 있기 때문이다"라고 대답했다. 업식은 중생이 가진 집착과 분별의 마음을 가리키는 것으로, 부처의 마음인 불성과 반대되는 말이다. 이는 개와 불성을 분별하고, 개에게서 불성을 찾는 것에 집착하는 스님의 마음을 경계한 것이다.

이 흥미로운 이야기를 탁월하게 담아낸 작품이 가이호 유쇼의 〈조주구자도〉다. 이 작품은 선종의 초조 달마를 비롯하여 여러 조사와 산성들의 일화를 12폭의 화면에 그린 《선종조사 · 산성도 禪宗祖師 · 散聖圖》 중 한 폭이다. 81세에 이른 작가의 노숙한 경지를 잘 보여준다. 화면에는 개를 바라보는 세 인물이 서 있다. 오른쪽에 나무 지팡이를 쥐고 있는 인물이 조주 선사이고, 맞은편에는 그에게 질문을 건네는 두 스님이 있다. 농담의 간략한 필선과 가사의 색감을 살린 먹은 화면에 담담한 분위기를 자아낸다. 적은 필선으로 인물의 형상을 정확하게 살려

내는 감필 기법에 기초한 가이호 유쇼만의 화풍과 분위기가 보는 이를 편안하게 해준다.

두 일화에서 볼 수 있는 것처럼, 조주 선사는 "있다"라고 하고, 또 어느 순간에는 "없다"라고 말했다. 이는 존재의 유무를 뜻하는 것이 아니다. 불성으로 본다면 유와 무의 구분은 없기 때문이다. 《원각경圓覺經》에서 "업식의 성품으로 불성을 논한다면, 이는 잘못된 것이다"라고 한 것과 같다.

앞서 언급한 홍선 스님의 일화 후반부에 다음과 같은 내용이 이어진다. 제자가 《열반경》을 근거로 홍선 스님에게 "그럼 스님에게도 불성이 있습니까?"라고 물으니, 스님은 "없다"라고 말했다. 이에 제자가 "모든 중생에게 불성이 있다고 하셨는데, 스승님은 왜 홀로 불성이 없다고 하십니까?"라며 되묻자, 스님은 "나는 일체중생이 아니다"라고 말했다. 홍선 스님은 이미 불성을 깨우친 것이다. 불성을 깨우친 존재에게 '있다'와 '없다'라는 존재의 유무에 대한 분별은 필요 없다.

조주구자는 고려 중기 보조지눌普照知訥, 1158~1210 이래로 한국 선종에서 가장 많이 들었던 화두이기도 하다. 잘 알려진 길에는 길손이 많이 몰리는 법. 수많은 수행자가 조주구자를 화두로 삼았다. 하지만 잘 알려진 큰길만 다닌다고 누구나 깨달음이라는 종착지에 이르는 것은 아니다. 언젠가부터 수행하는 선객이라면 누구나 "무無!"라고 외친다.

자신이 '조주구자'의 화두를 깨우쳤다는 것을 주위에 알리는 것이다. 과연 '무'의 의미를 진정 깨달은 것인지는 알 수 없다.

> "백천의 큰 바다는 알지 못하고, 한 방울의 물거품을 전체 바닷물로 안다."

《능엄경》의 한 구절이다. 잘 알려진 화두에 집착하여 화두의 그림자를 본래 마음으로 인식한 선객들을 경계한 말이다. 한 방울의 물이 저 넓은 바다일 수 없고, 한 조각의 돌이 저 거대한 산일 수 없다. 하물며 조주구자의 '무'자는 어떠한가. '무'라는 한 글자를 아낌없이 버리기가 진실로 힘든 일이다.

동산양개가 시내를 건너다
나의 본래 모습을 보다
✣
마원 馬遠, 생몰년 미상, 〈동산도수도 洞山渡水圖〉

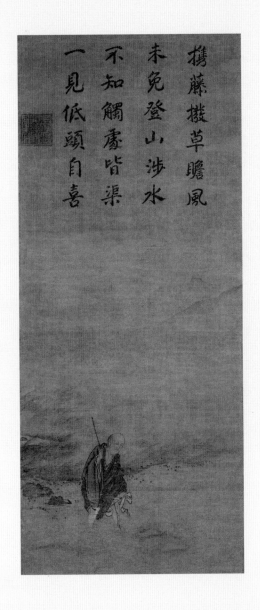

한 조각 가을 소리에 우물가 오동잎 떨어지니
늙은 중이 놀라 일어나 가을바람 묻네.
아침에 홀로 걸어 시내에 서 있으니
칠십 년 세월이 거울 속에 담겨 있구나.

一片秋聲落井桐 일편추성낙정동
老僧驚起問西風 노승경기문서풍
朝來獨步臨溪上 조래독보임계상
七十年光在鏡中 칠십년광재경중

_기암법견奇巖法堅, 1552~1634, 〈초가을에 느끼는 바가 있어〔初秋有感 초추유감〕〉

스님이 발걸음을 멈춘다. 시선을 떨구자 나지막한 탄성을 내뱉는다. 순간의 의문과 찰나의 깨달음. 생각의 교차점에서 미동조차 없다. 옷자락 움켜쥐고 죽장 짚은 그대로다. 이내 아스라이 드러난 산자락 주변에 고요한 정적이 흐른다. 오직 바람에 사각거리는 갈대 소리만이 홀연히 정적을 깨울 뿐이다. 그가 냇가에서 본 것은 무엇인가. 바로 동산양개洞山良价, 807~869, 자신의 모습이다.

동산양개는 선종의 다섯 종파 중 하나인 조동종을 창시한 인물이다. 중국 회계會稽(지금의 절강성浙江省 소흥紹興 일대)에서 태어난 그는 불심이 깊은 부모님 덕에 어렸을 적부터 작은 절집에서 지낼 수 있었다. 이런저런 글공부를 하던 어느 날, 《반야심경般若心經》에 적힌 "눈, 귀, 코, 혀, 몸, 의식이 없다"라는 구절에 의문을 느꼈다. 반야의 핵심은 공空이다. 이 구절은 불성을 깨우치면 육체적인 '나'가 없음을 알게 된다는 의미다. 머릿속에 의문만 가득해지자 때때로 가르침을 주는 스님을 찾아가 자신의 얼굴을 만지면서 "스님, 제게는 눈, 귀, 코, 혀, 몸, 의식이 있는데, 어찌 없다고 하는 겁니까?"라고 물었다. 어린 양개의 대답에 놀란 스님이 오설영묵五洩靈黙, 747~818 선사를 소개하였다. 양개는 불가에 출가하여 21세에 구족계를 받았다.

그는 남전보원과 위산영우潙山靈祐, 771~853 등 여러 선사를 참례하며 문답을 나누었고, 그러다가 스승인 운암담성 선사를 만나게 되었다. 스승을 만나기 전부터 그는 남양혜충南陽慧忠, ?~775 선사가 말한 무정

설법無情說法에 빠져 있었다. 무정설법은 모든 존재가 참된 그대로의 모습이라는 '제법실상諸法實相'에 근거한 것으로, 감정이 없는 나무와 풀, 땅과 돌과 같은 자연도 불법을 이야기한다는 말이다. 즉 자연을 통한 깨달음을 의미한다.

스승인 운암 선사에게 끊임없이 무정설법의 핵심을 물어보았지만, 스승의 대답을 매번 이해하지 못하였다. 이에 선사가 "너가 내 설법을 제대로 듣지 못하니, 무정설법도 들릴 리가 만무하다. 보지 못하였는 가?《아미타경 阿彌陀經》에 '물새 소리와 나무숲 모두 불법을 외고 읊는 다'라고 하였다"라며 넌지시 알려주었다. 그 순간 양개는 무정설법을 깨우쳤다.

불법을 깨닫기에는 자신이 아직도 부족하다고 생각한 양개는 다시 수행을 떠나고자 했다. 여장을 꾸리고 운암 선사를 만나서 인사를 드리며 물었다. "선사께서 입적하신 뒤에 누가 선사의 진영眞影(초상화)에 관해 묻는다면 어찌 대답해야 합니까?" 이에 운암 선사는 대답했다. "그저 이런 사람이었다고 말하거라."

선사의 대답에 양개가 잠시 머뭇거렸다. 선사께서 입적하시면 선사의 모습이 담긴 진영을 남겨야 하는데, 그때 화공이 물어보면 어떻게 대답해야 할지 몰라서 물어본 것이다. 하지만 '그저 이런 사람'이라는 뜻을 이해하지 못했다. 달리 말하면, 선사의 법을 이었다면 그 뜻이 무

엇이냐는 물음이고, 선사의 대답은 그 뜻이 '그냥 이거다'라는 말이다. 주춤하는 양개의 모습에 운암 선사가 한마디를 더했다. "양개야, 내가 말한 도리를 바로 보고자 한다면, 무슨 뜻인지 잘 살펴보고 알아차려야 한다."

양개는 선사의 말씀이 무슨 의미인지 모른 채 절집을 떠났다. 그렇게 만행萬行(깨달음을 얻으려는 여러 가지 행동)을 하던 중 지금의 강서성江西省 의풍현宜豊縣에 있는 큰 냇가에 이르렀을 때였다. 냇가를 건너다가 우연히 거울처럼 맑은 물에 비친 자신의 모습을 보았다. 선문답의 의문이 찰나의 깨달음이 된 순간이었다.

〈동산도수도〉는 중국 남송 시대 광종光宗, 재위 1189~1194 때부터 영종寧宗, 재위 1194~1224 때까지 궁정 화원에서 가장 높은 직위인 대조待詔로 활동한 마원이 그렸다고 전해지는 작품이다. 동산양개가 냇가를 건너다가 선종의 이치를 깨닫게 된 계기를 상징적으로 표현한 선기도禪機圖다. 화가는 한쪽에 치우친 산을 따라 대각선 구도로 화면을 구성하여 공간의 깊이를 더하고 인물에 집중하는 효과를 부여했다. 영종의 황후인 양매자楊妹子, 1162~1232의 글씨로 추정되는 시는 냇가에서 별안간 깨달음을 얻은 양개의 모습을 이렇게 묘사하고 있다.

> 등나무 지팡이 끌고 풀 뽑고 바람 우러르니
> 산 오르고 시내 건너는 일을 면할 수 없다네.

발 닿는 곳이 모두 진리임을 알지 못했는데
머리 숙여 한번 보니 스스로 기뻐하는구나.

물에 비친 것은 자신 그대로의 모습이다. 불교 용어로 말하자면, '진여眞如'다. 진여는 분별이 없는 본래의 모습이며 참되고 한결같은 마음을 가리킨다. 불가에서는 주체와 객체, 너와 나로 나누어 가르는 논리를 사량분별思量分別이라 부르고, 이를 부질 없고 허무한 것으로 본다. 운암 선사가 양개에게 말한 '그냥 이거다'에는 이분법적인 사량분별에서 벗어나 본래 그대로의 모습을 보라는 속뜻이 숨겨져 있었다. 나 자신의 본래 모습에 대한 허망한 분별을 버리면 본래 그대로의 면목面目을 바라볼 수 있다는 가르침이다.

큰 깨달음을 얻은 양개가 그 자리에서 게송을 지으니, 이것이 선종 오도송悟道頌(승려가 불도의 진리를 깨닫고 지은 시)의 효시가 된 '과수게過水偈'다.

절대 남을 따라 찾지 말라, 나와는 점점 더 멀어질 뿐.
나 이제 홀로 가매, 곳곳에서 그와 마주치는구나.
그는 이제 나 자신이지만, 나는 지금 그가 아니라네.
모름지기 이렇게 깨달아야만, 바야흐로 진여와 하나가 되리라.

우리는 누구나 타인의 시선을 의식하며 살아간다. 이미 나에게 본래

'나'의 모습이 있지만, 늘 타인에게 보이는 '나'의 모습에 얽매인다. 그러나 그 모습 또한 '나'의 모습인 것이다. 본래의 '나'와 타인이 보는 '나'를 애써 분별하지 않아도 된다. 내 이름을 버리고, 내 직업을 버리고, 내 나이를 버렸을 때, 남는 것은 오직 본래의 나인 것이다.

과연 본래 나의 모습은 어떠한가.

백거이가 조과도림에게 불법의 대의를 묻다

앎과 삶의 차이

✤

양해, 〈도림백낙천문답도 道林白樂天問答圖〉

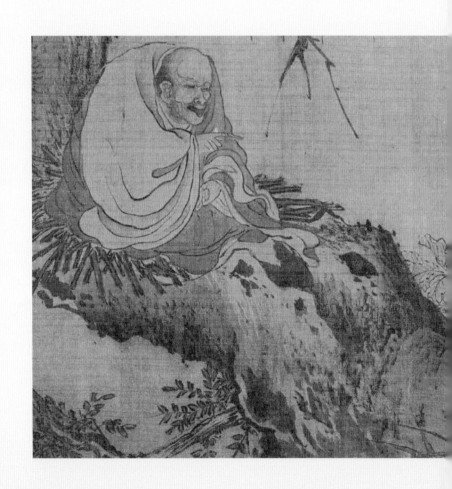

모든 악을 짓지 말고
온갖 선을 받들어 행하라.
스스로 그 마음을 맑게 하니
이것이 모든 부처의 가르침이라네.

諸惡莫作 제악막작
衆善奉行 중선봉행
自淨其意 자정기의
是諸佛敎 시제불교

_《법구경法句經》중 제183번째 게송

진망산秦望山이라는 산이 있다. 중국 절강성 회계산會稽山이 품고 있는 이 산은 험한 봉우리와 푸른 산허리의 절경으로 이름났다. 열국을 평정한 진시황秦始皇, 재위 B.C.246~B.C.210이 천하를 돌며 위무할 때 이 산에 올라갔다. 진시황이 정상에서 남해를 보았다고 하여 '진망산'으로 불렸다. 당시 승상 이사李斯, ?~B.C.208가 289자의 글을 새긴 비가 〈진회계산각석명秦會稽山刻石銘〉이다. 세간에는 〈이사비李斯碑〉로 알려져 있다. 산의 다른 이름이 '각석산刻石山'인 이유가 그러하다. 뛰어난 풍광은 산의 유구한 역사와 더불어 사람들 입에 오르내렸다. 그렇게 진망산은 오랜 세월 동안 이름난 묵객과 시객들을 품게 되었다.

당 목종穆宗, 재위 820~824 때, 그 시대를 대표하는 시인 백거이白居易, 772~846가 항주의 지방관을 자처했다. 관리로 부임한 그는 진망산에 머무는 조과도림鳥窠道林, 741~824 선사의 이름을 듣게 되었다. 조과도림 선사는 제4조 도신에게 가르침을 받은 우두법융 이래 법맥을 이은 스님이다.

선사가 진망산에 은거하며 불법을 수행하다가 한 소나무 위에서 자리를 잡았는데, 그 모습이 새가 둥지를 튼 것과 같아서 '조과'라고 했다. 또 그의 곁에 늘 까치가 머물렀다고 하여 '작소鵲巢' 화상으로 불렸다. 어느 날 백거이가 선사를 방문했다.

중국 남송 시대의 화가 양해는 그날의 모습을 작은 비단 화폭에 그려

냈다. 궁정 화원의 최고 관직인 대조였던 그는 정밀한 필치로 세 인물을 꼼꼼하게 묘사했다. 시종 한 명을 데리고 간 백거이가 조과 선사에게 두 손을 공손히 모아서 예를 갖추었다. 세간의 소문처럼 선사는 낭떠러지에 솟아난 소나무 위에 앉아 있었다.

백거이가 선사의 자리가 매우 위태롭다고 말하니, 선사는 도리어 그대가 더 위태롭다고 대답했다. 그 연유를 물어보니, 선사가 "장작과 불이 서로 사귀듯이 식識의 성품이 멈추지 않으니, 어찌 위험하지 않겠는가?"라고 말했다. 불가에서 '식'이란 감각 기관에 의지하여 대상을 인식하는 마음을 말하며, 대상을 구별하여 아는 것을 의미한다. 백거이는 일찍부터 유교와 도교에 깊은 관심을 가졌고, 특히 중년 이후에는 불교에 심취하였다.《임간록林間錄》에 그가 제濟 스님에게 보낸 편지가 전하는데, 그 글에서 불법을 깊이 공부하고 불교의 교리에 밝았던 성품을 엿볼 수 있다. 아마도 조과 선사는 이 같은 백거이의 성품을 전해 들었거나, 그 자리에서 꿰뚫어 보았을지 모른다.

잠시 생각에 잠겼던 백거이의 입이 열렸다.
"불법의 대의가 무엇입니까?"
"모든 악을 짓지 말고, 온갖 선을 받들어 행하라."
선사의 말은 너무나 당연했다. 백거이가 헛웃음을 터뜨리며 말했다.
"세 살짜리 아기도 그런 것은 압니다."

"세 살짜리 아기도 말은 할 수 있으나, 팔십에 이른 노인도 행하기는 어렵다네."

누구나 선악을 구별하고 인의예지를 안다. 하지만 누구나 선과 악을 가려서 행하고 인의예지를 실천하지 못한다. 관념적인 지식과 현실적인 경험의 차이가 그러하다. 백거이가 지닌 위험은 관념적인 지식인 앎이고, 선사의 마지막 한마디는 현실적인 경험인 삶이다. 앎과 삶의 간극間隙이 이와 같다.

조과 선사의 말은 《법구경》에 나온다. "모든 악을 짓지 말고 온갖 선을 받들어 행하라." 앎과 삶 사이의 거리가 줄어들수록 마음이 점점 맑아진다. 이것이 부처의 가르침이다. 선사의 한마디가 울려 퍼지는 진망산의 가을빛이 부처의 마음처럼 참 맑기도 하다.

향엄지한이 빗질하던 중 대나무를 치다

지혜와 지해

✢

카노 모토노부 狩野元信, 1476~1559, 〈향엄격죽도 香嚴擊竹圖〉

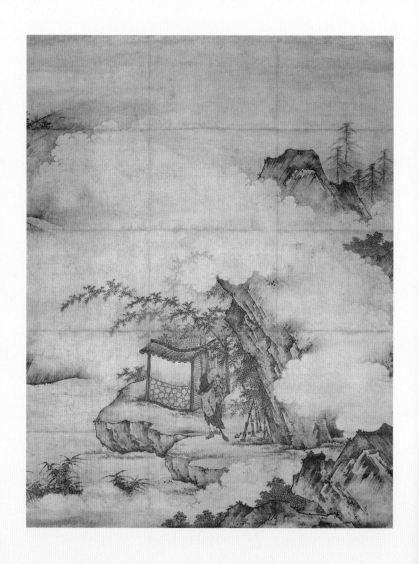

고목에 용이 우니 외려 기쁘기만 한데

해골에 빛이 나니 알음알이 되레 깊어져만 가네.

벽력같은 소리에 허공은 가루처럼 부서지고

달빛 천 리 물결에 외로운 배 한 척 떠 있다네.

龍吟枯木猶生喜 용음고목유생희

髑髏生光識轉幽 촉루생광식전유

磊落一聲空粉碎 뇌락일성공분쇄

月波千里放孤舟 월파천리방고주

_청매인오, 〈향엄이 대나무를 치다[香嚴擊竹 향엄격죽]〉

찬 새벽인 듯 짙은 골안개가 암자 주변을 감싼다. 서늘한 기운을 느낀 한 스님이 긴 대나무 있는 앞마당으로 나왔다. 쓱쓱. 고요한 자연에 일정한 빗자루질 소리가 듣기 좋게 퍼진다. 삭삭. 두 손에 쥔 비가 지나가니 땅이 제 얼굴을 드러낸다. 땅의 민얼굴을 덮었던 대나무 잎과 잡초가 서로 얽히고설키다가 이리저리 치인다. 텅! 그 안에 엉키던 작은 기왓조각이 빈 대나무를 치며 소리를 냈다. 순간 스님의 빗자루질이 멈췄다.

스님의 이름은 향엄지한香嚴智閑, ?~898. 향엄은 어렸을 적부터 하나를 들으면 열을 알고 열을 들으면 백을 알 정도로 매우 총명했다. 속세의 생활에 염증을 느껴 불문에 귀의하게 되었다. 그는 마조도일의 법을 이은 백장회해百丈懷海, 720~814 선사를 찾아가 가르침을 받았다. 하지만 인가를 받기 전에 백장 선사가 돌연 입적하였다. 당시 선사에게는 황벽희운黃檗希運, ?~850과 위산영우 두 제자가 있었으므로, 향엄은 곧장 위산선사가 있는 곳을 향해 발걸음을 옮겼다.

향엄과 위산 선사가 만난 일화가 《조당집》에 전한다. 일찍이 위산 선사는 스승으로부터 향엄의 총명한 기지에 관한 일을 전해 들었던 터였다. 자신을 찾아온 향엄을 바라보며 말했다.

"일찍이 네가 총명하여 여러 경전에 통달하고 머리에 든 모든 것을 이해한다고 들었다. 이에 경전을 통해 알고 기억하는 것

은 묻지 않겠다. 네가 부모로부터 태어나기 이전의 일에 대해
한 구절만 이야기해보거라."

향엄은 그 자리에서 바로 대답할 수 없었다. 며칠 동안 여러 경전을 살
펴보며 답을 찾으려고 노력했지만, 자신이 부모로부터 태어나기 이전
의 일에 대해서 알 길이 없었다. 다시 선사를 찾아가 대화를 나누었다.

 "그림에 그려진 떡으로 허기를 달랠 수 없는 것처럼, 머리에
 든 지식으로는 어떠한 답도 찾을 수 없습니다. 부디 가르침을
 내려주시길 바랍니다."
 "내가 말한다면 그건 내 것이지, 네 것이 되지 않는다."

선사는 단호했다. 이에 향엄은 자신이 가진 모든 책을 태우고 잠시 위
산 선사의 곁을 떠나기로 했다. 지금까지 자신이 알고 있었던 불법은
불법이 아니었고, 배워왔던 지식들이 아무것도 아니었던 사실을 알게
된 것이다. 하남성으로 향한 그는 남양혜충 선사의 유적에 있는 작은
암자에 머무르며 수행에 정진했다.

카노 모토노부는 암자의 마당을 쓸다가 작은 기왓조각이 대나무에 부
딪힌 소리를 듣고 깨달음을 얻은 향엄의 모습을 그렸다. 그는 일본 무
로마치室町 시대를 이끌었던 아시카가足利 막부에 속한 어용화가御用
畵家로서, 아시카가 가문이 선호하던 중국풍의 수묵화 기법을 잘 구사

했다. 특히 일본 고유의 야마토에大和繪*의 장식적인 요소와 중국의 회화 기법을 결합하여 독자적인 양식을 만들어낸 거장으로 잘 알려져 있다. 〈향엄격죽도〉는 당시 자리에서 물러난 쇼군이나 천황 등이 불가에 귀의한 곳으로 유명했던 교토京都 다이도쿠지大德寺의 다이센인大仙院 내부에 진설된 장벽화障壁畵 중 하나다.

빗자루로 마당을 쓸던 향엄이 작은 기왓조각을 내려보고 있다. 모든 알음알이가 날아가며 자신만의 깨달음을 얻게 된 순간이었다. 여러 조사의 어록에서 볼 수 있는 것처럼, 당시 머리 좋은 수행자들은 옛사람들의 뜻을 간파하지 못하고 그저 옛말의 구절만 되씹으며 불법을 구하고 있었다. 일찍이 스승으로부터 향엄의 총명함을 들었던 위산 선사는 향엄의 머리에 든 모든 지식을 덜어내기 위하여 하나의 화두를 던진 것이다. 이내 향엄의 머릿속에는 이제껏 배운 지식은 사라지고 하나의 화두만 남게 되었다. 그리고 마침내 그 하나의 화두마저도 빈 대나무를 친 기왓조각 소리에 소멸되고 순간의 깨달음을 얻게 되었다. 모든 알음알이가 사라지고 텅 빈 불법의 대의를 얻은 것이다. 그는 위산 선사가 있는 곳을 향해 절을 올리며 "만일 그때 제게 가르침

* 9세기 후반 헤이안平安 초기에 발생하여 12세기에서 13세기 초에 유행한 일본 회화 양식으로, 처음에는 헤이안 시대의 궁정과 주택의 담벽, 병풍 등에 그려진 장식적 벽화만을 의미했으나, 후에 의미가 넓어져 강렬한 색채의 장식적이고 세속적인 헤이안 후기 양식의 회화를 지칭하는 데 사용되었다.

화면 하단의 향엄의 모습

을 주셨다면, 이 기쁨의 순간을 맞이할 수 없었을 것입니다"라고 말했다. 위산 선사가 이 소식을 듣고 향엄의 깨달음을 인정했다.

하루는 어떤 스님이 향엄을 찾아와서 가르침을 청했다.

　　"무엇을 도라고 합니까?"
　　"고목에서 용이 우는 것입니다."
　　"어떤 것이 도 가운데에 있는 사람입니까?"
　　"해골 속의 눈동자입니다."

그 스님은 향엄 스님을 뵙고 난 후, 석상경저石霜慶諸, 807~888 선사를 만나서 물었다.

　　"무엇이 고목 속에서 용이 우는 것입니까?"
　　"감정에 얽매여 있구나."
　　"무엇이 해골 속의 눈동자입니까?"
　　"아직도 알음알이에 얽매여 있구나."

그 스님은 이번에도 깨우치지 못하고, 또다시 조산본적曹山本寂, 840~901 선사를 찾아갔다.

　　"무엇이 고목 속에서 용이 우는 것입니까"

"혈맥이 끊기지 않았다."

"무엇이 해골 속의 눈동자입니까?"

"바싹 마르지 않았다."

"어떤 사람이 그 소리를 들을 수 있습니까?"

"온 누리에 듣지 못하는 사람이 없다."

"모르겠습니다. 도대체 용의 울음은 무슨 글귀입니까?"

"어떤 글귀인지 알지 못한다. 그러나 들은 사람은 모두 목숨을 잃는다."

잠시 후, 조산 선사가 하나의 송을 읊었다.

> 고목에서 용이 우니 참으로 도가 드러났고
> 알음알이 없을 때 비로소 눈이 밝았네.
> 감정이 다할 때 소식 消食(먹은 음식이 소화됨)도 다하니
> 당사자가 혼탁함 속의 맑음을 어떻게 알겠는가.

《벽암록》에 실린 내용이다. 주제는 도道와 알음알이의 관계다. 알음알이는 약삭빠른 수단이나 지식으로, 불가에서는 '식識' 또는 '지해知解'라고 부른다. 향엄은 도를 '고목 속 용울음'으로 표현했다. 말라 죽은 나무에서 태어난 새로운 생명을 말한다. 이는 일체의 집착과 분리 분별이 끊어져 버린 본래의 마음에서 들리는 깨달음의 소리를 의미한다. 이 도는 알음알이가 있다면 들리지 않고, 알음알이를 모두 비워

냈을 때 비로소 듣고 깨우칠 수 있다. '해골 속 눈동자'는 모든 알음알이를 비워내고 깨달음을 얻은 상태를 빗댄 것이다. 불가의 용어를 빌리면, '촉루무식髑髏無識'이다. 해골에 알음알이가 없다는 뜻이다. 이런 까닭으로 옛 선사들은 알음알이가 있으면 해골에서 빛이 나고, 알음알이가 사라지면 해골 속 눈동자에서 깨달음의 빛이 난다고 말하였다. 다시 말하면, '고목 속 용울음'과 '해골 속 눈동자'는 일체의 망상과 집착을 끊어내고 모든 알음알이를 비워내야만 큰 깨달음에 이른다는 가르침을 비유한 것이다. 조선 중기 공안선시公案禪詩의 거장으로 잘 알려진 청매인오가 시에서 읊은 "고목에 용이 우니 외려 기쁘기만 한데, 해골에 빛이 나니 알음알이 되레 깊어져만 가네"라는 시구에 숨겨진 뜻과 서로 통한다.

불가에 '다문지해多聞知解'라는 말이 있다. 들은 것이 많아 알음알이만 있다는 것으로, 수행자들이 가장 두려워하는 병이다. 다문제일多聞第一이라 불렸던 아난阿難 역시 석존으로부터 "네가 아무리 여래의 말씀을 억만 번 듣고 왼다 한들, 하루 동안 선정하는 것만 못하느니라"라는 질책을 항상 받았었다. 알음알이로 선을 이해하고자 한다면 결국 한 토막도 이해하지 못한다는 말이다.

《원각경》에서는 "원만하게 깨달은 여래의 경지를 알음알이로 헤아려 보는 것은 마치 반딧불로 수미산을 태우려는 것과 같아서 결코 이룰 수 없는 일이다", 또 "중생이 성도하기를 바라거든 깨달음을 구하지

말라. 그것은 다문多聞만 더하고 아견我見만 키울 뿐이다"라고 했다.

여러 선사 역시 수행자들에게 알음알이를 경계해야 한다고 가르쳤다. 당나라 때《금강경》에 관한 한 독보적이었던 덕산선감德山宣鑑, 782~865 선사가 "털끝만큼이라도 알음알이에 얽매이면 삼악도三惡道(죄악을 범한 중생이 윤회한다는 세 가지 세계인 지옥地獄, 아귀餓鬼, 축생畜生)에 떨어지고, 조금이라도 알음알이가 일어나면 만겁 동안 윤회에 빠진다"라는 글을 남기고, 동산양개 선사가 "알음알이로 묘한 깨달음을 배우려 함은 서쪽으로 가려 하면서 동쪽으로 발을 내딛는 짓과 마찬가지다"라고 말한 것 모두 이유는 단 한 가지다.

경전을 외운다고 그 속에 담긴 본래의 가르침을 아는 것은 아니다. 아는 것과 깨닫는 것의 차이인 것이다. 남의 지혜는 나의 지혜가 아니라, 한낱 지해일 뿐이다. 그저 알음알이에 불과하다.

구도행을 떠난 선재동자

선지식을 만나 입법계를 이루다

✤

시마다 보쿠센 島田墨仙, 1867~1943, 〈선재동자도 善財童子圖〉

선의 통쾌한 농담

티끌처럼 많은 정토는 모두 한 암자에 있으니

방장을 떠나지 않아도 남방을 두루 순방한다네.

선재동자는 무엇 때문에 고생을 자처하며

많은 성 안을 두루 돌아다녔던가.

塵刹都盧在一庵 진찰도노재일암

不離方丈遍詢南 불리방장변순남

善財何用勤劬甚 선재하용근구심

百十城中枉歷參 백십성중왕력참

_원감충지, 〈천지일향 天地一香〉

"성스럽고 위대하신 이여, 저는 구도행求道行을 다니고 있습니다. 어떻게 보살의 행行을 배우고, 어떻게 보살의 도道를 닦는지 묻습니다. 바라건대 저에게 높은 가르침의 말씀을 들려주십시오."

동자가 간절히 말했다. 허리와 한쪽 어깨에 옅은 홍색의 긴 천의天衣를 두른 동자는 자신의 앞에 있는 사람을 향해 두 손을 모았다. 널찍한 평상 위에 앉아서 미소를 지은 나이 든 인물의 시선이 동자의 얼굴로 향했다. 총명한 기운이 담긴 동자의 눈동자가 밝게 빛을 발하고 있었다.

정갈하고 담박한 매력이 묻어난다. 일본의 근대화가 시마다 보쿠센이 그린 〈선재동자도〉가 그러하다. 이 그림은 선재동자가 53 선지식善知識을 만나러 다니면서 수행을 쌓고 마침내 깨달음을 얻었다는《화엄경》〈입법계품 入法界品〉의 한 장면을 그린 것으로 보인다.

화가 집안에서 태어난 작가는 메이지明治 시대에 일본화 부흥에 큰 역할을 담당했던 하시모토 가호橋本雅邦, 1835~1908의 제자로 입문하여 그림을 배웠다. 일본 전통 회화의 부흥 운동에 참여한 스승의 영향으로, 그는 종교와 역사 인물을 소재로 한 여러 인물화를 그렸다고 전한다. 〈선재동자도〉는 채색을 자제하고 선묘를 중심으로 하여 헤이안 시대 회화의 전통을 부활시킨 화풍으로 그려진 작품이다. 무엇보다도 작가

특유의 속되지 않고 아취雅趣가 있는 정갈한 필선의 맛이 돋보인다.

선재동자는 《화엄경》〈입법계품〉에 나오는 구도자다. 실존 인물이 아니라 경전 속에서만 존재하는 인물이다. 인도 복성福城 장자長者의 아들로서, 그가 태어날 때 온갖 보물이 솟아났기에 '선재善財'라 이름 지었다고 한다.

선재는 타인의 이익을 위해 살아가겠다는 마음을 품고 가르침을 구하다가 문수보살文殊菩薩을 만나게 되었다. 문수보살은 자신의 말에 보리심菩提心(불도의 깨달음을 얻고 그 깨달음으로써 널리 중생을 교화하려는 마음)을 발하는 선재에게 남쪽으로 향하는 구도행을 조언하였다. 보살의 길을 찾기 위한 선재의 긴 여정이 시작된 것이다. 선재는 매일 남쪽을 향해 나아가며 문수보살의 지혜를 눈으로 삼고 보살행을 발로 삼는 '지목행족智目行足'의 여정을 잠시도 멈추지 않았다.

남쪽으로 향하는 선재는 53 선지식을 차례로 만나게 된다. 선지식은 다른 말로 지식知識, 선우善友, 승우勝友라고 부른다. 《대품반야경大品般若經》 권27에서는 "불가의 여러 법과 모든 지혜를 말할 수 있고 사람을 기쁘게 하는 자를 '선지식'이라 한다"라고 하였고, 《법구경》에서는 모든 법을 체계적으로 일으킨 수행자를 '선지식'으로 부르고 지혜로운 의사와 뱃사공에 비유하였다. 중생이 마음의 병을 앓게 되면 적합한 약으로 낫게 하고 생사의 바다를 무사히 건널 수 있게 해주는 훌륭한

스승이자, 올바른 인도자라는 의미다.

선재가 만난 53 선지식은 여러 보살부터 비구, 비구니, 장자長子, 거
사居士, 바라문婆羅門, 뱃사공, 여인 등에 이르기까지 다양한 인물이었
다. 선재는 53 선지식에게 어떻게 보살행을 배우고 실천할 수 있는지
묻고 가르침을 받았다. 그들이 선재에게 알려준 보살도와 실천행實踐
行은 각기 달랐다. 저마다 다른 환경에서 다른 신분으로 살아간 것처
럼, 그들이 실천하며 깨우친 불법도 달랐기 때문이다. 하지만 그들의
가르침은 모두 중생을 교화하는 핵심적인 전언傳言이었고, 선재는 절
대적인 기준을 세우지 않고 선지식의 가르침을 받아들였다.

선재는 선지식을 만날 때마다 항상 겸손한 태도를 보였고 한결같은
존경심으로 선지식을 대하였다. 스스로 아집에 사로잡혔을 때마다 선
지식과의 대화를 통해 자신의 잘못을 뉘우치고 가르침을 그대로 받아
들였다. 진실된 선재의 성품 덕인지, 53 선지식은 누구나 따뜻하고 돈
독한 마음으로 선재를 품고 가르침을 전하였다.

여정의 마지막에서 선재를 맞이한 53번째 선지식은 보현보살普賢菩薩
이다. 대중 앞에서 불법을 널리 알리고 있던 보현보살은 자신을 찾아
온 선재동자를 보고 자애로운 손길로 머리를 쓰다듬어주었다. 그리고
보살이 수행하면서 기본적으로 실천해야 하는 10대원十大願을 선재에
게 들려주었다.

하나, 예경제불원禮敬諸佛願: 모든 부처를 예배하고 존경하겠다는 행원行願(다른 이를 구제하고자 하는 바람과 그 실천 수행).

둘, 칭찬여래원稱讚如來願: 여래를 칭찬하고 축원을 올리겠다는 행원.

셋, 광수공양원廣修供養願: 공양을 널리 행하겠다는 행원.

넷, 참회업장원懺悔業障願: 잘못한 허물을 참회하겠다는 행원.

다섯, 수희공덕원隨喜功德願: 다른 이의 공덕을 자신의 일처럼 기뻐하겠다는 행원.

여섯, 청전법륜원請轉法輪願: 부처께서 설법하여주기를 청하겠다는 행원.

일곱, 청불주세원請佛住世願: 부처께서 세상에 머물기를 청하겠다는 행원.

여덟, 상수불학원常隨佛學願: 항상 부처를 따라 배우겠다는 행원.

아홉, 항순중생원恒順衆生願: 항상 중생을 따라 순응하겠다는 행원.

열, 보개회향원普皆廻向願: 모든 공덕을 중생에게 돌리겠다는 행원.

마침내 선재동자는 보현보살의 10대원을 듣고, 그 공덕으로 아미타불阿彌陀佛의 정토에 왕생하여 법계에 들어가는 '입법계'의 뜻을 이루었다. 이로써 선재동자의 일생이 담긴 〈입법계품〉이 끝을 맺는다.

〈입법계품〉은 단순히 선재만의 이야기가 아니다. 선재는 모든 중생을 대표한다. 한 평범한 수행자가 문수보살을 만나 지혜를 얻고, 긴 여정 중에 선지식들로부터 가르침을 받은 후, 마지막에 보현보살을 만나 10대원을 듣고 깨달음에 이른다는 구도의 모든 과정을 보여주는 이야기다. 다시 말해서, 〈입법계품〉에는 불법이 실천과 행동을 통해서 이루어진다는 가르침이 담겨 있다. 지혜를 상징하는 문수보살부터 시작하여 실천을 상징하는 보현보살에 이르러 마무리된다는 서사의 흐름이 이를 방증한다. 53 선지식은 지혜와 실천 사이에서 수행하는 이들의 구체적인 체험을 대표한다.

깨달음을 얻었다면 수행하는 선방禪房을 떠나지 않아도 마음으로 사방을 두루 돌아다닐 수 있다. 하지만 수행하는 선객들은 부단히 힘써야만 한다. 선재동자도 그러했다. 그의 한 걸음 한 걸음은 법계에 들어가기 위한 수행의 발자취를 남겼다. 쉼 없이 긴 고생을 마다하지 않고 53 선지식을 찾아간 이유가 그러하다. 잊지 말자. 기나긴 고생의 무게가 담긴 발자취가 마침내 삶의 주름과 인생의 결을 이룬다는 사실을.

수행의 한 걸음이 인생이고, 인생이 곧 하나의 수행이다.

직지인심 直指人心
견성성불 見性成佛

사람의 마음을 바로 가리키고,
자신의 본성을 살펴 부처를 이
루다

달마가 바르게 앉아 벽을 보다

흔들림 없는 단정한 마음

✤

오빈 吳彬, 1573?~1620?, 〈달마도 達磨圖〉

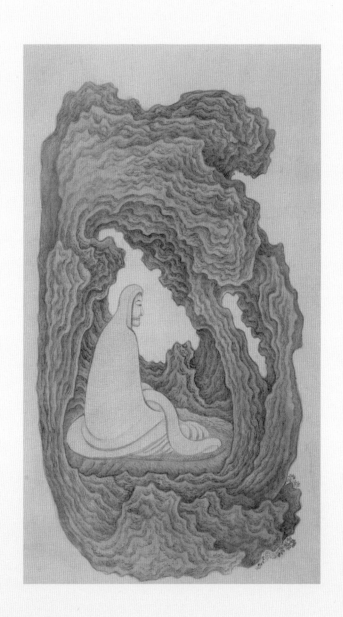

헛되이 세월을 저버리는 것은 진실로 애석한데
세상 사람들은 시비 속에 늙어가는구나.
부들방석 위에 단정하게 앉아
부지런히 공부하여 조사들의 풍을 이음만 못하네그려.

虛負光陰眞可惜 허부광음진가석
世間人老是非中 세간인로시비중
不如端坐蒲團上 불여단좌포단상
勤做工夫繼祖風 근주공부계조풍

_부휴선수 浮休善修, 1543~1615, 〈세상 사람들을 깨우치다〔警世 경세〕〉

기괴하다. 하지만 아름답다. 구불구불 흐르는 선들로 이루어진 암석이 살아 움직이는 듯하다. 마치 달마 내면에 응축된 정신이 분출하는 것처럼 보인다. 달마를 바깥세상과 단절시킨 기괴한 암석은 아름답고 환상적인 영상을 만들어내고 있다. 동적인 기이하고 과장된 바위와 달리, 그 속에 엄정하게 앉아 있는 달마는 정적인 느낌을 준다.

6세기경 중국으로 건너온 달마는 마음을 있는 그대로 보지 못하고 외형과 형식에만 집착한 양무제의 모습에 탄식했다. 시비와 분별 속에서 세월을 헛되이 보내고 있는 것을 보며 진정 안타까워했다. 그리고 숭산의 소림사로 건너가 동굴 속에 단정히 앉아 벽을 바라보면서 시절인연을 기다렸다.

명대 화가 오빈의 〈달마도〉는 동굴 속에서 곧게 앉아 벽을 응시했던 달마의 모습을 그린 것이다. 복건성福建省 동부 포전莆田에서 태어난 오빈은 어렸을 적부터 그림에 뛰어났다. 성년이 된 이후에는 남경에 '지은암枝隱庵'이라는 거처를 중심으로 활동했다. '지은암에 머무는 승려[枝隱頭陀 지은두타]'라는 호號에서 알 수 있듯이, 오빈은 불교를 신봉하며 남경 서하사棲霞寺의 〈오백나한도五百羅漢圖〉를 비롯한 많은 불교 회화를 그려냈다.

명나라 말기는 원나라 이래로 종교의 쇠퇴와 함께 많은 후원자가 사라지고, 그 영향으로 종교 인물을 주제로 한 인물화가 많이 제작되지

못했던 시기였다. 그러던 중에 오빈을 비롯한 정운붕丁雲鵬, 1547~1628, 증경曾鯨, 1564~1647, 진홍수陳洪綬, 1599~1652와 같은 초상화가가 활동하면서 이전에 비해 다양한 주제의 인물화가 그려지기 시작했다.

오빈의 달마 그림은 불법의 비결을 얻은 25명의 보살을 그린《능엄25원통불상楞嚴二十五圓通佛像》에 실려 있다. 보살이 깨달음을 얻은 광경은《능엄경》을 근거로 하였으나, 보살의 명칭이나 순서는 경전과 약간씩 다르다. 불교사를 연구하는 현대 학자들은 중국 불교에서《능엄경》이 차지하는 위상이 송대 이래로 계속 높아졌고, 그 영향력 또한 결코 적지 않다고 논하고 있다. 특히 명나라 때 불교도들은《능엄경》을 매우 중요하게 생각했고, 이 경전을 중심으로 여러 결사結社 운동도 일으켰다. 이러한 종교적·사회적 배경 아래 오빈의《능엄25원통불상》이 탄생할 수 있었다.

달마를 비롯하여 여러 보살은 매우 신비롭고 특이한 외모를 지닌 외국인의 모습을 하고 있다. 오빈은 경전의 내용에 완전히 충실하여 보살을 표현하기보다는 그림을 보는 관람자들의 시선을 사로잡기 위해 환상적인 시각 효과를 부여했다. 당시 서양의 예수회 선교사들에 의해 동판화로 된 삽화가 실려 있는 서적들이 중국으로 유입되어 여러 화가에게 큰 반향을 일으키고 있었다. 서양의 미술사학자 제임스 캐힐James Cahill, 1926~2014이 언급한 것처럼, 오빈 역시 서양 동판화, 특히 종교 삽화를 통해 종교적 신비감을 높이기 위한 환영주의illusionism와

환상fantasy의 요소를 적극 수용하여 자신의 불교 회화에 적용하였다. 〈달마도〉에 보이는 달마의 가사 문양, 환상적인 영상을 자아내는 기괴한 암석과 그 안에 그려진 암석 주름의 표현이 그러하다. 이처럼 종교적 신비감을 높인 시각 효과는 관람자의 시선을 단번에 사로잡는다. 하지만 이 그림의 핵심은 부들방석 위에 흔들림 없이 앉아 있는 달마다.

세상에는 시비가 가득하다. 시간과 공간을 불문하며 끊이지 않는다. 그 대상이 무엇이든 시비에 관여한 사람들은 옳고 그름이 분명히 가려지길 원한다. 그것은 중생인 우리뿐만 아니라 속세를 벗어난 수행자들 또한 매한가지다.

오래전에 깃발이 바람에 펄럭이는 것을 보고 움직이는 주체가 바람인지 깃발인지 시비를 다투던 두 스님이 있었다. 문제가 해결되지 않자 제6조 혜능을 찾아가 시비를 가려주길 청했다. 그들이 원한 답은 바람 아니면 깃발이었다. 하지만 두 스님의 생각은 보기 좋게 빗나갔다. 혜능은 "오직 움직이는 것은 그대들 마음이라네"라고 대답했다. 그렇다. 자신의 마음이 곧게 서 있으면 어디에도 흔들리지 않는다.

조선 중기에 서산대사西山大師로 잘 알려진 청허휴정 淸虛休靜, 1520~1604 스님이 '희熙'라는 장로에게 보낸 시를 보면, "10년을 단정히 앉아 마음의 성城을 지키니, 깊은 숲속의 새들도 길들어져 놀라지 않네"라는

구절이 있다. 그가 말한 '단좌端坐'는 '곧게 앉았다'라는 뜻이다. 그저 신체만 곧게 앉는 것이 아니라, 어느 한쪽으로 굽거나 치우치지 않는 마음의 곧은 기준을 세우라는 말이다.

명나라의 문인 진계유陳繼儒, 1558~1639는 《미공비급眉公秘笈》에서 지극한 즐거움에 대해 다음과 같이 이야기했다. "오직 독서만이 유리有利하고 무해無害하며, 오직 산수만이 유리하고 무해하며, 오직 바람과 달, 꽃과 대나무만이 유리하고 무해하며, 오직 단정히 곧게 앉아 고요히 말없이 있는 것이 유리하고 무해한데, 이러한 것들이 지극한 즐거움이다." 이것이 예부터 성인과 현자는 물론 고승高僧과 거유巨儒들이 단정히 앉아 마음을 헤아린 까닭이다.

달마의 단좌는 옛 성현들의 마음과 같다. 세속의 옳고 그름에 흔들리지 말고, 그저 부들방석 위에 단정히 앉아 맑고 곧은 마음으로 뜻을 구해야 한다. 조선 중기 불교의 한 종파인 부휴문浮休門을 세운 부휴선수가 읊은 시처럼, 사람 대부분은 옳고 그름을 분별하는 헛된 시간 속에서 늙어가고 이내 사람 따라 마음도 잃어버린다. 사실 세상이 존재하는 한 시비와 분별은 끝이 없을 것이다. 지허知虛 스님의 말처럼, 세상을 살아가는 우리가 옳고 그름으로 구성된 양면적인 존재이기 때문이다. 그러니 어찌하겠는가. 그저 시비의 갈림길에서 단정히 앉아 마음이 한쪽으로 치우치지 않도록 부지런히 노력할 수밖에.

혜가가 자신의 팔을 끊다

마음은 마음자리에 있다

❖

셋슈 토요 雪舟等陽, 1420~1506?, 〈혜가단비도 慧可斷臂圖〉

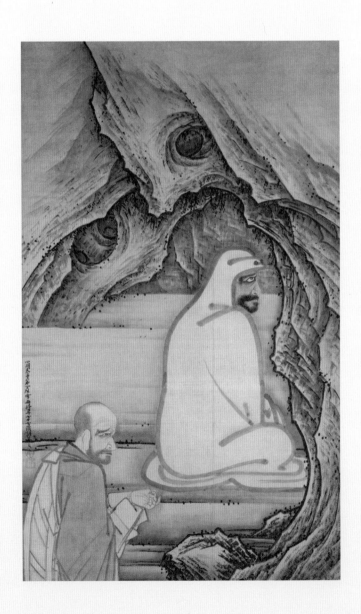

눈 속에서 괴로움 잊고 팔 끊어 구하니
마음 찾을 수 없는 곳에서 비로소 마음 편하구나.
훗날 와서 편안히 앉아 평온한 마음을 누리는 이여
뼈를 부수고 몸을 잊어도 보답하기에는 모자라네.

入雪忘勞斷臂求 입설망로단비구
覓心無處始心休 멱심무처시심휴
後來安坐平懷者 후래안좌평회자
粉骨亡身未足酬 분골망신미족수

_두비 杜朏, 생몰년 미상, 《전법보기 傳法寶記》

달마와 신광神光, 487~593의 대화가 오간다.

> "그대는 눈 속에서 무엇을 구하고자 하는가?"
> "감로의 문을 열어 이 어리석은 중생을 제도해주소서."
> "어찌 작은 공덕과 교만한 마음으로 참다운 법을 바라는 것인
> 가? 헛수고일 뿐이네."

달마의 말을 듣고 신광이 칼을 뽑아 자신의 왼팔을 잘랐다. 이에 달마
가 그에게 가르침을 전하니, 그가 곧 선종의 제2조 혜가다.

신광의 내력은 《경덕전등록》《속고승전續高僧傳》《조계보림전曹溪寶林
傳》을 비롯하여 여러 문헌에 전한다. 속세의 성은 희姬이며, 호뢰虎牢
사람이다. 호뢰는 무뢰武牢로도 불리는데, 지금의 호남성 형양衡陽 서
북쪽 지역을 가리킨다. 어머니가 밝은 빛이 집 안에 비추는 꿈을 꾸고
그를 낳았기 때문에 이름을 '광光'이라고 하였다. 어렸을 적부터 남달
리 총명했던 신광은 유교와 도교를 깊이 공부하였고, 특히 역학易學에
통달했다.

당시 중국은 남조와 북조로 나뉜 혼란한 시대였기 때문에, 신광은 세
속의 일에 염증을 느끼고 낙양 향산사의 보정寶靜 스님에게 출가하기
로 마음을 먹었다. 하루는 선정을 하고 있는데, 한 선인이 홀연히 나타
나서 "머지않아 깨달음의 지위를 잇게 될 그대가 어찌 여기에 매여 있

는가? 남쪽으로 가게"라고 말했다. 이 이야기를 들은 보정 스님은 신광에게 남쪽 소림사의 달마 대사를 찾아가라고 알려주었다.

하이얀 눈이 소복이 쌓인 겨울의 어느 날, 신광은 면벽 수행에 전념하는 달마를 만나게 되었다. 그의 나이 40세의 일이다. 그는 뜻을 구하기 위해 자신의 왼팔을 잘라냈다. 이 일화는 훗날 '혜가가 팔을 자르다〔慧可斷臂 혜가단비〕''팔을 잘라 법을 구하다〔斷臂求法 단비구법〕'로 불리며 수행자들 사이에서 널리 오르내렸다.

일본 무로마치 시대의 승려이자 화가인 셋슈 토요가 그린 〈혜가단비도〉는 이날의 일을 생생하게 보여준다. 셋슈는 어린 나이에 교토의 소코쿠지 相國寺에 사미승(사미계를 받고 구족계를 받기 위하여 수행하고 있는 어린 남자 승려)으로 들어갔고, 사찰의 주지이자 유명한 선승 화가인 텐쇼 슈분 天章周文, 1414~1463에게 일본 전통의 수묵기법을 전해받았다. 그는 1463년 직전에 사찰을 떠나 중국으로 건너가려는 희망으로 혼슈本州의 야마구치山口로 향했다. 1467년에 견명선 遣明船을 타고 중국의 남쪽 항구인 영파寧波를 거쳐 북경北京까지 여행을 하며 회화 스승을 찾으려 다녔지만, 뛰어난 인물을 만나지 못했다. 비록 스승은 찾지 못했지만, 그는 중국의 장엄한 산수와 뛰어난 풍광을 담아내는 산수화에 대해 진지하게 고민할 수 있었다. 이후 일본으로 돌아와서 자신의 화실인 텐카이토가로 天開圖畫樓를 중심으로 자신만의 독자적인 예술을 구축해나갔다.

이 그림은 77세의 고령에 이른 셋슈가 그린 노년기 작품이다. 일본 미술사에서 최고의 수묵화가로 손꼽히는 작가답게 뛰어난 공간감과 간명한 필치가 독보적이다. 달마가 동굴 속에서 묵묵히 면벽 수행을 이어나가고 있다. 그의 눈은 마치 자신의 마음을 대하는 듯, 한곳만 응시하고 있다. 미동도 없이 꼿꼿하게 앉은 자세와 그 형상을 이룬 두툼하고 묵직한 선의 흐름은 흔들림 없는 달마의 내면을 암시한다. 혜가는 자신이 잘라낸 왼팔을 부여잡고 고통에 얼굴을 찌푸리고 있다. 꽉 다문 입만이 가르침을 향한 그의 굳은 의지를 보여준다.

셋슈는 달마의 정적과 혜가의 괴로움을 서로 다른 뉘앙스로 표현하여 실체 없는 극도의 긴장감과 마음속 깊은 감동을 자아냈다. 정확한 조형적 구조에 기초한 탁월한 표현은 대상 인물의 형상을 넘어 그 마음을 우리에게 이어준다. 혜가의 얼굴은 보는 이의 불안한 마음을 끌어내지만, 달마의 모습을 바라봄으로써 우리는 마음의 평온함을 느낄 수 있다.

다시 대화가 오고 간다. 혜가가 달마에게 말했다. 이것이 《조당집》에 나오는 안심법문安心法文이다.

> "저의 마음이 불안합니다. 부디 평안하게 해주십시오."
> "그럼 너의 마음을 내게 가져오라."
> "아무리 찾아도 불안한 마음을 찾을 수 없습니다."

"내가 이미 네 마음을 편안하게 했도다."

순간 혜가는 자신의 불안함과 괴로움을 떨쳐냈다. 그 자리에서 절을 올리면서 말했다.

"모든 법이 본래 공空하고 적寂하며, 지혜가 멀리 있지 않음을 알았습니다. 보살은 생각을 움직이지 않고 반야의 바다에 이르고, 생각을 움직이지 않고 열반의 언덕에 오릅니다."

"그러하다."

"이를 문자로 기록할 수 있습니까?"

"나의 법은 마음으로써 마음을 전하니 문자를 세우지 않는다."

마음의 불안, 이는 내 마음이 다른 곳에 있다고 착각하면서 나타난다. 어려운 일이나 견디기 힘든 순간을 맞닥뜨리게 되면 우리의 마음은 불안해진다. 그 상황의 한 가운데에 내 마음을 두기 때문이다. 마음을 외부에 두지 않고 나 자신의 중심에 두면 어렵고 힘든 일이 일어나도 크게 흔들리지 않는다. 이것이 달마가 혜가에게 불안한 마음을 가져오라고 말한 이유다. 이와 관련한 또 하나의 이야기가 있다.

하루는 백장회해 스님이 스승인 마조도일 선사와 함께 길을 나섰다. 한가롭게 거닐고 있는데, 문득 날아오르는 들오리 한 쌍을 보았다. 잠시 바라보던 마조 선사가 입을 열었다.

"이것이 무엇인가?"

"들오리입니다."

"어디로 갔느냐?"

"날아갔습니다."

선사가 백장 스님의 얼굴을 빤히 쳐다보다가 코끝을 비틀자, 스님은 아픈 고통을 참으며 신음하였다. 선사가 말했다.

"뭐 날아갔다고?"

《벽암록》제53칙에 실린 글이다. 마조 선사와 백장 스님의 문답은 바로 이 자리에 있는 본래 마음을 다루고 있다. 마조 선사인들 하늘을 나는 들오리가 들오리임을 모를 리 없다. 들오리가 어디로 가는지도 이미 보았다. 백장 스님에게 물은 "이것이 무엇인가?"와 "어디로 갔느냐?"라는 물음은 뻔한 상식적인 대답을 원한 것이 아니다. 마조 선사는 제자가 이 뜻을 알아채지 못하고 말의 표면적인 의미만 붙잡고 있어서 코를 비틀어버린 것이다.

선사의 첫 물음은 들오리를 묻는 것이 아니라, 들오리에 관심을 두고 있는 백장의 마음을 물은 것이다. 백장이 아직 깨닫지 못하자, 다시금 어디로 갔느냐고 물은 것이다. 외연의 형상이 날아가거나 날아가지 않거나 그것을 보는 자신의 본래 마음은 그대로다. 마음의 자리가 명백하다는 말이다. 이는 어떤 외연을 만나도 형상에 집착하지 않고 조금도 흐트러짐 없는 마음을 말한다. 결국 마조 선사가 코를 비틀자 스승의 의중을 깨닫게 되었다.

마음은 마음자리에 있다. 어디에 따로 있는 것이 아니다. 비록 마음은 실체가 없지만, 항상 그 자리에 있다. 옛글에 "마음자리가 밝아지면 막힘과 장애가 없어져서 이기고 지는 것, 나와 너, 옳고 그름 등의 지견知見과 알음알이를 버리고 안온한 곳에 도착한다"라고 했다. 이처럼 마음이 그 자리에 있다고 깨달으면 편안하다. 마음이 불안하면 그저 받아들이고, 받아들였으면 그대로 마주하면 된다. 혜가 역시 불안한 마음을 찾을 수 없을 때 비로소 마음이 편해지지 않았던가.

소나무를 심는 재송도인

본래의 참된 마음을 잘 지키게나

✤

카노 츠네노부 狩野常信, 1636~1713, 〈재송도인도 栽松道人圖〉

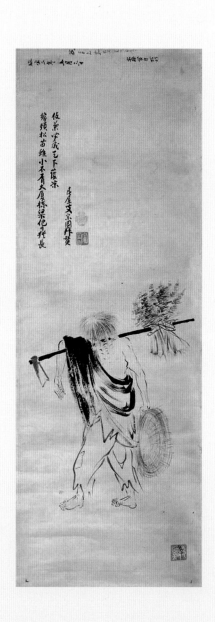

거문고 안고 큰 소나무에 기댔나니

큰 소나무는 변치 않는 마음이로다.

나는 긴 노래 부르며 푸른 물가에 앉았으니

푸른 물은 맑고 빈 마음이로다.

마음이여, 마음이여

나와 그대로구나.

君抱琴兮倚長松 군포금혜의장송

長松兮不改心 장송혜불개심

我長歌兮坐綠水 아장가혜좌녹수

綠水兮淸虛心 녹수혜청허심

心兮心兮 심혜심혜

我與君兮 아여군혜

_청허휴정, 〈청허가 淸虛歌〉

홍얼홍얼. 남루한 옷차림의 노인이 콧노래를 부른다. 헝클어진 더벅머리를 한 노인이 왼손에 밀짚모자를 쥐고, 오른 어깨에는 괭이를 메고 있다. 어디 가서 심을 요량인지 괭이 끝에 소나무 묘목을 매달아놓았다. 앞서가는 맨발의 노인, 그의 홍얼거리는 콧노래가 우리를 뒤따라오라고 부르는 듯하다. 그는 소나무를 즐겨 심었던 재송도인栽松道人이다.

일본에 선종이 전해진 이래, 중국 선종의 여러 조사를 소재로, 초상적 성격의 조사상祖師像이나 그들의 일화를 담은 조사도祖師圖가 그려지기 시작했다. 가장 인기가 있었던 달마, 혜능, 포대화상, 한산寒山과 습득拾得 못지않게 자주 그려진 인물이 바로 재송도인이다.

이 그림은 재송도인을 그린 작품이다. 작가는 에도 전기에 막부의 그림을 전담하던 어용회사御用繪師 일파인 카노파狩野派*의 맥을 이었던 카노 츠네노부다. 그는 어렸을 적부터 부친에게 그림을 배우다가, 부친이 죽은 이후에는 카노파의 천재 화가라고 불렸던 카노 단유狩野探幽, 1602~1674의 지도를 받았다고 전한다. 츠네노부는 특히 탁월한 구도와 세밀하고 장식적인 표현에 뛰어났는데, 말년에 이르러 소략하고

* 일본 무로마치 후기부터 메이지 초기에 걸쳐 중국의 송원화宋元畵를 모방해서 그렸던 유파.

잔잔하며 섬세한 화풍으로 바뀌었다. 이 그림은 말년의 화풍을 잘 보여준다.

제4조 도신이 황매산黃梅山(지금의 섬서성 보계寶鷄에 위치)에서 대중에게 가르침을 전하고 있을 때였다. 팔십 나이의 노인이 조사를 찾아왔다. 노인은 자신이 소나무를 많이 심으며 살았기 때문에 '재송도인'으로 불린다고 소개하였다. 그는 출가를 결심했다고 말하고, "조사께서 널리 전하고 있는 가르침을 제가 감히 들을 수 있겠습니까?"라고 물었다. 이에 도신 조사가 "가능합니다. 그러나 그대는 이미 나이가 많으니, 언제 선법禪法을 깨우치고 도道를 얻겠습니까? 혹여 도를 얻는다고 해도 허락된 시간이 많지 않으니 그대가 중생을 가르칠 겨를이 없습니다. 만약 그대가 환생할 수 있다면, 내가 그대를 기다리리라"라고 답하였다. 일설에는 몸을 바꾸어오라고 말하였다고도 전한다.

그 길로 산에서 내려온 재송도인이 마을에서 거닐고 있다가 작은 냇가에서 의복을 씻고 있던 젊은 여인을 보게 되었다. 여인의 성은 주周였다. 가만히 생각에 잠겼던 재송도인이 주 씨에게 "혹시 내가 하룻밤을 머물 수 있겠는가?"라고 물었다. 주 씨가 "집에 아버지와 오라버니가 계시니 허락을 구해보겠습니다"라고 말하자, 재송도인이 "그대가 동의한다는 뜻만으로도, 나는 갈 수 있다네"라고 답하였다. 이에 주 씨가 고개를 끄덕이고, 곧장 집으로 향했다. 허락을 구한 주 씨가 다시 냇가로 돌아왔을 때는 이미 재송도인이 임종을 맞이한 뒤였다.

불과 며칠 후, 처녀였던 주 씨의 배가 불러오기 시작했다. 아이를 가진 것이다. 결혼을 안 한 여성이 임신하면 마을의 미풍양속을 해친다고 판단한 그녀의 아버지가 딸을 집에서 쫓아냈다. 주 씨는 낮에는 남의 집에 가서 일하여 품삯을 받고, 밤에는 잠을 청할 수 있는 장소를 찾아서 머물렀다. 이후 아들을 낳았는데, 그동안 고생한 기억이 떠올라서 억울한 마음에 아들을 산속 냇가 부근에 버리고 돌아왔다. 다음 날 자신의 잘못을 깨닫고 돌아갔더니, 냇가의 흐르는 물 위에서 아들이 편히 떠다니고 있었다. 주 씨는 마음을 고치고 아들을 잘 키웠다.

어느덧 7년이라는 세월이 흘렀다. 주 씨는 아들과 함께 여느 때처럼 구걸하고 있었다. 그때 도신 조사가 길을 지나가다가 우연히 아이를 보고 발걸음을 멈추었다. 유심히 아이의 얼굴을 바라보던 조사가 주 씨에게 "평범한 아이가 아니군요. 이 아이의 관상을 보니 부처님의 장엄한 32상(부처가 가진 32가지의 독특한 신체적 특징)에서 7가지가 부족할 뿐입니다"라고 말해주었다. 그리고 아이와 대화를 나누었다.

> "너의 성姓이 무엇인가?"
> "성이 있으나, 보통의 성이 아닙니다."
> "그래? 대체 무슨 성인가?"
> "저의 성은 불성佛性입니다."
> "성이 없는가?"
> "성은 그저 인연에 따른 가명假名일 뿐입니다. 그것은 본래

'공空'하므로, 성이 없습니다."

도신 조사는 아이가 큰 법기라는 것을 알아보았다. 조사는 주 씨에게 아이를 자신에게 출가시켜달라고 청하였고, 잠시 옛 기억에 잠겼던 주 씨는 이것이 인연임을 알고 허락하였다. 조사는 아이를 데리고 돌아가서 옆에 두고 가르쳤는데, 아이가 매우 총명하여 두 번 묻는 일이 없었다. 인품도 높고 관대하여 동문同門과의 논쟁에서도 다투지 않고 상대방의 의견을 품었다. 30여 년 동안 조사의 곁을 떠나지 않으며 수행에만 주력했기 때문에, 모든 문하에게 훌륭한 본보기가 되었다. 마침내 조사가 되어 자신의 법을 전하니, 그가 제5조 홍인이다.

일설에는 도신과 홍인 두 조사의 인연을 극적으로 드러내기 위해 다음과 같은 일화가 전해진다. 도신 조사와 어린 홍인이 주 씨와 작별하고 길을 가다가 황매산에 이를 때였다. 큰 소나무를 보고 홍인이 갑자기 짧은 게송을 읊었다.

> 쓸쓸히 백발로 푸른 산에서 내려와서
> 팔십 먹은 옛 얼굴 바꾸고 돌아왔다네.
> 사람은 돌연 소년이나 소나무는 절로 늙었으니
> 이로부터 인간 세상에 다시 왔음을 알겠다네.

조사가 게송을 듣고 놀라 "너는 누구인가?"라고 묻자, 어린 홍인이

"저는 전생에 소나무를 많이 심었던 재송도인이라고 합니다. 조사의 말을 듣고 인연이 되어 다시 세상에 태어났습니다"라고 대답하였다. 이에 조사가 크게 반가워했다고 한다.

《전법보기》에 따르면, 홍인이 도신 조사로부터 부촉附囑(불법佛法의 보호와 전파를 다른 이에게 부탁하여 맡김)을 받은 후부터 그의 주변에 수행자들이 나날이 모여들었으니, 초조 달마 대사로부터 선법이 전해진 이래 이보다 더 성행한 적이 없었다고 한다.

어느 날, 제자들이 홍인 조사에게 무엇이 도道인지 가르침을 청했다. 홍인이 말하였다.

> "지금 그대들 스스로의 본래 마음이 바로 부처인 것을 깨닫기를 바란다. 하여 그대들에게 간절히 권한다. 천 가지, 만 가지 경론經論은 본래의 진심眞心을 지키는 것만 못하다고 한 것이 이러한 까닭이다."

전생에 늘 푸른 소나무를 즐겨 심었던 재송도인으로 살았던 제5조 홍인. 나이 팔십의 일생을 마치고 다시 인간 세상에 돌아왔어도, 불법을 배우기 위해 황매산에 들어가 도신 조사를 만났던 재송도인의 마음은 변함이 없었다. 그 변함없는 마음이 마치 그가 즐겨 심었던 푸른 소나무의 물성物性과 같다.

"본래의 참된 마음을 지킨다." 홍인이 강조한 '수본진심守本眞心'이다. 본래의 참된 마음을 물들이지 말고, 참된 마음의 맑고 고요함을 지켜야 한다. 본래의 참된 마음을 지키는 것이 어떠한 경론 공부보다 나은 것이다. 이 말은 후대로 전해져 선객들 입에 널리 오르내리며 귀감龜鑑이 되었다. 조선 중기에 활동한 선승인 청허휴정 역시《선가귀감禪家龜鑑》에서 그 가르침을 다시 한번 강조하였다.

> "본래의 참된 마음을 지키는 것이 바로 첫째가는 정진이다〔守本眞心 수본진심 第一精進 제일정진〕."

수본진심, 그것은 수행자라면 누구나 가슴에 담아야 하는 말이고, 마땅히 지켜야 하는 수행의 근본이다.

남전보원이 고양이를 베어버리다

전도몽상의 마음을 끊어내다

❖

하세가와 도하쿠 長谷川等伯, 1539~1610, 〈남전참묘도 南泉斬猫圖〉

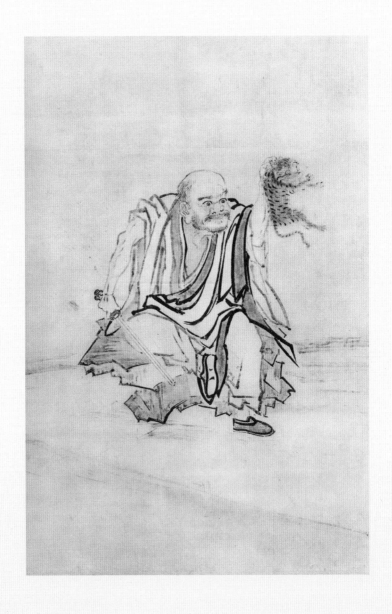

마음 보고 본성 깨달음은 다만 스스로 고생만 할 뿐

종이에 부딪히는 벌레는 나귀의 해에야 나가겠네그려.

이르노니 함원전含元殿* 위의 사람이여

장안이 어디에 있느냐고 묻지 말게나.

觀心見性徒自勞 관심견성도자로

似蟲撲紙驢年去 사충박지려년거

爲報含元殿上人 위보함원전상인

莫問長安在何處 막문장안재하처

_권필 權韠, 1545~1612, 〈천인상인에게 글을 지어 보내고, 아울러 동악**과 학곡***에게도

글을 부치다〔題贈天印上人 제증천인상인, 兼東東嶽鶴谷 겸간동악학곡〕〉

* 당나라의 수도인 장안에 있던 궁궐.

** 당시唐詩에 뛰어났던 조선 중기의 문인 이안눌 李安訥, 1571~1637의 호.

*** 문장과 시詩에 능했던 조선 중기의 대신 홍서봉洪瑞鳳, 1572~1645의 호.

사찰 바람에 물든 풍경 소리는 어디로 갔던가. 엄숙한 좌선당坐禪堂 뜰의 한바탕 소란이 산사를 흔든다. 남전보원 선사가 나가보니 동쪽과 서쪽 좌선당의 선객들이 작은 고양이 한 마리를 두고 시시비비를 가리고 있었다. 독경과 참선으로 자신만의 화두를 깨우쳐야 할 선객들이 본분을 잊고 고양이 한 마리에 사로잡혀 있는 것이다. 이를 본 남전이 고양이를 잡아 들고 말했다. "누구든 내가 이해할 만한 불법의 한마디를 말할 수 있다면 베지 않겠다." 누구도 말을 꺼내지 못하자 남전은 그 자리에서 고양이를 베어버렸다.

일본 모모야마桃山 시대의 화가 하세가와 도하쿠는 예순넷의 나이에 만년의 웅혼한 필력으로 '남전참묘南泉斬猫'의 일화를 그려냈다. 그는 일찍부터 중국 남송 시대의 선승 화가 목계와 일본 최고의 수묵화가인 셋슈 토요의 화풍을 배웠다. 특히 자신을 '셋슈 5대'로 말할 만큼 셋슈의 수묵 화풍을 철저하게 연습하여 자신만의 화풍으로 소화해냈다. 내면의 웅축된 정신을 고스란히 그림에 담아내었기 때문에, 당시 무사와 승려들로부터 많은 존경과 찬사를 받았다. 그런 이유로 교토의 여러 선종 사찰에서 그가 그린 작품들이 전하고 있다.

〈남전참묘도〉는 교토 난젠지南禪寺 텐쥬안天授庵 방장실 내부 북쪽, 서쪽, 남쪽에 설치한《선종조사도禪宗祖師圖》장벽화障壁畵 16면 중 하나다. 일본은 성이나 사찰, 귀족들의 대규모 주거 건물의 내부 공간을 구분할 때 큰 장지문인 후스마襖를 사용한다. 장벽화란 후스마나 병풍에

그린 그림을 말한다. 여하간 이 그림은 당나라 나찬懶瓚, 생몰년 미상 선사를 그린 그림과 함께 남쪽에 설치된 장벽화다.

하세가와 도하쿠는 마치 우리에게 대답을 해보라는 듯, 두 눈을 부릅뜬 남전 선사가 한 손에는 고양이를, 다른 손에는 장검을 들고 있는 강렬한 모습을 화면에 옮겨놓았다. 모모야마 시대를 대표하는 화가답게 특유의 강한 필력이 돋보인다. 남전 선사는 마치 불법을 수호하는 나한羅漢 혹은 무가의 검객처럼 호방한 기풍을 드러내며 두 눈에서 형형한 안광을 내뿜는다. 좌중을 압도하는 선사의 손에 사로잡힌 고양이가 두려움에 떨며 발톱 세운 앞다리를 허공에 쭉 내뻗고 있다. 생명력넘치는 선사와 고양이의 모습은 보는 이에게 진한 인상을 남긴다. 이극적인 장면은 《경덕전등록》과 《벽암록》, 그리고 《무문관》에 실린 '남전참묘'의 의미심장한 메시지를 전달한다.

시비의 시작은 단순했다. 고양이 한 마리가 절집 곡식을 갉아먹던 쥐를 쫓아왔던 것일 수도 있고, 아니면 그저 볕이 좋아 뜰에 들어왔던 것일 수 있다. 작은 영물의 등장에 참선하던 선객도, 불경 외우던 승려도 하나둘 시선을 보냈다. 시선은 수다로, 수다는 논쟁으로 이어졌다. 고양이는 여기에 왜 온 것일까? 고양이 주인은 누구일까? 동쪽 좌선당의 고양이인가, 서쪽 좌선당의 고양이인가? 산사에 발을 들인 저 고양이도 과연 불성이 있는가, 없는가?

선객은 누구나 하나의 화두로 정진한다. 생과 사의 번뇌에서 벗어나고 본래 마음을 깨닫기 위해서 수행한다. 매일 참선을 하고 불경을 읽는다. 수행은 마치 불 위를 걸어도 뜨거운 줄 모르고, 얼음을 밟아도 차가운 줄 모르고, 가시덤불 속에서 내질러도 막힘이 없어야 한다. 참으로 긴 세월의 고된 여정인 셈이다.

하지만 누구나 화두를 꽉 붙들고 있기는 어렵다. 어떤 사람들은 도리어 화두 탓으로 돌리기도 하고, 어떤 사람들은 졸음과 망상에 빠지기도 한다. 또 어떤 사람들은 정신이 혼미해지고 마음이 흩어져버리는 경험을 한다. 불교 용어를 빌리면, 혼침惛沈과 심란心亂이다. 이는 참선하는 사람의 간절하지 않은 생각에서 발생하는 마음의 문제다.

> "일체 세간에 있는 경계의 상相은 모두 중생의 무명無明과 망념妄念에 의해 생겨난 것으로, 마치 거울 속에 있는 상像처럼 실체를 얻을 수 없는 것이다. 오직 허망한 분별심이 변함에 따라 일어난 것일 뿐이다. 마음이 일어나면 갖가지 법法이 일어나고, 마음이 없어지면 갖가지 법도 없어지기 때문이다."

《대승기신론大乘起信論》의 한 부분이다. 수행하는 사람에게 보이는 실체는 모두 마음에 따라 생겨나고 소멸한다. 일체 만물에 하나의 마음도 생겨나지 않으면 만법에 허물이 없는 법이다. 중국 남종선의 임제종을 창시한 임제의현臨濟義玄, ?~867 선사가 수행자들에게 "그대들이

부처가 되고자 한다면 일체 만물을 따라가지 말라"라고 말한 것도 같은 이유다.

망념에 빠진 논쟁은 화두가 아니다. 그저 말장난에 불과하다. 남전 선사가 바라본 좌선당 선객들은 마치 권필의 시에 있는 존재와 다르지 않다. 그들은 몸만 축내는 어리석은 참선자이자, 불경 읽는 옛 고승의 눈에 비친 작은 벌레와 같다. 참선과 독경으로 화두를 깨우쳐야 하는 자신의 본분을 잊고 헛된 시비를 가리고 있으니, 그대로 두면 영원히 오지 않는 (열두 띠 가운데 나귀는 없으므로) 나귀의 해에야 깨우칠 것이다.

남전 선사가 고양이를 베어버린 것은 좌선당 선객들의 전도몽상顚倒夢想을 끊은 것이다. '전도'는 모든 사물을 그대로 보지 않고 거꾸로 보는 것을, '몽상'은 헛된 꿈을 꾸면서 현실로 착각하는 것을 의미한다. 고양이는 선객들이 찾는 불법도 아니고, 그들이 붙들어야 하는 화두도 아니다. 그저 좌선당 앞뜰에 나타난 고양이 한 마리일 뿐이다.

부처는 결국 우리의 마음에 있다. 장안에 있는 함원전에 올라가서 장안이 어디 있는지 찾을 필요가 없다. 불법의 마음에서 한가롭게 노닐고 싶다면, 남전 선사가 고양이를 베어버린 것처럼 일체 만물에 빠진 자신의 전도몽상을 끊어내면 그만이다.

마음을 길들여 선에 들어가다

✤

석각石恪, 생몰년 미상, 〈이조조심도 二祖調心圖〉

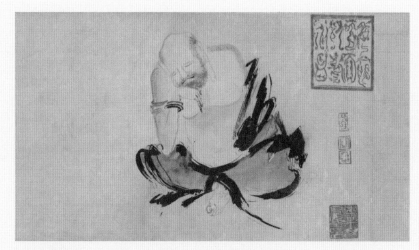

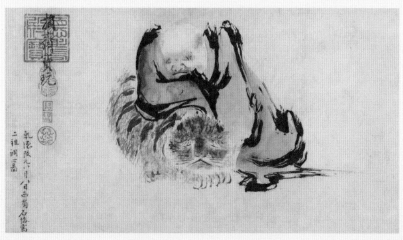

참선에는 많은 말이 쓰이지 않고

다만 여느 때처럼 묵묵히 스스로 봄에 있다네.

조주의 '무자無字'를 잊는 것 같다면

비록 입이 있어도 할 말이 없어 나는 상관하지 않겠네.

參禪不用多言語 참선불용다언어

只在尋常黙自看 지재심상묵자간

趙州無字如忘却 조주무자여망각

雖口無言我不干 수구무언아불간

_사명당유정 泗溟堂惟政, 1544~1610, 〈묵묵한 산인에게 주다〔贈黙山人 증묵산인〕〉 중 4구

화가가 붓을 든다. 옅은 먹을 묻힌 붓끝이 지나간 자리에 선승의 모습이 드러났다. 지그시 감고 있는 눈, 짧은 실처럼 내려온 눈썹, 꽉 다문 입, 길게 늘어뜨린 귀. 다시 먹을 묻힌 붓끝을 톡톡 무심한 듯 찍으니 얼굴의 윤곽 따라 덥수룩한 구레나룻이 생겨난다. 그대로 이어진 화가의 손놀림에 어느새 선승은 오른 손등에 턱을 괴고 있다. 다시 붓을 들고 눕혀 두꺼운 선을 놀리니 왼쪽 어깨가 드러났다.

진한 먹이 담긴 벼루에 붓을 댄다. 생각을 갈무리한 화가의 손이 쾌속의 필치를 선보인다. 빠른 속도에 갈라진 붓털로 생겨난 거칠고 방일한 필선은 마치 의도한 듯 선승에게 거친 옷을 입힌다. 의복에 표현된 거칠고 간략한 필법은 마음의 직관을 중요하게 여긴 선종의 교리와 잘 맞는 일격화풍逸格畵風*의 특징을 여실히 보여준다.

한 선승이 그려진 지 채 몇 분이 지나지 않아 다른 종이에 호랑이에 기댄 또 한 명의 선승이 그려진다. 화가는 마치 서양의 액션 페인팅Action painting**처럼, 힘차고 격렬한 즉흥적인 필치의 리듬에 자신의

* 일품화풍逸品畵風이라고도 한다. 일격逸格 또는 일품逸品은 당나라 때 회화 비평 기준의 하나다. 법도法度에 맞고 정밀하게 그려서 채색한 회화와 달리, 화가 자신의 주관적인 마음이나 즉각적인 표현에 따라 간략하거나 거친 필선으로 자유분방하게 그린 화풍을 말한다.
** 1950년 무렵 뉴욕을 중심으로 일어난 전위 회화 운동. 그려진 결과보다도 그리는 행위 자체를 중요시하며, 그림물감이나 페인트를 떨어뜨

손을 맡겼다. 제 모습을 드러낸 선승은 되려 고요하다. 그의 품에 안긴 호랑이는 선승의 마음에 부응하듯 함께 고요한 잠을 청한다.

10세기 후반경에 활동한 석각은 지금의 사천성四川省 성도成都 비현郫縣에서 태어난 인물로, 옛 인물들을 잘 그렸던 화가다. 필획이 자유분방하고 법도에 구속받지 않았다고 한다. 그가 활동한 시기는 제6조 혜능 이래 성립된 오가칠종五家七宗***과 각 교단의 체제 정비에 따라 선종이 전국적으로 확산하여 전성기를 이루었던 때였다. 그에 따라 선종의 인물들을 소재로 선종화를 그리는 화가들이 출현하였는데, 대표적인 화가가 관휴貫休, 832~912와 석각이다. 이들은 거칠고 분방한 먹을 사용하여 그림을 그렸는데, 흔히 일격화풍이라고 부른다.

처음 일격의 개념을 제시한 당나라의 회화이론가 주경현朱景玄, 생몰년 미상은 "상법常法(정해진 법칙)에 구애받지 않는 것"으로 해석하였다. 선종이 전국적으로 확산하고 선종화가 활발히 제작되면서 일격은 송나라에 이르러 중요하게 여겨졌다. 10세기 말에서 11세기 초에 활동한 황휴복黃休復, 생몰년 미상은 "일격은 가장 분류하기 어렵다. 법도에 맞게

직 지 인 심 견 성 성 불

*** 리거나 뿌려서 화면을 구성한다.
오가는 위앙종潙仰宗, 임제종臨濟宗, 조동종曹洞宗, 운문종雲門宗, 법안종法眼宗을 말하고, 여기에 임제종의 맥을 이은 황룡혜남黃龍慧南의 황룡파黃龍派와 양기방회楊岐方會의 양기파楊岐派를 더하여 칠종이라 부른다.

그리는 데 서툴고, 정밀하게 채색하는 것을 가볍게 여기며, 필선은 간략하나 형태는 갖추어져 있으니, 자연에서 얻을 뿐 본뜰 수 없고 뜻 밖에서 나온다"라고 그 의미를 제시하였다.

석각은 이 같은 일격화풍에 탁월했던 화가였다. 그의 그림은 법도에 구애받지 않았고, 그림에 담긴 의취는 일반 사람들의 상식을 넘어섰다. 특히 간략한 필선으로 자유분방하게 그림을 그렸던 석각은 훗날 남송 시대의 화가 양해에 의해 크게 유행한 감필 기법을 처음으로 선보인 화가로 평가된다. 〈이조조심도〉는 이 같은 석각의 화풍을 잘 보여준다.

그렇다면 '이조二祖'는 누구이며, '조심調心'이란 무엇을 말하는가.

화면에는 두 인물이 등장한다. 이들의 정체에 대해서는 여러 학자의 의견이 분분하다. 어떤 학자는 화면에 적힌 제목과 드러나지 않은 왼팔을 근거로 오른팔로 턱을 괴고 있는 인물을 선종의 제2조 혜가로 보았다. 또 호랑이 옆에 있는 인물은 당나라의 승려 풍간豊干이라고 짐작한다. 그는 천태산天台山 국청사國淸寺를 중심으로 활동한 인물로, 늘 호랑이와 함께 생활하였다.

반면 어떤 학자는 열여덟 명의 나한 중 마지막 두 나한인 '항룡나한降龍羅漢'과 '복호나한伏虎羅漢'으로 해석하기도 한다. '나한'이란 불제자

중에서도 번뇌를 끊고 지혜를 얻어 세상 사람들로부터 공양을 받는 성자聖者를 말한다. 그중 항룡과 복호는 신이한 능력을 보여주는 대표적인 나한이다. 미륵부처의 화신으로도 불리는 항룡나한은 비를 부를 수 있는 능력을, 복호나한은 맹수인 호랑이를 복종시킬 수 있는 위력을 지니고 있다. 항룡나한은 지팡이를 들고 하늘의 용을 가리키거나 작은 용과 함께 있는 모습으로, 복호나한은 주로 호랑이를 끼고 함께 앉아 있는 모습으로 그려졌다. 특히 복호나한의 이 도상은 특히 남송시대의 작품에서 많이 확인된다.

이처럼 다양한 견해가 있지만, 두 인물이 누구인지 명확하게 말하기 어렵다. 다만 그들이 선종과 연관된 산성散聖이나 열조列祖(한 종파에서 내세우는 가르침의 요지를 계승하여 전한 승려)로서 모두 참선을 하고 있다는 사실은 분명하다.

조심調心, 이 말은 일상에서 이루어지는 참선과 관련하여 많이 거론된다. 참선의 기본은 조신調身, 조식調息, 조심調心 세 가지다. 몸의 자세, 호흡, 마음을 말한다. 여기에서 조調는 '길들이다'라는 의미다. 불가의 일화에서 그 연원을 찾아보면, 제2조 혜가의 이야기로 거슬러 올라간다. 《경덕전등록》의 한 부분이다.

> 혜가 대사가 제3조 승찬에게 법을 전한 후, 업도鄴都(지금의 하북성河北省 한단邯鄲 임장현臨漳縣 지역)에서 형편에 따라 설법을

하는데, 일음一音*으로 연설하자 모든 대중이 귀의하였다. 이처럼 34년을 지낸 뒤, 드디어 빛을 감추고 자취를 감추고 겉모양을 바꾸어, 술집에 드나들기도 하고 고깃간을 지나가기도 하며 거리의 잡담을 익히기도 하고 품팔이를 하기도 하였다.

사람들이 물었다.

"대사께서는 도인道人인데, 어찌하여 이처럼 하십니까?"

대사가 답하였다.

"나는 스스로 마음을 길들였으니, 어찌 그대들의 일과 관련되겠는가?"

선의 통쾌한 농담

혜가는 승찬에게 가르침을 전해준 뒤 세속을 떠돌면서도 승려 본연의 모습을 잃지 않았다. 그가 속세의 술집과 고깃간을 드나들 때도, 사람들과 어울리며 길거리에 떠도는 다양한 이야기를 듣고 배울 때도, 그는 속세의 사람이 아니라 여전히 불법을 수행하고 전하는 한 승려였다. 스스로 자신의 마음을 길들였기 때문이다.

마음을 길들이는 것은 참선의 가장 중요한 기본이다. 마음을 한곳에 두고 집중하는 것은 늘 어려운 법이다. 간혹 집중하는 대상에서 벗어

* 대승과 소승, 돈교와 점교의 구별은 근기根機에 차이가 있어 견해를 달리하는 것일 뿐이고 원래 부처의 설법은 동일하다는 뜻으로, 부처의 설법을 이르는 말이다.

나기도 하고, 오히려 너무 집착한 나머지 대상 속에서 헤매기도 한다. 그 때문에 옛 선객들은 하나의 화두에 집중하고 마음을 길들였다. 그 화두는 오직 '개에게는 불성이 없다〔趙州無字 조주무자〕'에 국한되지 않는다. 옛글에 "화두가 현전現前한다"라는 말이 있으니, 이는 참선하는 중에는 걸어가도 걷는 줄 모르고 앉아 있어도 앉은 줄 몰라야 할 만큼 모두 잊으라는 뜻이다.

훌륭한 선객은 화두에 끌려다닐 뿐 절대 끌어서는 안 된다고 하였다. 선객이 유식할수록, 지식으로 화두를 분석할수록 화두를 통한 깨달음에서 멀어진다. 분별에 집착하는 세상의 지식은 쓸모없을 뿐이다. 모든 것을 잊을 정도로 자신의 마음을 길들이고 대면해야만 자신만의 화두를 깨치고 선에 들어갈 수 있다.

말과 학을 사랑한 지둔

집착 없는 마음, 무소유

임이 任頤, 1840~1896, 〈지둔애마도 支遁愛馬圖〉

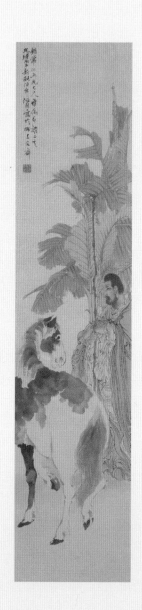

선의 통쾌한 농담

148

—— ❖ ——

태어나 와서 죽으면 가는 곳

결국은 어느 곳인가.

태허太虛는 본래 고요하니

다리 아래로 맑은 바람이 이는구나.

生來死去處 생래사거처

畢竟如何是 필경여하시

太虛本寂寥 태허본적요

脚下清風起 각하청풍기

_청허휴정, 〈고향으로 돌아가는 노래〔還鄕曲 환향곡〕〉

"인생의 한 세상은 떨어지는 이슬과 같다."

중국 동진東晉의 승려 지둔支遁, 314~366이 지은 〈좌우명座右銘〉의 한 구절이다. 문장 그대로 인생은 이슬처럼 무상하다는 의미다. 이는 당시 귀족 사회에 만연한 청담淸談 풍조*를 배경으로 노자와 장자의 현학적玄學的 관점에서 불교의 교리를 해석한 지둔의 생각을 잘 보여준다.

동진의 귀족들은 청담을 기반으로 인간 내면의 정신을 탐구하고자 했다. 그들이 주요 학문으로 삼은 노자와 장자의 현학은 인생의 처세술에서 하나의 인생론으로 변하였고, 그에 따라 인간성에 대한 본질적인 탐구를 시도하게 되었다. 그 때문에 귀족의 명사名士들은 사문과 교유하며 청담과 학문적 토론을 즐겼고, 이는 불교가 자연스럽게 수용될 수 있는 계기가 되었다. 그 결과, 동진의 명사들과 사문들 사이에서 불교의 '공空'과 노장 현학의 '무無'가 동일한 사상으로 이해되기 시작했다. 이처럼 노장 현학의 개념으로 불교 사상을 쉽게 설명하여 이해시키려고 했던 것을 '격의불교格義佛敎'라고 한다. 이는 훗날 사람들이 선종을 거리낌 없이 받아들일 수 있는 토대가 되었다. 이와 같은

* 도가道家의 무위無爲 사상을 본本으로 삼고 불가佛家의 공空 사상 등을 취하여 형성되었다. 회의적 태도와 소극적 태도를 가지게 하여 국민의 기질을 나약하게 함으로써 도덕·예교禮敎를 찾지 않는 사회 풍조를 형성하였다.

격의불교의 중심에 있던 인물이 바로 지둔이다.

중국에 불교가 전해진 이래 화북華北 지방에서 도안道安, 312~385이라는 승려가 불교 전파에 중요한 역할을 했다면, 지둔은 현학적 분위기가 만연한 강남 지역에 노장현학적 불교를 발전시키는 데 크게 공헌하였다. 여러 문헌이 있지만, 《고승전高僧傳》 권4에 실린 〈지둔전支遁傳〉에 그의 완전한 전기가 실려 있다.

지둔의 본래 성은 관씨關氏고, 자字는 도림道林이다. 정확한 지역은 모르지만, 중국 하남성에서 출생한 것은 분명하다. '영가永嘉의 난'**으로 서진西晉이 몰락하게 되자, 지둔의 가문은 강남으로 이주하였다. 집안 대대로 불교를 신봉하였던 덕에 총명했던 지둔은 무상無常(모든 존재는 끊임없이 변한다는 불교 교리)의 도리를 깨우치고, 《도행반야경道行般若經》에 통달하였다. 불법이 깊어짐에 따라 그의 명성이 강남 지역을 뒤흔들었다. 동진의 뛰어난 명재상 사안謝安, 320~385, 중국의 서성書聖이라 불리는 왕희지王羲之, 307~365, 뛰어난 학문으로 독보적인 명성을 지닌 왕탄지王坦之, 330~375 등 수많은 명사가 모두 그와 방외지교方外之交(받드는 도가 서로 다른 사람들이 사귀는 것)를 맺었다. 훗날 다시 산으로 돌

** 중국 진晉나라 회제懷帝, 재위 307~312 때 흉노匈奴가 일으킨 난. 회제의 연호였던 영가永嘉 때 일어났기에 그렇게 부르고 있다.

아가는 지둔을 위한 송별연送別宴에서 채계蔡系와 사만謝萬이라는 유명한 두 인물이 그의 옆자리에 앉기 위해 다툰 일화는 당시 지둔을 향한 명사들의 열렬한 존경심을 방증한다.

일찍이 왕희지가 지둔의 명성을 듣고 "재기才氣는 있지만, 큰 인물은 아니다"라고 말한 적이 있었다. 마침 지둔이 회계 지역을 지난다는 소식을 듣고 왕희지가 직접 찾아가서 《장자莊子》의 〈소요유逍遙遊〉에 관해 물었다. 갑작스런 질문에도 지둔은 자신의 견해를 수천 마디로 내뱉었고, 그의 식견에 탄복한 왕희지는 함께 머무르기를 청하였다. 〈소요유〉에 대한 짧은 글이 《세설신어世說新語》에 전한다.

> 무릇 소요逍遙란 지인至人의 마음을 밝히는 것이다. … 지인은 하늘의 정기를 타고 높이 올라 끝이 없음에 노닌다. 물物을 물物로써 하며 물物을 물物로써 삼지 않으면, 곧 한가하여 나에게 집착하지 않고 깊이 느껴서 짓는 것이 없으며 서두르지 않아도 빠르다면, 곧 한가하여 적당하지 않음이 없는 것이다. 이것이 소요를 이루는 까닭이다.

> 만약 만족하고자 하는 욕망이 있으면, 그것은 흔쾌히 천진天眞(불생불멸의 참된 마음)과 닮음이 있어서, 마치 굶주린 사람이 한 번에 배불리 먹고 목마른 사람이 한 번에 갈증을 해소하는 것과 같다. 어찌 겨울에 제사 지내기 위한 양식을 잊고, 술잔을

탁한 술과 맑은 술로 끊을 수 있겠는가. 진실로 지족至足하지 않으면 어찌 소요하는 바가 되겠는가.

글의 첫 문장처럼, 지둔이 생각한 소요는 곧 지인의 마음을 밝히는 것이다. 이를 위해서는 지족, 즉 진정한 만족에 이르러야 한다. 다만 욕망의 만족을 위한 지족이 아니라, 어디에도 걸림 없이 자유롭게 노니는 소요의 지족을 강조했다. "물物을 물物로써 하며 물物을 물物로써 삼지 않는다"라는 지둔의 견해는, 물상物像을 물상 그대로 인식함으로써 물상에 구속되지 않고 모든 물상마저 초월한 마음의 진정한 만족을 의미한다. 이것이 소요로 가는 길이다.

《고승전》을 읽다 보면, 말과 학을 사랑한 일화에서 물상에 집착하지 않는 지둔의 마음을 엿볼 수 있다. 《세설신어》〈언어편言語篇〉에도 같은 일화가 실려 있는데, 두 기록을 함께 보완하여 옮겨보면 다음과 같다.

> 지둔은 학鶴을 사랑하였다. 그가 섬현剡縣(지금의 절강성 소흥 승주嵊州 지역) 동쪽에 있는 앙산仰山에 머물러 있을 때, 어떤 사람이 학 두 마리를 선사하였다. 학이 날아오르려고 하였기에 날개를 부러뜨려놓았는데, 날 수 없었던 학이 지둔을 물끄러미 바라보며 슬퍼하였다. 이에 지둔이 "넓은 하늘을 나는 새가 어찌 사람들의 눈과 귀의 노리개가 될 수 있겠는가?"라고 말하고, 학이 날개를 펼 수 있게 되자 넓은 하늘에 놓아주었다.

또 지둔이 강동江東의 섬산剡山에 머물 적에 어떤 사람이 말 1필과 황금 50냥을 전해주었다. 지둔은 황금을 버리고 말을 귀여워하며 정성스럽게 키웠다. 황금은 이자를 남길 수 있지만, 말은 그저 풀만 뜯어 먹을 뿐이다. 그리고 도인이 말을 기르는 것은 운치韻致에 맞지 않는 일이다. 이렇게 생각한 사람들이 그에게 물어보니, 지둔이 환하게 웃으며 답했다. "저는 그저 이 말이 가진 성품을 사랑할 뿐입니다."*

학을 놓아주었다는 '방학放鶴'과 황금을 버리고 말의 성품을 사랑한 '애마愛馬'는 훗날 많은 사람의 입에 널리 오르내리게 되었다. 그중 '방학'은 송나라 때 문인인 임포林逋, 967~1028의 방학과 쌍벽을 이루었다. 임포는 '매학처자梅鶴妻子', 즉 매화를 아내로 삼고 학을 자식으로 삼았다는 별호로 불렸던 인물이다. 학을 놓아준 이들의 이야기는 시로 읊어지고 문장으로 지어지고 그림으로 그려졌다.

청대 화가 임이의 〈지둔애마도〉는 지둔의 '애마' 일화를 그린 작품이다. 우리에게 '임백년任伯年'이라는 이름으로 잘 알려진 화가는 청대 말기 상해를 중심으로 그 시대 화풍에 큰 영향을 미친 해상화파海上畵

* 원문을 직역하면, '빈도는 그 신준神駿함을 중히 여길 뿐입니다〔貧道
重其神駿耳 빈도중기신준이〕'다.

派**의 지도자이기도 했다. 그는 세밀하거나 분방한 화법에 모두 능했고, 특히 산뜻하고 우아한 색채와 생동감 있는 필치로 당시 대중의 이목을 집중시켰다고 전한다.

세로로 긴 화면에는 선인仙人을 상징하는 길게 솟은 파초가 특유의 맑은 채색이 더해져 한껏 청신함을 자랑한다. 그 아래로 갈색 가사를 입은 지둔이 긴 지팡이를 잡은 왼손에 오른손을 올려둔 채로 말의 눈을 바라보고 있다. 말은 담묵淡墨의 필선을 이용하여 대강의 윤곽을 잡고 부분부분 몰골沒骨 기법(윤곽선 없이 색채나 수묵을 사용하여 형태를 그리는 화법)을 더하여 그렸으며, 그 형상에는 말의 골격과 정신이 잘 녹아 있다.

황금을 버리고 말의 성품을 사랑하여 기른 지둔의 마음, 그것은 욕망의 만족에 집착하지 않는 무소유다. 물物에 구애받지 않는 마음은 진정한 소요逍遙를 통해 태허太虛에 이른다. 그것은 곧 불가의 진리인 '공空'과 상통한다.

'공'이라는 무소유, 한 폭의 그림에 담긴 지둔의 맑은 마음이다.

** 1840년대에 중국 상해를 중심으로 발달한 화파. 전통을 기반으로 외래 예술을 흡수하여 참신하고 개성이 있으며, 그림을 그리고 토론하는 모임을 자주 가졌다.

낮잠에서 깬 포대화상이 기지개를 펴며 하품하다

기지개 한번 쭉 펴게나

❖

김득신 金得臣, 1754~1822, 〈포대흠신도 布袋欠伸圖〉

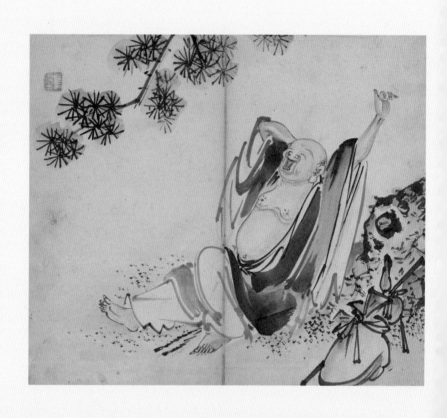

가고 옴에 도가 아님이 없고
잡고 놓음이 모두 선이구나.
봄바람에 향기로운 풀 언덕에서
다리 쭉 뻗어 한가로이 낮잠 자네.

去來無非道 거래무비도
執放都是禪 집방도시선
春風芳草岸 춘풍방초안
伸脚打閒眠 신각타한면

_해담치익 海曇致益, 1862~1942, 〈홀로 읊다〔自吟 자음〕〉

참 달고 맛있는 낮잠이었나보다. 따사로운 봄볕 내리쬐는 어느 날, 낮잠 즐긴 포대화상이 기지개를 켠다. 낮잠의 행복만큼 팔은 쫙 늘어지고 다리는 쭉 뻗어 있다. 누구의 시선도 의식하지 않는 듯 크게 입 벌린 하품은 마냥 통쾌하기만 하다. 절로 따라서 하품하고 싶지 않은가. 소나무 아래 그늘로 불어오는 봄바람처럼 유쾌하고 시원한 김득신의 〈포대흠신도〉다.

그림의 주인공 포대화상은 당나라 때 스님으로 본래 이름이 계차契此다. 그는 늘 웃고 있는 얼굴로 풍선처럼 늘어진 배를 하고 돌아다녔다. 긴 지팡이에 둘러멘 큰 자루 안에 사람들로부터 받은 동냥을 넣고 다녔기 때문에 '포대화상'으로 불렸다. 동냥한 물건과 음식은 가난한 이들을 구제하는 데 사용했다. 그에게 도움을 받은 사람들은 가난을 면하고 모든 병이 사라졌다고 전한다. 기이하고 신비로운 행적은 널리 오르내리게 되고, 당시 전란에 지친 사람들은 그를 미륵불彌勒佛의 화신化身으로 믿게 되었다.

포대화상은 천하를 주유하며 사람과 사람 사이를 오고 갔다. 길을 걷다가 잠이 오면 땅을 자리 삼고 하늘을 이불 삼아 잠을 청했다. 넉넉한 공양을 받으면 부족한 이에게 전하고, 부족한 공양이더라도 전혀 없는 이에게 나누어주었다. 그에게는 거리낌 없이 오가는 자유로운 행동이 도道이고, 지닌 것을 모두 내려놓는 무소유가 선禪이다.

사람의 진정한 행복은 자유에서 비롯된다. 자유는 어느 것에도 매여 있지 않은 것이다. 제4조 도신이 환공산에서 불법을 전하고 있는 제3조 승찬을 만나게 되었다. 당시 도신의 나이 14세이고, 승찬의 나이 82세였다. 어린 사미승이었던 도신은 절을 마치고 승찬 선사와 이야기를 나누었다.

> "자비를 베풀어 해탈하는 법문을 알려주십시오."
> "누가 너를 묶었더냐?"
> "아무도 저를 묶지 않았습니다."
> "아무도 묶은 이가 없다니, 그대는 이미 해탈하였다. 어찌 해탈을 구하는가?"

어린 사미승은 해탈에 의문을 품고 스스로 자신을 묶은 것이다. 이 선문답은 자신도 모르는 사이에 자신의 마음을 옭아매고 있는 어리석은 사람들을 일깨운다.

> 한 나그네가 포대화상에게 물었다.
> "선禪의 진수는 무엇입니까?"
> 포대화상이 자신의 지팡이에 멘 포대를 내려놓으면서 대답했다.
> "이것이 선의 진수다."
> 나그네가 그 뜻을 헤아리지 못하자 포대화상이 다시 말했다.
> "내가 짐을 내려놓은 것처럼, 그대도 자신의 짐을 내려놓게나."

"내려놓은 이후에는 어떻게 해야 합니까?"

포대화상이 포대를 다시 짊어졌다.

"이것이 다음으로 행하는 일이다. 나는 짐을 짊어지고 있는 것이 아니다. 이 짐이 나의 짐이 아니라는 것을 안다. 이제 나에게 이 세상의 모든 짐은 단지 어린아이들을 위한 장난감이 되어버렸다."

본래무일물本來無一物. 누구나 세상에 태어날 때 빈손이다. 다시 세상을 떠날 때도 빈손이다. 삶을 살다 보면 누구나 무언가를 갖고 싶어 한다. 하나를 얻으면 다른 하나를 더 얻고 싶은 것이 사람의 마음이다. 소유하는 마음에 집착하면 그 마음은 더 커져만 간다. 하지만 만족은 한순간이다. 만족할수록 마음은 무겁다. 소유욕이 커진 만큼 마음의 무게도 무거워지기 때문이다. 무거운 마음을 내려놓기 위해서는 소유욕을 비워내야 한다. 비워낼수록 마음은 홀가분하다. 무소유를 알게 되면 스스로 넉넉하고 평안해진다.

포대화상은 중생의 번뇌와 고통의 짐을 포대에 담는다. 그리고 포대를 열어 중생에게 웃음과 희망을 준다. 그는 포대를 메었음에도 행복하다. 무소유와 자유에서 오는 행복을 아는 것이다. 무언가가 나를 얽매고 있다면 그저 벗어버리면 된다. 아무것도 갖지 않은 자유로운 마음으로 가진 것을 내려놓는 것이 행복의 첫걸음이다. 낮잠에서 깬 포대화상의 하품이 진정 부러울 따름이다.

마치 그가 우리에게 이렇게 말하는 것 같다.

"아직도 얽매여 있는가? 기지개 한번 쭉 펴게나."

나찬이 불에 토란을 구워 먹다
쇠똥 화로에서 향내가 나다
❖
타쿠앙 소호 澤庵宗彭, 1573~1645, 〈나찬외우도 懶瓚煨芋圖〉

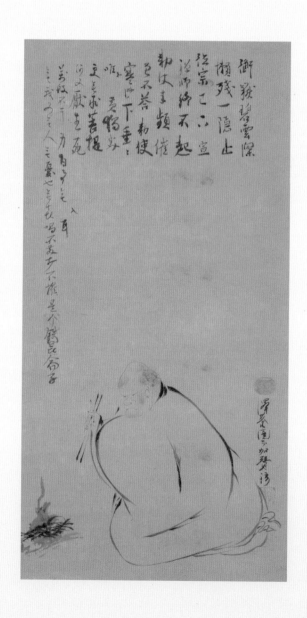

부귀하나 오정 음식* 되레 가볍고
빈궁하나 대그릇 밥 만족한다네.
백 년간 떠돎은 다를 바 없으니
이것이 어찌 잃음이 되고 저것이 어찌 얻음이 되리오.

富貴猶經五鼎飡 부귀유경오정손
貧窮自足一簞食 빈궁자족일단사
等是浮休百歲間 등시부휴백세간
此何爲失彼何得 차하위실피하득

_원감충지, 〈우연히 쓰다〔偶書 우서〕〉

* 고대 제례에서 대부가 소·양·돼지·물고기·고라니를 다섯 개의 솥에
 담아 신에게 음식을 올렸던 데서 나온 말. 호사스러운 생활에 대한 비
 유로 주로 쓰인다.

"쇠똥 화로에서 향내 나다[牛糞火爐香 우분화로향]."

중국 근대 화가 제백석 齊白石, 1864~1957이 지은 자서전의 제목이다. 그
가 추억하는 어렸을 적 집안은 늘 가난했다. 양식이 바닥난 빈 아궁이
에는 빗물이 고이고, 그 빗물 위로 개구리가 뛰어다녔다. 배고픔을 참
고 참다 어머니는 쇠똥이 담긴 화로에 토란을 구웠다. 그것은 구수했
고, 그는 화로 주위로 옹기종기 모여 앉은 가족들을 보며 행복했다고
한다. 비록 궁상맞고 가난하지만, 쇠똥 화로에 나는 토란 향내가 마음
에 행복을 가득 채웠다. 삶의 진정한 이치가 바로 여기에 있다.

《고승전》을 보면, 당 숙종 肅宗, 재위 756~762 때에 활동한 나찬 선사가 등
장한다. 그의 또 다른 이름은 나잔 懶殘이며, 법호는 명찬 明瓚이다. 절집
의 선객들이 땀 흘려 울력(한 사찰의 승려들이 모두 힘을 합하여 일을 함)을
할 때마다 늘 느긋하고 나태하여 많은 질책을 받았다. 이처럼 괴팍하
며 나태하여 '게으른 명찬'이라는 의미인 '나찬 懶瓚'으로 불리었다.

일본의 선승 타쿠앙 소호가 그린 〈나찬외우도〉처럼, 나찬 선사는 얼굴
에 잿가루 덕지덕지 묻혀가며 쇠똥 불에 토란 구워 먹는 일을 즐겼다.
호남성 형산 衡山 정상에 있는 동굴에 은거하며 지내는데, 하루는 이
필 李泌, 722~789이라는 사람이 방문했다.

이필은 일곱의 나이에 황제와 조신 朝臣들로부터 신동이라 불렸고, 이

후 당 현종玄宗, 재위 712~756 때에 동궁東宮(왕세자)을 보필하였다. 내무, 외교, 군사, 재정 등 여러 방면에서 뛰어난 정치가로 성장했으나, 권력 있는 신하들의 시기와 질투를 피해 은거하며 지내기를 반복했다. 그러다가 당 숙종이 그를 불러 국사를 의논하자, 이보국李輔國, 704~762이라는 신하의 시샘으로 형산에 다시 은거하게 되었다. 마침 형산 정상에 나찬 선사가 있다는 소문을 듣고 시간을 내어 방문하는데, 이날의 일이 이필의 생애를 기록한《업후외전鄴侯外傳》에 전한다.

나찬 선사가 이필을 한 번 쳐다보고 다시 쇠똥 불에 토란을 구웠다. 선술仙術에 관심이 많았던 이필은 궁금한 것을 묻고 싶었으나, 말이 없던 선사가 구운 토란을 반 토막 나눠주며 "여러 말 하지 말게나. 그대는 장차 10년 동안 재상이 될 것이라네"라고 말했다. 실제로 당 현종부터 당 숙종, 당 대종代宗, 재위 762~779, 당 덕종德宗, 재위 779~805까지 네 황제를 섬겼던 이필은 훗날 재상에 올라 위구르와 '정원지맹貞元之盟'*을 맺어 나라를 안정시켰고 그 공을 인정받았다. 이처럼 기이한 언행으로 삽시간에 높아진 나찬 선사의 명성은 사람들에게 널리 알려졌으며, 곧 황실에도 전해지게 되었다.

* 　정원貞元 3년(787년), 당나라와 위구르가 힘을 합쳐 티베트를 협공하기 위해 맺은 맹약.

《벽암록》과 《임간록》을 보면, 선사의 명성을 듣게 된 황제가 사신을 보내 나찬을 초빙하려는 내용이 상세히 기술되어 있다. 타쿠앙 소호가 그림에 적은 글도 이 일을 짧게 옮겨놓은 것이다. 여기에 내용을 간추려본다.

> 당 덕종이 선사의 명성을 듣고 사신을 보내 조서詔書를 내려 선사를 초빙했다. 사신이 선사의 동굴에 찾아가서 말하였다.
> "천자의 칙서勅書가 내려왔으니, 선사께서는 일어나서 성은에 감사하는 예를 올리십시오."
> 하지만 선사는 마침 쇠똥으로 지핀 불에 토란을 구워 먹느라 콧물을 흘리며 대답하지 않았다. 사신이 웃으며 콧물을 닦으라고 말하니 선사가 말했다.
> "내 어찌 속인을 위하여 수고로이 콧물을 닦겠는가?"

사신은 결국 나찬 선사를 황제에게 데려가지 못했다. 덕종은 이 말을 듣고 감탄하며 오히려 선사를 더 흠모하였다고 한다. 부귀와 명성에 초연한 선사의 기개를 알아본 것이다. 일찍이 어떤 화공이 그린 나찬 선사의 진영을 본 북송 시대의 혜홍각범慧洪覺範, 1071~1128 선사가 짧은 시를 남겼다. 이 시는 나찬 선사의 마음을 고스란히 담아낸 것 같다.

> 쇠똥 불에 다만 토란만을 알 뿐인데
> 사신이 어찌 붉은 새 흙을 알겠는가.

추위에 흐른 콧물 닦을 마음 전혀 없건만

어찌 속인 물음에 대답할 시간이 있겠는가.

물건이 남으면 '부富'라고 부르는데, 이 부를 바라는 마음을 '빈貧'이
라 한다. 반대로 물건이 부족하면 '빈'이라고 하는데, 이 빈에 만족하
는 마음을 '부'라고 부른다. 이처럼 부귀는 재물이 아니라 마음에 있는
것이다. 이는 옛 학자의 가르침이다. 쇠똥 지핀 불에 구운 토란을 부귀
와 명성과 바꾸지 않은 나찬 선사의 마음이 이와 같지 않았을까.

황제가 머무는 궁궐은 화려하고 부귀하지만, 선사에게는 그저 성가신
작은 소굴일 뿐이다. 오히려 쇠똥불에 토란을 구워 먹을 수 있는 형산
의 산꼭대기가 궁궐보다 낫다.《월든Walden》의 저자 헨리 데이비드 소
로Henry David Thoreau, 1817~1862는 거의 아무것도 원하지 않는 것이 부자
가 되는 가장 확실한 방법이라고 말하였다. 소유의 많고 적음이 부자
를 규정하는 것이 아니라, 필요한 것 없이 지내도 되는 마음의 많고 적
음에 달려 있다는 의미다. 이것이 선사가 황제의 조칙詔勅에도 개의치
않고 토란을 구워 먹는 일에만 온 신경을 쏟은 까닭이다.

부귀하거나 빈곤하거나 결국 같은 시간을 보낸다. 중요한 것은 그 시
간의 행복을 간직한 마음이다. 이처럼 삶의 진정한 가치는 자신이 처
한 환경에 만족하는 마음에 있다. 쉽지만 어려운 이것이 바로 삶의 행
복이요, 불법의 진리다.

소와 함께 떠나는 선의 길

✤

작자 미상, 〈목우도 牧牛圖〉

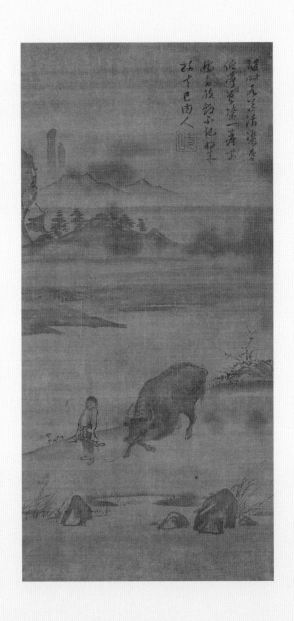

소 길들이는 일 오래 하여 소 성품 아니

언덕 위 풀은 한창 향기롭다네.

해질 무렵 긴 시내길 따라

거꾸로 올라타 초당을 지나는구나.

久牧知牛性 구목지우성

岸頭草正芳 안두초정방

夕陽長澗路 석양장간로

倒騎過草堂 도기과초당

_해담치익, 〈참구 參句*〉

* 마음과 생각이 미치지 못하는 곳에서 마음의 참 면목을 발견함.

늦여름의 해가 진다. 잔잔한 석조가 출렁이고 물안개가 저 멀리 피어오른다. 세월이 스며든 비단의 얼룩마저 홍시빛 물든 석양 같지 않은가. 꾸밈없는 자연의 소박한 정경이다. 강가의 어린 목동이 소에게 풀을 먹인 뒤 제집으로 돌아가고 있다. 잠시 발걸음을 멈추자 고삐에 매인 소도 고개를 내려 따라 멈춘다. 소가 목동의 마음을 알고 목동도 소의 마음을 안다. 이내 목동의 얼굴에 편안한 미소가 번진다.

불교에서 소는 중요한 존재다. 예를 들면, 《유교경遺敎經》에서 석존은 비구들에게 오욕五欲(눈, 귀, 코, 혀, 몸의 다섯 가지 감각기관이 각각 색, 소리, 향기, 맛, 감촉에 대해 일으키는 욕망)을 멀리할 수 있는 공부를 소와 목동의 관계에 비유했고, 《증일아함경增一阿含經》은 수행자에게 필요한 마음을 다스리는 방법을 소 치는 11가지 방법에 빗대어 강조했다. 묵묵히 제 걸음으로 만 리를 걸어가는 우직한 행동과 청정한 진성眞性을 갖춘 소의 순수한 성품이 수행자에게 더할 나위 없는 모범이었을 것이다.

〈목우도〉는 선문에 발을 내딛는 입문入門부터 깨달음을 얻는 대오大悟에 이르는 과정을 10가지 장면으로 그린 십우도十牛圖 중 하나다. 십우도는 '심우도尋牛圖'라고 부르기도 한다. 화면 속 목동은 수행자이자 구도자를, 소는 마음 혹은 자성自性을 상징한다. 이는 무정설법無情說法과 일원상一圓相*으로 잘 알려진 남양혜충 선사에 의해 시작되었다.

이후 송나라 때에 이르면, 보명普明 스님과 곽암廓庵 스님이 그린 두 가지 유형의 십우도로 구분된다. 두 십우도는 참선의 방법에 따라 도상과 구성에서 크게 비교된다. 먼저 보명의 십우도는 검은 소가 점차 흰소로 변해가는 도상으로 그려졌고, 마지막 장면에 깨달음을 상징하는 큰 원이 등장한다. 이는 점수漸修를 근간으로 철저한 수행을 통해 찰나의 깨달음을 얻어 진리에 도달하는 과정을 돈오頓悟라고 본 것이다. 반면 곽암의 십우도는 모든 장면이 원 안에 그려졌고, 여덟 번째 장면에 큰 원이 등장한다. 사람과 소가 모두 사라졌으므로, '인우구망人牛俱忘'이라고 한다. 이는 여러 수행 단계를 거치치 않고, 순간적으로 깨닫는 돈오를 가리킨다. 다시 말하면, 보명의 십우도는 묵묵히 좌선에 정진하며 철저한 수행을 거쳐 단번에 깨달음을 얻어 진리에 이르는 조동종의 묵조선默照禪을, 곽암의 십우도는 한 가지 화두로 참선하다가 한순간 화두를 깨뜨리고 깨달음을 구하는 임제종의 간화선看話禪을 반영한 것이다.

일본 무로마치 시대에는 곽암의 십우도가 꾸준히 그려졌다. 이 십우도에는 자운慈雲 화상의 서문이 있는데, 요약하면 이렇다. 누구나 불성을 지니고 있으므로 미혹된 세상에서 겪는 괴로움을 극복할 수 있

* 　중생이 본디부터 지니고 있는, 천연 그대로의 심성心性을 상징하는 하나의 원 모양의 그림이다.

지만, 그것이 여의치 않았기에 목동과 소로써 하나의 방도를 제시했다고 한다. 그 10가지 단계를 정리하면 다음과 같다. 동자는 수행자고, 소는 불성이다.

1. 심우尋牛: 동자가 소를 찾는다. 수행을 시작하다.

2. 견적見跡: 동자가 소의 발자취를 발견하다. 문자로 본성을 찾다.

3. 견우見牛: 동자가 소를 보다. 본성을 보다.

4. 득우得牛: 동자가 검은 소를 얻다. 검은 소는 수행자의 탐하고 성내고 어리석은 '삼독三毒'에 물든 마음을 상징한다.

5. 목우牧牛: 동자가 소를 길들이다. 검은 소가 흰 소로 변하다. 마음을 닦다.

6. 기우귀가騎牛歸家: 동자가 소를 타고 집으로 향하다. 마음의 평안을 얻다.

7. 망우존인忘牛存人: 동자가 소를 잊고 홀로 있다. 불성에 집착하지 않다.

8. 인우구망人牛俱忘: 동자도 소도 없다. 모두 잊다. 깨달음을 의미한다.

9. 반본환원返本還源: 오직 자연만 있다. 근원에 도달하다.

10. 입전수수入廛垂手: 동자가 석장을 들고 중생을 구제하기 위해 속세로 나아가다.

소를 찾기 위해 먼저 소의 발자국을 본다. 그리고 소를 보고 잡는다. 이제 길을 들이기 위해 고삐를 매어둔다. 묶고 풀고를 반복하면 어느새 소가 자유로이 따른다. 이제 방목한 소는 때때로 수초를 먹어도 볏모(벼의 싹)를 마음대로 범하지 않는다. 서로의 간극이 좁혀진 만큼 목동은 소의 등에 올라타 집에 돌아온다. 어느 순간 소도 목동도 사라진다. 자연처럼 청정한 본래 마음만이 남을 뿐이다. 그리고 다시 모습을 드러낸 동자가 깨달음을 사람들에게 알리기 위해 속세로 나아가는 모습을 끝으로 십우도가 끝을 맺는다.

이름이 알려지지 않은 일본의 화가가 그린 〈목우도〉는 곽암본 심우도의 다섯 번째 장면인 '목우' 장면을 그린 것이다. 소를 길들이는 것처럼, 수행자의 탐하고 성내고 어리석은 세 가지 독에 물든 마음을 닦아나가는 것이다. 이처럼 본래 청정한 마음을 찾으면 묶고 놓는 것이 마음대로 된다. 화면에 적힌 잇산 잇치네이 一山一寧, 1247~1317 선사의 시에 담긴 속뜻이 그러하다.

> 그때그때 수초로 그 몸을 길러
> 순수하고 청정하니 언제 티끌 한 점에 물든 적이 있었던가.
> 볏모는 자연스레 범하지 않으니
> 묶어놓고 놓아주는 것이 이미 마음대로 되는구나.

원숭이 무리가 달을 잡으려고 하다

집착하는 마음을 버려라

✤

셋손 슈케이 雪村周繼, 1504~1589, 〈원후착월도 猿猴捉月圖〉

달이 은하수에 갈려 점점 둥글어지고
흰 얼굴에서 빛을 흩뿌려 대천세계를 비추는구나.
팔 이은 원숭이들 헛되이 달그림자 잡고자 하나
외로운 둥근 달은 본래 하늘에서 떨어지지 않네.

月磨銀漢轉成圓 월마은한전성원
素面舒光照大千 소면서광조대천
連臂山山空捉影 연비산산공착영
孤輪本不落靑天 고륜본불락청천

_《석문의범 釋門儀範》 중 〈관음예문 觀音禮文〉

"큰일이야! 하늘의 달님이 물에 빠져서 죽어가고 있어. 세상이
어두워지지 않게 어서 꺼내드려야 해!"

대장 원숭이의 외침이 숲의 정적을 깨웠다. 후두둑 후두둑, 얽히고설
킨 나무를 헤치며 주변의 원숭이들이 제 모습을 드러내기 시작했다.
모두 대장 원숭이가 가리킨 방향으로 시선을 보내니, 달님이 물에 빠
져 꺼져가고 있었다. 대장 원숭이는 어쩔 줄 모르는 원숭이들에게 서
로 팔을 잡아 거리를 늘려가면 달님을 잡을 수 있다고 제안했다.

"좋은 수가 있어. 저 나무에 올라가 물가에 늘어진 나뭇가지를
잡고 매달리고, 순서대로 꼬리를 잡고 매달려 서로 이어가면
달을 건져올 수 있을 거야."

원숭이들은 대장 원숭이의 말에 기뻐하며 금방 달을 건질 수 있다는
생각에 신이 났다. 부지런히 움직인 500마리의 원숭이들이 제각기 자
신의 위치를 정했다. 그리고 서로의 꼬리를 잡고 매달려 달이 빠진 곳
을 향해 나아갔다.

조동종의 선승화가인 셋손 슈케이가 달님을 잡기 위한 원숭이들의 모
습을 화면에 그려냈다. 부들부들한 털로 덮인 원숭이들이 제 나름대
로 달님을 구출하기 위해 노력 중이다. 어떤 원숭이는 넘실거리는 파
도 위에 솟아난 암석에 의지하여 한 손을 뻗고 있지만, 달님과의 거리

는 여전히 멀기만 하다. 나무 둥치와 나뭇가지를 잡은 원숭이들도 보인다. 그리고 넝쿨이 감긴 나뭇가지를 꼭 붙든 원숭이의 팔에 의지한 대장 원숭이가 최대한 팔을 내려 달님을 잡으려 한다.

셋손이 그린 원숭이들은 중국 남송 말기의 화승 목계가 그린 원숭이 도상의 영향을 잘 보여준다. 일찍이 그의 그림이 일본에 전해진 뒤로 일본의 선승 화가들은 그 도상을 소중히 여겼다. 특히 '원후착월猿猴捉月(원숭이 무리가 달을 잡으려 함)'을 주제로 한 선종화가 일본 남북조 시대1336~1392를 기점으로 많이 그려지게 되면서, 여러 화가는 자신의 화면에 목계의 원숭이 도상을 능숙하게 표현하였다. 셋손 역시 〈원후착월도〉에서 자연스럽고 활달한 목계의 화풍을 이어받아 여러 원숭이에게 숨결을 불어넣었다.

원숭이들은 결국 달님을 잡아 올렸을까? 이 이야기가 실린 《마하승기율摩訶僧祇律》을 보면, 서로 팔을 연결한 500마리의 원숭이들은 자신들을 지탱하고 있던 나뭇가지가 부러져 모두 물에 빠져 죽게 된다. 원숭이들이 잡고자 했던 물에 비친 달은 거짓된 깨달음을 상징한다. 오직 하늘에 있는 달만이 진실한 깨달음인 것이다. 이는 형상에 대한 집착과 소유에 대한 우리의 착각이 허망하다는 이치를 나타낸 불교적 비유다.

비슷한 일화가 《능엄경》에 전한다. 연야달다演若達多라는 사람이 있었

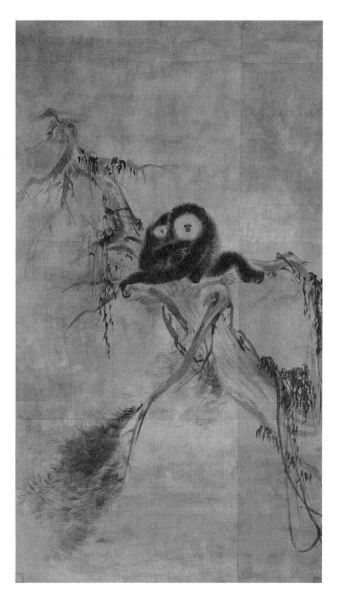

목계, 〈원도 猿圖〉

다. 그는 정상적인 사람이었다. 어느 날, 거울을 보다가 자신의 얼굴이 거울 속에 있는 것을 보고 놀랐다. 미친 사람처럼 실성한 채 울부짖으며 자신의 머리가 사라져버렸다고 외치고 다녔다. 밖에 있는 사람들은 모두 머리를 가지고 있는데, 내 머리는 왜 없는 것일까? 연야달다는 며칠 동안 길가의 사람들을 붙잡고 계속 물어보았다. 그때 한 사람이 그의 질문을 받고, 당신의 머리는 본래 그 자리에 그대로 있다고 알려주었다. 연야달다가 자신의 머리를 만져보니 정말 그 자리에 머리가 있었다. 그는 자신의 머리가 사라진 것이 아니라 거울 속에 비쳤을 뿐이라는 사실을 깨달았다.

물에 비친 달과 거울에 비친 머리 모두 진짜가 아니다. 불가의 표현을 빌리면, 이는 마치 허공에 미세한 먼지가 없는데 눈병 걸린 사람이 어지러운 헛꽃을 보는 것과 같다. 본래 공空한 것을 실제로 있다고 인식하는 미망迷妄을 비유한 것이다.

원나라 때 활동한 천목중봉 선사는 "허깨비인 줄 알면 그대로 없어지니 별다른 방편을 쓸 필요가 없다"라는 경전의 한 글귀를 빌려 말했다. 미망에 빠진 사람은 없는 것을 있는 것으로 여겨 없애려고 애쓴다. 반면 깨달은 사람은 물에 비친 달과 거울에 비친 머리가 허깨비인 줄 알고 없애려고 생각하지 않는다. 일부러 생각하지 않으니 저절로 집착할 것이 없어진다. 허깨비는 물론 허깨비를 없애려는 마음 모두 방편이기 때문에 별도의 방편이 필요가 없다고 한 것이다. 본래의 마음

자리만 깨달으면 수많은 헛된 형상에 집착하지 않고 고요한 상태로 돌아간다.

《금강경》에서 부처는 수보리 須菩提에게 이렇게 말씀하셨다.

> "수보리여, 여래는 중생들이 무량한 복과 덕을 얻었음을 다 보고 다 안다. 이는 중생들에게 다시는 자아가 있다는 관념, 개인이 있다는 관념, 중생이 있다는 관념, 영혼이 있다는 관념이 없고, 법이라는 관념도 없으며 법이 아니라는 관념도 없기 때문이다. 중생들이 마음에 관념을 가지면 자아, 개인, 영혼에 집착하는 것이고, 법이라는 관념을 가지면 자아, 개인, 중생, 영혼에 집착하는 것이며, 법이 아니라는 관념을 가져도 자아, 개인, 중생, 영혼에 집착하는 것이다. 그러므로 법에 집착해도 안 되고 법이 아닌 것에 집착해서도 안 된다. 여래가 늘 말씀하시기를, '비구들이여, 나의 설법은 뗏목과 같은 줄 알라. 법도 버려야 하거늘 하물며 법이 아닌 것에게랴'라고 했다."

부처는 자신의 가르침을 물을 건너는 여느 뗏목처럼 여기라고 말했다. 뗏목은 그저 소유할 목적이 아닌 강을 건너기 위한 하나의 방편이요, 수단이다. 이처럼 부처의 설법도 오히려 버려야 마땅한 것인데, 헛된 형상은 오죽하겠는가. 그러기에 모든 형상은 허망한 환상일 뿐이니, 그 형상에 집착하지 말라고 한 것이다. 원숭이들이 이 진리를 알았

다면, 물에 비친 달을 잡으려 하지 않았을 것이다.

오늘을 살아가는 우리 역시 저 원숭이들과 다를 바 없다. 잠시 두 손을
내려놓고 지켜볼 줄도 알아야 한다. 그래야만 형상의 집착에서 벗어
나 내 마음이 열리고, 내 삶이 보이는 것이다.

고주박잠 자며 삼매에 빠지다

고요하고 적막한 경지

❖

유숙 劉淑, 1827~1873, 〈오수삼매 午睡三昧〉

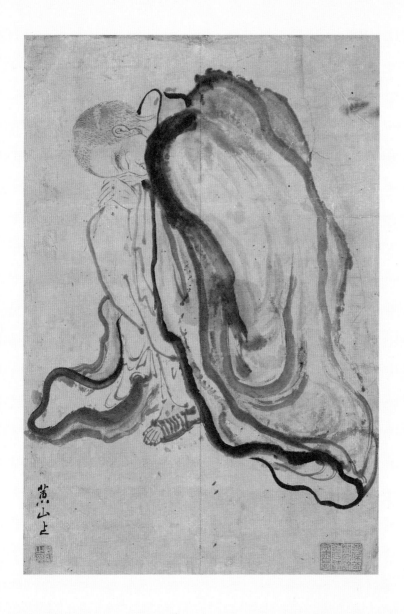

일천 고목은 오월에도 서늘

여덟 자尺 작은 누각에는 하나의 향로.

읽다 남은 몇 장 다시 던져버리니

앉아서 잠든 이것이 좌망이로구나.

古木千章五月涼 고목천장오월량

小樓八尺一爐香 소루팔척일로향

讀殘數紙還抛却 독잔수지환포각

瞌睡居然是坐忘 갑수거연시좌망

_이숭인 李崇仁, 1347~1392, 〈현성사에서 글을 읽다가〔玄聖寺讀書 현성사독서〕〉

조선 후기의 화가 유숙이 발걸음을 멈췄다. 그러더니 작은 종이 한 장과 붓 한 자루, 그리고 담아놓은 먹물을 꺼냈다. 그저 적은 양의 먹물만 있으면 충분했다. 잠시 후, 자신 앞에 있는 한 스님을 바라보았다.

스님은 등을 구부리고 앉아서 고주박잠에 빠져 있다. 힘든 여정에 지친 것인지, 고단한 절집 수행 중에 잠시 휴식을 취하는 것인지 알 수 없다. 모든 것을 잊은 듯 잠에 빠진 승려는 깨어날 줄 몰랐다. 반복되는 들숨과 날숨의 미세한 박자에 따라 몸을 덮은 납의納衣가 미묘하게 흔들거렸다.

잠시 숨을 고른다. 아주 작은 붓을 꺼낸 유숙은 승려의 까칠까칠한 머리와 뜰 기색 없는 눈매를 꼼꼼히 그렸다. 다시 진한 먹물을 듬뿍 묻혔다. 이내 붓에 스며든 진한 먹물은 작은 종이 위에 하나의 선으로 풀어지면서 승려의 몸을 온전히 옮겨놓았다. 숨을 고를 틈 없이, 약간의 물에 적신 붓을 이리 눕히고 저리 눕혀 흔들거리는 납의의 주름을 이어나갔다. 결이 매끄럽지 않고 윤기 없는 거친 필선은 잠든 승려의 몸을 그려내기에 알맞았다. 쉼 없이 이어지는 필획은 거침없이 대담하기만 하다. 그렇게 유숙의 그림이 완성되었다.

《장자》내편內篇의 〈대종사大宗師〉를 보면, 공자孔子, B.C.551~B.C.479와 제자 안회顏回, B.C.521~B.C.490의 짧은 대화가 실려 있다. 주제는 '망忘', 즉 잊는다는 것이다. 전문이 다음과 같다.

안회가 공자에게 말했다.

"저는 좀 진전이 있었습니다."

"무슨 말이더냐?"

"저는 인仁과 의義를 잊었습니다."

"좋구나. 그러나 아직은 부족하다."

며칠 후, 안회는 공자를 다시 만나 말했다.

"저는 다시 진전이 있었습니다."

"무슨 말이더냐?"

"저는 예禮와 악樂을 잊었습니다."

"좋구나. 그러나 아직도 부족하다."

다음에 다시 만나게 된 안회가 공자에게 말했다.

"저는 다시 진전이 있었습니다."

"무슨 말이더냐?"

"저는 좌망坐忘을 할 수 있습니다."

공자가 깜짝 놀라며 물었다.

"좌망이라는 것이 무엇이냐?"

안회가 말했다.

"몸의 감각을 물리치고, 마음의 지각을 없애버립니다. 몸의 지각에서 떠나고 마음의 지각에서 멀어지면 큰 도道와 하나가 됩니다. 이것을 좌망이라고 합니다."

안회의 대답에 공자가 감탄하며, "큰 도와 하나가 되면 좋아하고 싫어하는 차별의 마음이 없어지고, 변화에 그대로 따르면 일정한 것만을 추구하는 마음도 사라질 것이다"라고 말했다. 즉 좌망은 모든 물아物我를 다 잊고 도와 하나가 된 경지다. 이는 불가에서 말하는 삼매三昧와 같다.

어떠한 욕망에도 따르지 않고 일체의 집착을 끊어내면 모든 물아의 차별이 사라진다. 차별이 사라지니 마음의 번뇌도 사라진다. 번뇌가 소멸하면 편한 잠이 따른다. 모든 것이 사라진 고요하고 적막한 경지에 이르는 것이다. 그것이 적정寂靜의 경지인 '삼매'라고 부처는 말했다.

고주박잠을 청한 승려가 아직 깨어날 줄 모른다. 오직 청정한 납의만이 그의 고른 숨결에 따라 아주 조금씩 움직이고 있을 뿐이다. 그는 좌망하며 삼매의 잠에 빠진 것이다. 그를 깨워서 무엇하겠는가. 붓을 거둔 유숙이 조용히 제자리를 떠났다. 그가 머문 자리에는 그저 좌망에 이른 한 스님과 불가의 삼매만이 남아 있을 뿐이다.

염불 외는 노승이 서쪽으로 올라가다
서방정토로 나아가는 마음 수레

✤

김홍도 金弘道, 1745~1806?, 〈염불서승도 念佛西昇圖〉

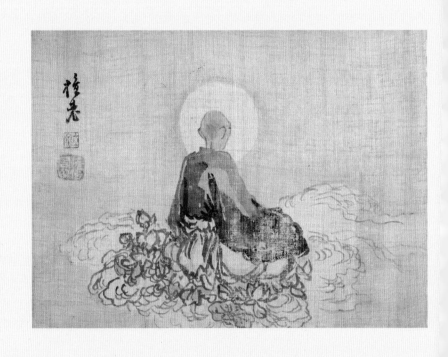

홀로 앉아 마음 바다 바라보니

한없이 아득한 물결이 하늘과 닿아 있네.

뜬구름 일어나 다함이 없고

외로운 달 삼천세계 비추는구나.

獨坐觀心海 독좌관심해

茫茫水接天 망망수접천

浮雲無起滅 부운무기멸

孤月照三千 고월조삼천

_괄허취여 括虛取如, 1720~1789, 〈마음을 보다〔觀心·관심〕〉

노승이 앉아 있다. 뒷모습이 단정하고 말쑥하다. 회색빛 장삼처럼 마음은 흔들림 없이 침착하다. 노승이 앉아 있는 자리에 만개한 연꽃과 연잎은 마치 불가의 극락에 있다고 전하는 연화대蓮花臺처럼 보인다. 노승은 연꽃 무리에서 피어난 듯 차분하고 단아하다.

조선 후기 천재 화가로 잘 알려진 단원檀園 김홍도가 그린 〈염불서승도〉다. 화면에 '단로檀老'라고 적힌 관서款書를 통해 그가 만년에 그린 작품임을 알 수 있다. 다양한 소재의 그림을 즐겨 그렸던 김홍도는 만년에 이르러 특히 불교 소재의 그림을 많이 그렸는데, 이 작품은 아마도 그 시기의 것으로 짐작된다.

화면에 풀어낸 흐르는 구름 같은 필선은 노경老境에 이른 김홍도 필법의 정수를 잘 보여준다. 노승의 말끔한 뒷모습은 만년에 이르러 세속에 연연하지 않고 초탈한 화가의 심회가 투영된 듯하다.

제목인 '염불서승念佛西昇'은 염불하며 서방정토로 올라간다는 뜻으로, 이는 후대에 부여한 이름이다. 약 200년 전의 김홍도가 그와 같은 의도로 그림을 그렸는지 알 수 없으나, 구름 위로 놓인 연화대에 앉은 승려의 모습을 보면 매우 적절한 이름으로 생각한다.

《삼국유사三國遺事》를 보면, 이처럼 염불하여 연화대를 타고 서방정토로 올라간 두 일화가 기록되어 있다. 첫 번째는 〈감통感通〉에 실린 '여

종 욱면이 염불하다가 서쪽 하늘로 올라가다(郁面婢念佛西昇 욱면비염불서승)'고, 이어지는 글은 〈피은避隱〉에 실린 '포천산의 다섯 비구(布川山五比丘 포천산오비구)'다. 모두 신라 경덕왕 때의 일이다. 이 시기에는 불보살 신앙에 대한 일화가 유독 많은데, 염불을 통한 타력신앙他力信仰이 주를 이룬다. 두 일화의 부분을 추려서 순서대로 옮겨본다.

여종 욱면이 염불하다가 서쪽 하늘로 올라가다

경덕왕 때 강주康州(지금의 경남 진주)의 남자 신도 수십 명이 서방에 뜻을 두고 구해서, 고을의 경계에 미타사彌陀寺를 세우고 1만 일을 기약하여 계契를 만들었다. 당시 계원 중의 한 사람인 아간 귀진貴珍의 집에는 욱면이라는 여종이 있었다. 그녀는 주인이 기도하러 갈 때마다 따라가서는 마당에 서서 중들과 함께 염불을 하곤 했는데, 주인은 그녀가 그 직분에 맞지 않는 짓을 하는 것을 못마땅하게 여겨, 염불을 하려거든 매일 곡식 두 섬을 다 찧고 나서 하라고 했다. 욱면은 불만 없이 초저녁에 다 찧어놓고 절에 가서 염불을 하며 밤낮으로 게을리하지 않았다. 그녀는 뜰 좌우에 기다란 말뚝을 세워놓고 두 손바닥을 뚫어 노끈으로 꿰어 말뚝 위에 달아매고는 합장하면서 좌우로 흔들며 스스로 자신을 격려했다. 그때 하늘에서 부르는 소리가 들렸다. "욱면 낭자는 당堂에 들어가서 염불하라." 절의 승려들이 듣고 욱면을 권해서 당에 들어가 전처럼 정진하게 했다. 얼마 안 되어 하늘의 음악 소리가 서쪽에서 들려왔다. 그러

자 욱면의 몸이 솟구쳐 집 대들보를 뚫고 올라가더니 서쪽으로
향했고, 이윽고 부처의 몸으로 변하여 연화대에 앉아서 큰 광
명을 발하면서 서서히 떠났다. 음악 소리는 한참 동안 하늘에
서 그치지 않았다. 그 당에는 지금도 구멍이 뚫어진 곳이 있다
고 한다.

포천산의 다섯 비구

삽량주揷良州(지금의 경남 양산)의 동북쪽 20리가량 되는 곳에
포천산이 있는데, 석굴이 기이하고 빼어나 마치 사람이 깎아
만든 것 같았다. 그곳에 이름이 자세하지 않은 다섯 비구가 있
었는데, 여기에 와 아미타불을 외면서 서방정토를 구하였다.
그렇게 지낸 지 몇 십 년이 흐른 어느 날, 홀연히 보살들이 서
쪽으로부터 와서 그들을 맞이했다. 이에 다섯 비구가 각기 연
화대에 앉아 하늘로 날아 올라가다가 통도사通度寺 문밖에 이
르렀는데, 하늘에서 음악 소리가 간간이 들려왔다. 절의 승려
가 나와 보니, 다섯 비구는 고공무상苦空無常*의 이치를 설명하
고 유해遺骸(죽은 몸)를 벗어버리더니 큰 광명을 내비치면서 서

* 이 세상의 사물은 중생의 몸과 마음을 핍박하여 괴롭게 하므로 '고苦'
이고, 모든 것은 인연의 화합으로 생기는 것이어서 그 무엇도 실체나
제 성품이 있는 것이 아니므로 '공空'이며, 모든 것은 인연이 흩어지면
문득 없어지므로 '무상無常'이다.

쪽으로 갔다. 그들이 유해를 버린 곳에 승려들이 정자를 짓고 치루置樓라 이름 하였는데, 지금도 남아 있다.

이처럼 강주 미타사에서 욱면이 염불하여 연화대에 앉아 서방세계로 떠나갔고, 양산 포천산에서 아미타불을 염송하던 다섯 비구 또한 연화대에 앉아 서쪽을 향해 떠나지 않았던가. 이렇게 보면 연화대에 오른 김홍도의 그림이 '염불서승'이라는 이름과 참 적절한 듯싶다.

노승이 홀로 저 먼 세계를 바라본다. 그가 보는 것은 곧 그의 마음이자, 그가 염원하는 서방의 정토다. 그의 염불 소리는 들을 수 없으나, 염불의 울림은 흰 구름 따라 잔잔한 파동을 일으키며 저 먼 정토로 향하고 있다.

《대승기신론》에서 말하기를, "나의 마음인 일심一心은 자신과 타인을 피안彼岸에 이르게 하는 큰 수레(大乘 대승)다"라고 했다. 화면 속 노승이 만년의 김홍도 자신인지, 아니면 그가 본 어느 노승인지 알 수 없다. 다만 피안에 오르기 위해 자신의 일심을 바라보는 노승의 시선과 그를 바라보는 김홍도의 시선은 함께하는 듯하다. 그림 속 노승의 존재는 어쩌면 김홍도가 만년의 심회를 떨치고 피안으로 오르기 위해 염불을 통해 불러낸 큰 수레가 아닐까. 노승 위로 드러난 두광頭光만이 마치 둥근 달처럼 고요히 하늘을 밝혀 그 길을 안내한다.

원 안에 찍은 점

내 마음의 초상

✢

타쿠앙 소호, 〈원상상 圓相像〉

무명을 깨부수어 혼돈을 잉태하고

텅 빈 적멸되어 추구함을 끊었다네.

능히 경계 여니 하늘과 땅이 나누어지고

한가로이 허공에 놓아둔 해와 달이 흘러오네.

예나 지금이나 어찌 변하겠는가

더도 덜도 않고 두루 둥글어 널리 미치네.

삼라만상이 그 안에 나타나니

종횡으로 묘한 쓰임 또한 자유롭구나.

打破無明混沌胚 타파무명혼돈배

廓然寂滅絶追求 확연적멸절추구

能開境界乾坤闢 능개경계건곤벽

閑放虛空日月流 한방허공일월류

亘古亘今何變易 긍고긍금하변역

不增不減遍圓周 부증불감편원주

森羅萬像於中現 삼라만상어중현

妙用縱橫且自由 묘용종횡차자유

_원천석 元天錫, 1330~?, 〈대소원사의 책에 쓰다〔書大素圓師卷 서대소원사권〕〉

원은 둥글다. 모나고 이지러진 곳이 없다. 한 모서리만 지키지 않고 둥글게 뒤섞여 그 한계가 없으니, 원만자재하다. 원은 꽉 차 있고, 또한 비어 있다. 원은 텅 빈 온밤의 별 하늘과, 이를 바라보는 내 눈과 마음을 가득 채우는 만월滿月이다. 원은 온전한 자연이며, 조화로운 우주다.

불가의 원도 그러하다. 모든 삼라만상 품은 만당滿堂이며, 고요하고 적막한 산중 절집이다. 그저 허공에 지팡이를 휘두르거나, 땅에 손가락을 대고 힘껏 움직이거나, 종이에 먹물 머금은 붓을 재빨리 돌린 원이지만, 이지러지고 치우치지도 않고 균형과 비례와 조화를 갖춘 관념의 원이다. 그린 이의 충만한 마음이며, 보는 이의 허허한 마음이다.

1645년 어느 날, 일본의 선승 타쿠앙 소호가 화공에게 하나의 원을 그려달라고 부탁했다. 하나의 원은 '일원상一圓相'을 말한다. 선문에서 완전한 깨달음이나 본래 마음의 모습을 상징하는 동그란 원이다. 깨달음을 얻었던 몇몇 선사는 먹을 듬뿍 묻혀 한 번의 붓질로 원을 그려내기도 했다. 화공의 일원상은 선승들이 그린 것과는 사뭇 달랐다. 순간적으로 그린 선승의 원은 필선이 굵고 두께가 일정하지 않지만, 화공의 원은 균일한 필선으로 그려져서 관념 속 완벽한 원형의 모습을 갖추었다.

타쿠앙 소호는 화공이 그린 원 안에 하나의 점을 찍고, 이를 일러 자신

의 '수상壽像'이라고 말했다. 수상은 살아 있을 당시 자신의 모습을 그린 불가의 초상을 뜻한다. 그는 자신의 참된 모습을 그린 하나의 원인 일원상을 깊게 관조한 후,《벽암록》과《경덕전등록》등 여러 조사전의 기록을 엮은 긴 글을 화면에 남겼다.

본래 일원상은 제6조 혜능의 법맥을 이은 남양혜충 선사가 자신을 찾아온 중생을 향해 손가락으로 허공에 원을 그린 일에서 기원했다고 전한다. 이 하나의 원은 우주 만법으로 중생이 사는 삼라만상의 세계를 감싸고, 깨달음을 추구하는 중생의 마음을 품는다. 즉 일원상은 자신의 마음을 관조하며 얻는 깨달음의 형상을 간결하게 보여주기 위한 하나의 상징이다. 당시 일원상은 깨달음을 얻은 고승을 비롯하여 수행자들에게 중요한 화두이자 토론의 주제로 급부상하였다.

선종은 제6조 혜능 이래로 크게 일어났다. 전국의 수행자들이 모두 선법을 깨우치기 위하여 발걸음을 옮겼다. 그들이 향한 곳은 세 선사의 가르침이 융성했던 세 곳의 선불장選佛場이었다. 세 선사는 장안의 남양혜충, 강서의 마조도일, 남악의 석두회천을 가리킨다. 그중 남양혜충은 혜능의 가르침을 받아 그 법을 유일하게 알고 아직 생존하고 있는 선사였다. 어느 날, 마조 선사의 수제자인 남전보원은 남양 선사를 뵙기 위해 자신의 동문인 귀종지상歸宗智常, 마곡보철麻谷寶徹과 의기투합하여 장안으로 향하였다.《벽암록》제69칙에 실린 글은 이때 일어난 일을 전한다.

남전, 귀종, 마곡이 함께 남양 선사를 예방禮訪하러 가는 도중
에 남전이 땅에 일원상을 그려놓고 말하였다.

"말하면 가겠다."

귀종이 일원상 가운데 앉자, 마곡은 여인처럼 다소곳이 절하는
시늉을 하니, 남전은 말하였다.

"그렇다면 떠나지 않겠네."

귀종은 말하였다.

"이 무슨 수작이냐!"

장안으로 가는 길은 멀고도 멀었다. 길을 걷던 남전은 무언가 떠오른
듯 땅에 하나의 원을 그렸다. 바로 남양 선사의 일원상이다. 남전의
"말하면 가겠다"라는 말은, 동문들이 일원상에 대한 자신의 뜻과 부합
되는 생각을 가지고 있는지 물어본 것이다. 귀종은 원으로 들어가서
가운데에 앉았다. 우주의 만법을 상징하는 원 안에 있는 자신이 곧 만
법과 하나라는 의미가 담긴 행동이다. 불교의 용어로 말하면, '만법일
여萬法一如'다. 이에 마곡이 원을 향해 절을 올렸다. 여러 해석이 있으
나, 그가 예배한 대상은 원 안에 앉은 귀종이 아니라, 일원상을 창시한
남양 선사의 법신일 가능성이 높다.

송나라 임제종의 원오극근 선사는 《논어論語》의 "세 사람이 동행하면
반드시 나의 스승이 있지"라는 구절로 세 사람의 장안행을 비유하였
다. 일원상을 두고 일어난 일에 대해 "한 사람이 장단을 맞추어 바라

를 치니 같은 길에서 화합하였다. 한 사람이 북을 치니 세 사람의 성자를 얻었네"라는 착어 着語(공안 公案에 붙이는 짤막한 평)를 통해 일원상을 깨우친 세 사람의 경지를 평했다. 그리고 남전의 "떠나지 않겠네"에 대하여 "반쯤 길을 가다가 빠져나와야 제대로 된 사람"이라고 하고, 귀종의 "무슨 수작이냐"에 대해 "다행히 알았다"라고 착어하였다. 이는 장안으로 가는 길에 남전만이 홀로 깨달음의 활로를 열었고, 두 동문 역시 그의 의도를 파악하였음을 말한다. 그 때문에 그들은 장안을 향하던 발걸음을 돌렸다.

한편 남양 선사의 법맥을 이은 탐원응진 스님은 일원상을 깊이 연구하였다. 그는 스승으로부터 전해받은 97개의 원상을 깨우치고, 여러 선사나 수행자와의 선문답을 통해 스승이 남긴 일원상의 가르침을 전하였다. 여러 선사와의 선문답이 있지만, 그중에서도 마조 선사와 나눈 대화가 유명하다.

어느 날, 탐원 스님이 마조 선사를 찾아갔다. 선사가 보이자 그 앞에 원을 그린 뒤에 그 위로 나아가 절을 하고 일어섰다. 이 모습을 보고 선사가 말했다.
"너가 지금 부처가 되고 싶은 것이냐?"
"저는 눈을 비벼 헛꽃을 만들 줄 모릅니다."
"아! 내가 너만 못하구나."

그런 이유다. 남양 선사와 탐원 스님은 하나의 원으로 가르침을 전하고, 마조 선사 역시 원을 그려 중생을 이끌었다. 그러던 어느 날, 한 수행자가 탐원 스님을 찾아왔다. 손가락 두 개가 없는 수행자는 자신의 이름이 혜적慧寂이라고 했다.

불법을 담을 큰 그릇임을 알아본 탐원이 하나의 원을 그리고 말하였다.

"일전에 나의 스승이신 남양 선사께서 97개의 원상을 모두 나에게 전해주며 말씀하시기를, '내가 죽은 후 30년이 되면 남쪽에서 나이 어린 승려 한 명이 찾아와 이 가르침을 크게 일으킬 것이니, 그에게 전하여 끊어지지 않게 하라'라고 하셨다. 이제 이 원상을 그대에게 줄 것이니 잘 간직하길 바란다."

탐원이 말을 마치고 그림을 전하였는데, 혜적이 한 번 보고는 바로 불태워버렸다. 하루는 탐원이 다시 한번 당부하였다.

"지난번에 준 여러 원상은 잘 간직하고 있겠지?"

"아닙니다. 그때 보고 나서 바로 태워버렸습니다."

"그 불법은 스승님과 나, 그리고 큰 선사들만 알 뿐인데, 왜 원상을 불로 태워버렸는가?"

"한 번 보고 뜻을 다 깨우쳤기 때문입니다. 필요하시다면 다시 그릴 수 있습니다."

말을 마친 혜적이 종이를 꺼내고 97개의 원상을 그려냈는데, 모두 완전하였다.

혜적은 훗날 위산영우 선사의 법맥을 이어 위앙종을 세상에 널리 떨친 앙산혜적仰山慧寂, 807~883이다. 남종선의 오가칠종 중 하나인 위앙종은 위산 선사가 처음 세웠고, 앙산에 이르러 세상에 크게 알려지기 시작했다. 특히 일원상이 위앙종의 핵심 가르침이 된 것은 일찍이 앙산이 탐원 스님으로부터 일원상을 전해받았기 때문이다. 이후 위앙종은 종종 일원상으로 제자들의 마음을 일깨웠다.

《조당집》을 보면, 일원상으로 가르침을 전한 앙산의 이야기가 전한다. 하루는 어떤 승려가 와서 앙산 스님에게 "어떤 것이 조사의 뜻입니까?"라고 물었다. 이에 앙산이 손으로 원상을 그려 보이고 그 안에 '불佛' 자를 써서 보였다. 이처럼 일원상은 스승이 제자를 깨우치는 중요한 방편이었다.

일찍이 제3조 승찬은 《신심명信心銘》에서 "원은 태허太虛와 같아서 모자람도 남음도 없다"라고 하였다. 원은 곧 우주 만법이다. 하나의 원인 일원상은 우주 만법 그대로의 모습인 '진여眞如'를 상징하며, 깨달음을 얻은 마음을 보여주기 위해서 간결하게 도식화한 형상인 것이다.

그런가 하면, 조선 말기의 경허성우鏡虛惺牛, 1846~1912 선사는 입적할 무렵에 일원상을 그리고 짧은 게송을 읊었다.

마음의 달 홀로 둥그니

빛이 삼라만상을 삼키었구나.

빛과 경계 모두 없어지니

다시 이 무슨 물건인가.

이는 홀로 둥근 마음의 달을 읊은 반산보적盤山寶積, 720~814의 게송을 빌린 것이다. 모두 하나의 원으로 충만하고 허허한 마음의 부처를 보여주었다.

그리고 일본의 선승 타쿠앙 소호는 원 안에 점을 찍었다. 그것은 자신의 초상을 완성하는 점정點睛이자, 자신의 불성이 담긴 마음인 것이다.

3장. ──────── **도법자연** 道法自然
선지일상 禪旨日常

도의 법이 자연에 있고, 선의 뜻
이 일상에 있다

자연은 한 권의 경전

✢

가오 可翁, 생몰년 미상, 〈한산도 寒山圖〉

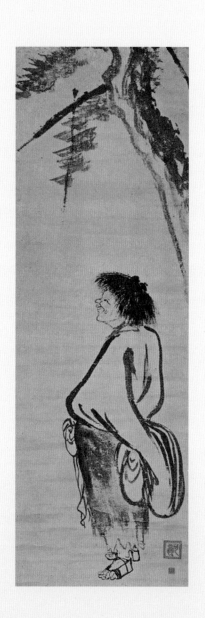

푸른 시내에 샘물은 맑고
차디찬 산에 달빛은 희네.
묵묵히 앎에 정신은 절로 밝아오고
공을 바라보매 경계 더욱 고요하네.

碧澗泉水淸 벽간천수청
寒山月華白 한산월화백
黙知神自明 묵지신자명
觀空境逾寂 관공경유적

_한산, 《한산시집 寒山詩集》 중에서

14세기 전반에 활동했던 일본의 선승 화가 가오가 그린 〈한산도〉를 보고 있노라면 청량한 기운이 온몸을 편안하게 감싸는 듯하다. 소나무 아래로 불어오는 바람에 기분 좋은 서늘함이 목덜미를 간지럽히며 발끝까지 와닿는다. 순간 산골의 물소리며 새소리며 온갖 산의 소리가 허공에 떠돈다. 유유한 맑은 바람의 음률에 자연스레 마음이 탁 트이니 마냥 활연豁然하기만 하다.

뒷짐을 진 한산이 긴 소맷자락을 늘어뜨린 채 초연하게 서 있다. 한 그루 소나무와 한산 사이에는 텅 빈 여백만이 가득하다. 그의 눈이 허공을 응시하고, 입가에 옅은 미소가 떠오른다. 무엇을 보며 미소를 짓는 것일까.

태어난 곳도 본래의 성도 알려진 것이 없다. 한산은 당나라 때 천태산을 중심으로 활동한 전설상의 인물이다. 한암寒巖에 은거했기 때문에 한산으로 불렸다고 전한다. 때때로 국청사로 내려가 친구인 습득과 함께 시간을 보냈다. 그의 언행은 자못 기이했다. 절 주변을 천천히 걸으며 유쾌한 듯이 큰소리로 외치기도 하고 조용히 혼잣말하고 혼자 웃기도 했다. 머리에 자작나무 껍질을 쓰고 너덜너덜한 옷을 걸치며 나막신을 끌고 다녔다. 그러기에 '미치광이〔風狂之士 풍광지사〕'라고도 불렸다. 번번이 승려들에게 붙잡혀서 욕을 듣고 매질당하며 쫓겨났지만, 그때마다 가만히 멈추어 서서 손바닥을 치며 크게 웃다가 한암으로 돌아갔다.

절강성 태주台州의 관리였던 여구윤閭丘胤은 자신이 편찬한《천태삼성시집天台三聖詩集》의 서문에서, 한산을 비롯한 풍간 선사와 습득을 만난 일화를 밝혀놓았다. 《천태삼성시집》은 흔히 《한산시집》이라 부른다. 그중 한 부분을 옮긴다.

여구윤이 태주의 관리로 임명받아 출발할 즈음에 두통을 앓게 되었다. 의원에게 치료를 받았으나, 오히려 더욱 심해졌다. 그때 천태산 국청사에서 온 풍간이라 불리는 선사가 나타나서 그의 병을 치료하였다. 여구윤은 마침 국청사로 떠나야 했기 때문에 혹시 그곳에 스승으로 모실 분이 있는지 여쭈어보았다. 풍간은 한산과 습득이라는 인물이 있는데, 비록 거지 같은 모습이지만, 본래 문수보살과 보현보살로서 사찰에 몸을 숨기고 있다고 말했다. 그 후 여구윤이 태주에 부임하여 국청사를 방문하였는데, 풍간 선사의 거처에는 호랑이의 발자국만이 남아 있었다. 밖으로 나가보니 화로 옆에서 크게 웃고 있는 두 사람이 있었다. 한산과 습득임을 알아본 여구윤이 큰절을 올리니, 두 사람이 꾸짖고 서로 손을 합쳐 크게 웃으며 말하기를, "풍간은 수다쟁이다. 아미타불도 모르면서 어찌 우리에게 절을 하느냐?"라고 했다. 이때 사찰의 승려들이 모여들자 한산과 습득은 절에서 달려나가며 "너희에게 말한다. 각각 노력해라"라고 한 뒤 한암으로 들어가 숨어버렸다. 그들이 자취를 감춘 뒤에 여구윤은 국청사의 스님인 도교道翹에게 산속 나무나 암벽,

혹은 마을의 곳간이나 민가의 벽에 적어놓은 한산의 시와 사당의 벽에 써놓은 습득의 게송을 모아 시집을 만들도록 하였으니, 이를 《한산시집》이라고 하였다.

이 글에 보이는 것처럼 한산은 문수보살, 습득은 보현보살, 풍간 선사는 아미타불의 화신으로 널리 알려졌다. 습득은 국청사에서 잡일을 하는 미천한 승려였지만, 한산의 기이한 언행을 이해하는 유일한 인물이었다. 시집에 수록된 시는 대부분 한산의 시지만, 한산과 습득의 시 모두 자연에서의 깨달음을 말하고 있다. 송대 이후에 한산과 습득은 탈속脫俗의 상징이 되었다.

한산은 천진난만하다. 읊조린 시들은 한결같이 자연의 본질을 꿰뚫고 순리에 따르고 있다. 언행에 꾸밈이 없고 마음 가는 대로 순수하게 행동하니, 그 성품이 자연 그대로다. 자연이 한산의 큰 스승인 것이다.

천지는 만물의 부모라고 했다. "천지는 그 마음이 만물에 두루 미치므로, 사람이 그것을 얻으면 사람의 마음이 되고, 사물이 그것을 얻으면 사물의 마음이 되며, 초목과 짐승이 그것을 얻으면 초목과 짐승의 마음이 되니, 오직 천지의 마음 하나일 뿐이다." 이는 남송의 학자 주희朱熹, 1130~1200가 남긴 말이다. 한산의 성품과 언행이 꾸밈없고 순수한 것이 바로 천진한 자연의 마음을 얻은 까닭이다.

만물을 고요히 바라보면 저절로 깨닫게 되고
사계절의 아름다운 흥취는 누구에게나 같다네.
도는 천지간 형체 없는 것에까지 통하고
생각은 자연의 끝없는 변화 속에 이른다네.

북송의 유학자 정호程顥, 1032~1085가 쓴 시 〈가을날 우연히 짓다〔秋日
偶成 추일우성〕〉의 일부다. 이처럼 자연에는 모든 것이 담겨 있다. 해와
달, 바람과 구름, 산과 바다, 흙과 나무. 자연은 하나의 문자이자, 천지
를 이루는 진리다. 자연은 한 권의 경전인 셈이다.

한산이 바라본 공허한 여백은 자연이다. 자신의 마음을 열어 자연을
담고 그 속에 담긴 충만한 진리를 깨달았다. 이는 오롯이 한산만의 경
전이요, 한산만의 깨우침인 것이다. 깨달음에 그는 웃었다. 빠르게 스
쳐 지나가는 시간 안에서 자연이라는 한 권의 경전을 읽을 수 있는 사
람이 과연 몇이나 될까.

오직 장엄한 자연의 소리에 귀를 기울여야만 내 마음속 고요한 울림
을 들을 수 있다. 나아가 충만한 자연을 보고 읽을 수 있어야만 나의
텅 빈 마음도 마주할 수 있는 법이다.

만월을 보는 습득

마음을 비추는 밝은 달

❖

장로 張路, 1464~1538, 〈습득도 拾得圖〉

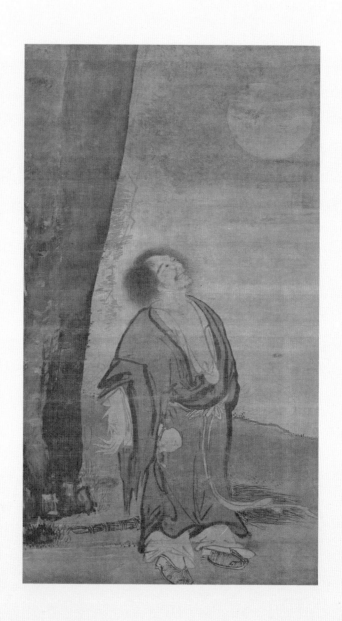

성품이 거울의 본체라면 마음은 빛과 같고
성품이 맑고 깨끗하다면 마음은 저절로 드러나네.
바람이 머문 구름 쓸자 천 리가 말끔하니
푸른 하늘 외로운 달이 새벽까지 푸르디푸르구나.

性如鏡體心如光 성여경체심여광
性若澄淸心自彰 성약징청심자창
風掃宿雲千里盡 풍소숙운천리진
碧天孤月曉蒼蒼 벽천고월효창창

_괄허취여, 〈성심 노숙에게 답하다〔答性心老宿 답성심노숙〕〉

달은 마음의 거울이다. 차면 충만充滿하나 비면 진공眞空하다. 밝은 달빛은 늘 변함이 없고, 모든 존재는 달빛을 받아 자신을 명백히 드러낸다. 옛사람들은 밝은 달빛 아래에 서서 자신을 보고, 달을 보며 자신의 마음을 읽었다. 달빛이 마음의 척도였던 것이다.

한 사내가 뒷짐 지고 고개 들어 달을 바라본다. 둥그런 흰 달이 내뿜는 달빛에 취한 듯 입을 크게 벌리며 헤벌쭉 웃고 있다. 그 모습이 참 편안하다. 정돈되지 않은 산발한 머리와 굵고 강렬한 필치로 그린 투박한 의복에서 겉모습에 신경 쓰지 않는 그의 성품을 읽을 수 있다.

먹의 농담으로 거대하게 메워진 수직의 절벽과 텅 빈 공간을 구현한 화면 구성은 참으로 대담하다. 수묵의 대조를 통한 차고 비워진 공간은 마치 달을 보는 사내의 마음을 보는 듯하다. 명나라 후기 절파浙派*를 대표하는 화가 장로는 분방하고 거친 필법과 묵법을 구사하며, 화면 중앙에 그려 넣은 인물에게 큰 의미와 존재감을 부여했다. 바닥에 놓인 빗자루는 사내가 당나라 때의 승려 습득임을 넌지시 알려준다.

습득은 천태산 국청사의 미천한 승려였다. 풍간 선사가 길을 가다가

* 중국 명대 말기에 유행한, 필묵이 웅건하고 거친 유파. 절파의 시조는 대진이며, 명나라 세종世宗, 재위 1522~1566 이후 남종 문인화 계열의 오파吳派에 밀려 쇠퇴하였다.

우연히 어린 습득을 만나 사찰로 데려와서 키운 것이다. 습득은 매일 사찰의 경내를 빗자루로 쓸다가, 한순간 불가의 가르침을 깨우쳤고, 그 깨달음의 경지가 매우 높았다.

그에게 즐거운 시간은 사찰에 한산이 놀러 올 때였다. 한산은 습득의 지기知己였다. 하루는 사찰의 주지가 습득을 보고 "풍간 선사께서 길가에 버려진 너를 데리고 왔기에 너의 이름을 습득이라고 하였다. 너는 본래 어디에서 살았으며 성은 무엇이냐?"라고 물었다. 그의 말을 들은 습득은 사찰 마당을 쓸고 있던 빗자루를 내던지고 주지에게 아무 말도 하지 않았다. 이때 사찰의 남은 음식을 가지러 왔던 한산이 그 모습을 보고, 습득에게 자신의 가슴을 치며 "푸른 하늘"이라고 크게 외쳤다. 서로를 이해한 한산과 습득은 기뻐하며 큰 웃음을 터뜨렸다고 한다.

남송 시대부터 그려진 '한산습득도寒山拾得圖'를 감상한 조사들이 남긴 글을 읽어보면, 한산과 습득의 여러 모습을 찾아볼 수 있다. 경전을 지닌 한산과 빗자루를 들고 있는 습득의 모습이 대표적이다. 경전은 지혜를, 빗자루는 수행을 의미한다. 이는 한산이 지혜를 상징하는 문수보살의 화신이고, 습득이 수행을 상징하는 보현보살의 화신인 맥락과 상통한다. 흥미롭게도 비슷한 시기에 그려진 '조양대월도朝陽對月圖'에 각기 그려진 납의가 수행을, 경전이 지혜를 상징하는 것과 비교된다. 모두 일상에서 지혜와 수행을 통한 선의 가르침을 추구하는 점에서 같다.

이 밖에도 한산이 시를 쓰면 습득은 벼루에 먹을 갈았고, 한산이 경전을 들고 있으면 습득은 빗자루를 쥐고 바닥을 쓸었다. 두 사람은 매일 달을 바라보거나 손으로 달을 가리키며 함박웃음을 짓거나 호탕한 웃음을 터트리기도 했다.

화면 속 습득은 눈으로 달을 보고, 귀로 바람 소리를 듣고 있다. 달을 보는 것은 청명한 마음을 알기 위해서지, 밝고 어두운 달과 밤의 변화를 보기 위한 것이 아니다. 이내 그는 저 달에 걸린 시선 너머로 충만하고 진공한 자신의 마음을 보았다. 그 마음이 마치 둥글고 밝은 달과 같지 않았을까.

달은 마음의 거울이다. 성품의 온도와 마음의 밝기에 따라 차고 이지러진다. 따라서 달을 본다는 것은 곧 자신의 마음을 보는 것과 같다. 만법萬法은 마음에서 나오는 법. 깨달음은 마음을 보는 것에서 시작한다. 이것이 습득이 달을 바라보는 이유다.

햇볕 아래 가사 기우고, 달빛 대하며 경전을 읽다

일상에 담긴 불법

❖

가오, 〈조양도 朝陽圖〉 가오, 〈대월도 對月圖〉

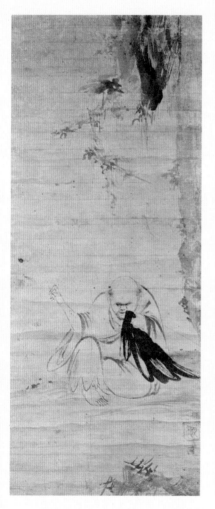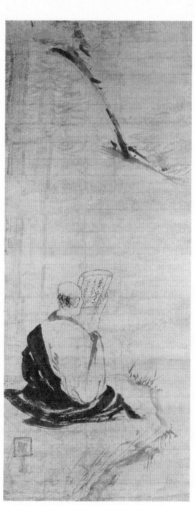

아침이면 함께 죽을 마시고
먹고 나서는 발우를 씻는다.
다시 묻노라, 여러 선객이여
지금에 이르도록 깨닫지 못했는가.

朝來共喫粥 조래공끽죽
粥了洗鉢盂 죽료세발우
且問諸禪客 차문제선객
還曾會也無 환증회야무

_원감충지, 〈우연히 써서 여러 선객에게 묻다〔偶書問諸禪者 우서문제선자〕〉

"총림에 갓 들어왔습니다. 스님께서 한 말씀해주십시오."

어느 선객이 조주종심 선사에게 물었다. 대뜸 선사가 아침 죽을 먹었
는지 물어보니, 선객이 먹었다고 답했다. 선사가 조용히 말씀하셨다.
"그럼 발우를 씻게나."

하루의 일상 속에도 불법이 있다. 옛 시에 '아침 햇볕 아래 찢어진 옷
을 깁고, 달빛 대하며 남겨진 경전 읽는다네'라고 했다. 이는 선객의
하루 일상을 말하는 것으로, 아침에는 낡아진 가사를 깁고 밤에는 경
전을 읽으며 불법을 깨우친다는 뜻이다. 짧게 '조양朝陽'과 '대월對月'
로 불린다. 일본 에도 시대의 화가 타니 분쵸谷文晁, 1763~1841의《문조화
담文晁畵談》은, 이 시가 왕봉진王逢辰이라는 인물의 시이며, 조양과 대
월이 특정한 인물을 가리키지 않는다는 정보를 알려준다.

일찍이 송나라 때 승려 법훈法薰이나 지우知遇가 남긴 시를 보면, 본래
조양과 대월의 기원이 송대로 거슬러 올라감을 알 수 있다. 그리고 그
들의 시를 통해 두 고사가 각기 한 폭씩 그려져 한 쌍을 이루었던 것
으로 짐작된다. 조양대월도의 제작 전통은 중국 남쪽 지역을 방문하
던 일본의 여러 문사나 선승을 통해 일본으로도 전해졌다.

일본의 선승 가오의 작품으로 전하는 〈조양도〉와 〈대월도〉는 일본 내
에 무르익기 시작한 선종 문화의 열기 속에서 그려졌다. 가사를 깁는

승려에서는 가오 화풍의 특징인 담묵과 농묵의 다양한 먹의 변주變奏
와 원숙한 필치의 운용이 엿보인다. 상대적으로 경직된 느낌이 드러
나는 〈대월도〉는 후대에 원본을 모방한 것으로도 추정된다. 두 그루의
소나무와 머리 위로 드리워진 긴 나뭇가지 그리고 비스듬히 몸을 돌
려 경전을 읽는 승려의 도상은 분명 대월도의 오래된 전통과 맞닿아
있다.

두 승려는 자신의 행동에 온 마음을 쏟고 있다. 바늘을 바라보는 가사
깁는 승려의 눈빛과 경전을 읽으며 단단한 암석처럼 흔들림 없는 승
려의 뒷모습이 그러하다. 〈조양도〉의 가사와 바늘은 일상의 실천과 행
동을, 〈대월도〉의 경전은 불법의 학문과 지혜를 의미한다. 즉 일상생
활 속 지智와 행行이 하나로 합쳐지는 곳에 불법이 스며들어 있음을
말한다.

옛날 위부魏府(지금의 하북성 지역)의 노화엄老華嚴으로 불렸던 천발회
통天鉢懷洞 선사가 남긴 말을 빌려 글을 맺는다.

> "불법은 일상 곳곳에 있으니, 가고 오고 앉고 눕는 곳에 있고,
> 차를 마시고 밥을 먹는 곳에 있으며, 서로 말을 주고받는 데 있
> 고, 짓고 행하는 데 있다."

가사 깁는 산속 노승의 하루

가사에 담긴 선승의 마음

❖

심사정 沈師正, 1707~1769, 〈산승보납도 山僧補納圖〉

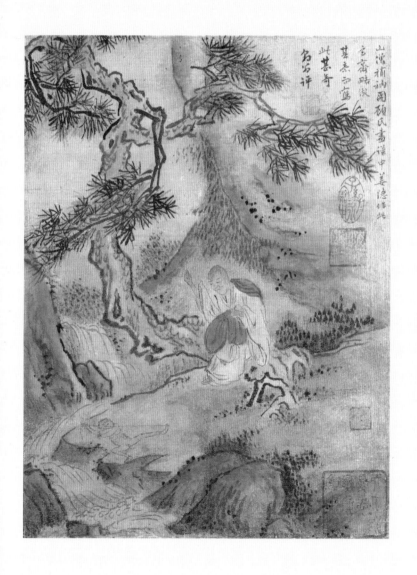

바위에 앉아 구름 바라보며 한가로이 생각하고

아침볕에 가사 기우며 차분히 공부하네.

어떤 이가 나에게 서쪽에서 온 뜻을 물어보면

내 가진 것 모두 쥐여주고 큰 스승에게 가라고 알려주리라.

坐石看雲閑意思 좌석간운한의사

朝陽補衲靜工夫 조양보납정공부

有人問我西來意 유인문아서래의

盡把家私說向渠 진파가사설향거

_석옥청공 石屋淸珙, 1272~1352, 〈산에서 지내다〔山居 산거〕〉

고적한 산속이다. 굽디굽은 소나무 둥치에 앉은 스님이 청량한 솔 그늘과 맑은 개울 소리를 벗 삼아 가사를 깁는다. 높게 든 오른손을 보니 이미 실 맨 바늘이 가사의 한 부분을 뚫고 지나갔나 보다. 마침 원숭이한 마리가 왼쪽 발가락에 실을 매고 잡아당기며 장난을 친다. 스님의 시선은 무심한 듯 원숭이로 향한다. 어느 호젓한 산속, 이름 모를 스님의 하루가 그렇게 지나가고 있다.

조선 후기 예림藝林(예술계)의 총수인 강세황姜世晃, 1713~1791은 심사정의 이 작품이 《고씨화보顧氏畵譜》에 수록된 강은姜隱, 생몰년 미상의 그림을 모사했다는 감상평을 화면 상단에 남겼다. 1603년에 제작된 《고씨화보》는 중국의 역대 유명한 화가의 작품을 수록한 목판화집이다. 17세기에 조선에 전해진 이래 많은 화가가 이를 통해 중국 회화를 학습했고, 심사정 역시 그러했다.

강은이 가사를 깁는 스님과 원숭이만을 클로즈업하여 표현했다면, 심사정은 스님과 원숭이를 중심으로 산수 배경을 화면에 더하였다. 붓끝을 촘촘히 놀려 호젓한 느낌의 풀숲을 만들어낸 덕에 스님의 주변은 고적한 공간으로 탈바꿈했다. 심사정 특유의 남종문인화풍南宗文人畵風으로 그려낸 〈산승보납도〉인 셈이다.

가사를 깁는 '보납補衲'은 선승의 일상생활을 다룬 평범한 소재이자, 선禪을 깨닫는 계기를 담은 선기도의 한 주제다. 보납은 선에 이르는

《고씨화보》에 수록된 강은의 그림

방법이 특별한 수행이 아니라 일상생활 속에서 찾을 수 있다는 의미를 담고 있다. 흔히 '조양朝陽'으로 달리 부른다. 이는 달을 대하고 경전을 읽는 '대월對月'과 함께 약 12세기 이래로 널리 알려졌다.

송나라의 대표적인 문인 소식蘇軾, 1037~1101은 〈마납찬磨衲贊〉이라는 짧은 글을 남겼다. 마납은 삼베로 만든 가사다. 여기 등장하는 불인요원佛印了元, 1032~1098 선사는 소식과 매우 친분이 있는 고승이었다. 마납에 대한 불인 선사의 생각이 다음과 같다. 아래에 전문을 옮긴다.

　　장로인 불인요원 선사가 수도를 유람하는데, 천자께서 그의 명

성을 듣고 고려에서 바친 마납을 하사하셨다.

한 나그네가 이를 보고 감탄하며 말했다.
"아! 아름답도다. 일찍이 없었던 일이니, 내가 시험 삼아 당신
과 함께 옷자락을 걷어 올리고 허리띠를 묶고 일어나면, 동쪽
으로는 우이嵎夷(해가 돋는 곳)에 이르고, 서쪽으로는 매곡昧谷
(해가 지는 곳)에 이르고, 남쪽으로는 교지交趾(지금의 베트남 통
킹·하노이 지역)에 이르고, 북쪽으로는 유도幽都(저승 세계)에
이르러, 온 천하가 분분하게 나의 바늘구멍과 실 솔기 안에 있
을 것이로다."

불인 선사가 빙그레 웃으며 말하였다.
"심하도다, 그대 말의 누추함이여. 내 법안法眼으로 보면 바늘
구멍 하나하나에 무량세계가 있으니, 이 안에 가득한 '중생들
이 가진 털구멍'과 '중생들이 입고 있는 옷 중 바늘구멍과 실
솔기' 모두 무량세계가 된다네. 이처럼 차례대로 불경 80권을
반복하여 읽으면, 우리 부처의 광명이 비추는 것과 우리 군주
의 성덕이 입혀지는 것이, 마치 큰 바닷물을 털구멍 하나에 주
입하고 대지로 바늘구멍 하나를 막는 것과 같으니, 어찌 우이
와 매곡, 교지와 유도를 따질 것이 있겠는가?
이 납의는 큰 것도 작은 것도 아니고, 짧은 것도 긴 것도 아니
고, 무거운 것도 가벼운 것도 아니고, 얇은 것도 두터운 것도

아니고, 색色도 공空도 아님을 마땅히 알아야 한다네.

모든 세상 사이에 아교가 부러지고 손가락이 떨어져 나가는 추위에도 이 납의를 입으면 춥지 않고, 돌이 삭고 쇠가 녹아 흐르는 무더위에도 이 납의를 입으면 덥지 않고, 오탁五濁*의 물결에도 이 납의는 더러워지지 않고, 겁화劫火가 크게 타오르더라도 이 납의는 타버리지 않을 것이니, 어찌하여 사유하는 마음을 가지고 낮고 용렬한 생각을 하는 것인가?"

황제가 내린 마납은 특별하지 않다. 가사의 색상이 아름답더라도 한낱 가사일 뿐이다. 중요한 것은 가사의 바늘구멍 하나하나에 담긴 무량세계다. 불인 선사는 가사에 담긴 자신의 본래 마음을 중요하게 본 것이다. 본래 마음을 알면 혹한 추위와 더위에 춥거나 덥지 않고, 세상에 있는 다섯 가지 더러움에도 물들지 아니하며, 세상이 파멸될 때 일어나는 큰불에도 타버리지 않는다고 말한다.

그림 속 스님이 기우는 가사도 그러하다. 여느 누추한 가사와 다를 바 없는 그저 하나의 가사인 것이다. 중요한 것은 한 땀 한 땀 바느질로

* 말세未世에 일어나는 다섯 가지 혼란으로, 말세에 일어나는 재앙과 재난(劫濁겁탁), 번뇌가 들끓음(煩惱濁번뇌탁), 악한 중생이 마구 날뜀(衆生濁중생탁), 그릇된 견해가 걷잡을 수 없이 퍼짐(見濁견탁), 인간의 수명이 단축됨(命濁명탁)을 이른다.

생긴 바늘구멍을 통해 들여다보는 스님의 마음이다. 일상의 곳곳에 부처의 가르침이 있다. 다만 너무 익숙해서 보지 못할 뿐이다.

고적한 산속에서 실을 자르고, 실을 바늘구멍에 끼우고, 바늘로 가사를 뚫고 가사를 꿰매는 그 순간순간마다 스님은 자신의 마음에서 구현된 선의 세계를 엿본 것이다. 스님이 손에 움켜쥔 가사에는 불가의 진리를 담은 무량세계와 불법을 깨달은 자신의 본래 마음이 담겨 있다. 어느 호젓한 산속, 가사 깁는 스님의 하루가 그렇게 지나가고 있다.

달빛 아래에서 불경을 읽다

어느덧 가을인가, 아직도 가을인가

✣

작가 미상, 〈월하독경도 月下讀經圖〉

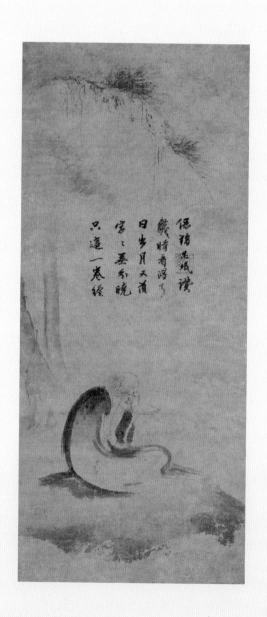

保持思紙讀
幾時音滑る
日出月又清
堂と芸知晚
只這一卷經

도를 배움은 마땅히 불경 공부가 먼저이니
불경은 다만 내 마음에 있다네.
문득 집 안의 길을 밟아 딛고
높고 먼 하늘로 고개 돌리니 기러기 내려앉는 가을이로다.

學道先須究聖經 학도선수구성경
聖經只在我心頭 성경지재아심두
驀然踏著家中路 맥연답착가중로
回首長空落雁秋 회수장공낙안추

_벽송지엄 碧松智儼, 1464~1534, 〈희준 선덕에게 주다〔贈曦峻禪德 증희준선덕〕〉

가을밤의 달빛이 영롱하다. 산속 수행자들에게 맑고 찬란한 그 빛은 등불과 같다. 서늘한 바람이 불어도 꺼지지 않는 등불을 바라보면 마음이 평안하고 고요해진다. 여물어가는 풀벌레들의 기분 좋은 소리와 내면의 정적이 조화를 이루는 그 순간이 진실로 글 읽기에 좋을 때다. 그렇게 책을 읽다 보면 어느덧 아침 해가 밝아온다.

한 노승이 소나무 줄기와 드리워진 가지를 기둥과 지붕으로 삼아 홀로 앉아 있다. 달은 보이지 않지만, 마치 밝은 달빛이 휘영청 쏟아지며 노승의 얼굴을 비추는 듯하다. 듬성듬성 남은 머리와 담상담상 돋은 수염의 나이든 승려는 달빛에 비친 불경을 읽는다. 그는 왼손에 쥔 불경에 몰두한 듯 구부정한 자세로 오른손을 들어 긴 눈썹을 잡아 만지작거린다. 두어 번 빠른 붓질로 그려낸 몸을 덮은 가사는 섬세하게 표현한 얼굴을 강조하고, 한편으로는 번민에 휩싸이지 않고 달빛처럼 맑은 노승의 마음을 넌지시 알려준다.

불경은 부처의 말씀이다. 불경을 읽는 '독경讀經'은 불법을 깨우치기 위해 여느 수행자들이 시작하는 수행의 하나다. 중국에서는 오래전부터 달빛 아래 불경을 읽는 수행자들의 모습을 화폭에 담았고, 이러한 그림을 '대월도對月圖'라고 불렀다.

14세기 원나라 때 활동한 선승 옥계사민玉谿思珉, ?~1337은 화면에 짧은 시를 적어 독경 공부의 방법을 경계하였다.

단지 이 한 권의 경전은
한 글자 한 글자마다 분명하지 않다네.
해가 나오고 달 또한 떨어지니
어느 때에 깨달음을 볼 수 있겠는가.

불경 공부라도 경전에 적힌 글자 하나하나에 의미를 부여해서는 안
된다. 글자는 부처의 가르침을 전하기 위한 한낱 수단과 방편에 불과
하다. 경전의 글자에 숨겨진 부처의 말씀을 읽는 우리 마음과 마주해
야 한다. 그렇지 않으면 독경의 시간은 멈춘 시간과 다를 바 없다. 그
러므로 경전을 읽을 때마다 밝은 달처럼 변하지 않는 영원한 마음에
귀를 기울이며 부지런히 공부해야 한다.

공부란 무엇인가. 불가의 '주공부做工夫'에서 유래한 이 말은 곧 참선
에 모든 노력과 시간을 기울이라는 것이다. 다시 말해서, 공부는 깨달
음을 얻기 위한 마음의 시간이다. 시간 가고 계절 바뀌는 것을 잊을 정
도로 몰두해야만 공부의 귀가 열리고 마음의 문을 엿볼 수 있다.

경전에 녹아든 달빛의 시간만큼 노승의 공부 역시 깊지 않겠는가. 차
의 맛과 풍미 또한 맑고 깊어지는 가을이다. 잠시 읽던 책을 덮어두고
나서 차 한 잔 마시고, 먼 하늘을 바라보며 자신에게 물어보자. 나의
공부는 과연 얼마의 시간이 흘렀는가. 어느덧 가을인가, 아니면 아직
도 가을인가.

불감 앞에서 예불하는 육주

경건한 마음의 예불

❖

육주 六舟, 1791~1858 · 진경 陳庚, 생몰년 미상, 〈육주예불도 六舟禮佛圖〉

오랜 세월 불법의 수레를 굴린 삼계의 주인이

쌍림에서 열반한 이래 몇 천 년이 흘렀던가.

진신의 사리가 오히려 지금에도 있으니

널리 중생의 예불이 멈추지 않게 하는구나.

萬代轉輪三界主 만대전륜삼계주

雙林示寂幾千秋 쌍림시적기천추

眞身舍利今猶在 진신사리금유재

普使群生禮不休 보사군생예불휴

_자장 慈藏, 590~658, 〈불탑게 佛塔偈〉

옅은 갈색 가사를 입은 승려가 두 손 모아 부처에게 예를 올린다. 발걸음을 옮긴 그는 앞에 놓인 방석에 무릎을 대고 손에 무언가를 쥐고 공양하듯 고개 숙여 절한다. 다시 일어난 승려가 발걸음을 옮겨 부처 앞에 서서 두 손 모아 다시 예를 올린다. 천천히 염불하며 돌고 다시 멈춰 서서 염불하고를 반복한다. 불가의 예불禮佛 장면이다.

청나라 때 활동한 화승 육주. 속세에서의 성은 요姚, 이름은 달수達受라고 전한다. 어떤 기록은 달수를 자字로 보기도 한다. 일반 대중에게는 생소한 이름이지만, 서예를 공부하는 사람들 사이에서는 흔히 '금석승金石僧'으로 잘 알려져 있다. 그가 옛 청동기나 불상, 기와 등 여러 금석을 수집하거나 열람하며, 전체 형태를 탁본하고 금석에 새겨진 글과 글씨를 고증하는 데 주력했기 때문이다. 무엇보다도 기물의 전체 형태를 탁본으로 고스란히 옮기는 '전형탁全形拓'이라는 기법에 특히 뛰어났다.

1836년에 그는 친구인 화가 진경과 함께 하남성의 신안新安을 방문했다가 우연히 조그만 불감佛龕(불상을 모셔두는 집 모양의 작은 장欌)을 보게 되었다. 천평4년명조상天平四年銘造像이 그것이다. 537년에 조성된 이 불감을 본 육주는 이날을 기념하기 위해 불감의 탁본을 떴다. 진경은 탁본한 불감을 중심으로 네 면을 돌며 예불하는 육주의 모습을 그려 넣었다. 그렇게 〈육주예불도〉가 완성되었다.

작디작은 불감 앞에 선 육주는 더없이 작은 존재다. 부처의 모습을 담고 있는 불감은 육주에게 진리를 품은 장엄한 산이요, 경문을 담은 거대한 비석인 셈이다. 진경은 불감을 대하는 육주의 경건하고 정결한 마음을 예불이라는 불가의 상징적인 행위로 표현했다.

요불요탑遶佛遶塔. 부처에게 예배를 드리고 불상이나 탑을 여러 번 도는 예불의 오래된 전통을 말한다. 불상과 탑에 여러 가지 꽃잎이나 향을 뿌리기도 하는데, 이는 부처를 공경하고 공양할 때 하는 하나의 의식이다. 화면 속 불감 주위를 돌며 합장하고 절하며 무언가를 쥐고 공양하는 육주의 모습은 바로 예불의 옛 방식을 보여준다.

예불은 멈추지 않는 마음 쓸기다. 홀로 하는 마음 수행이다. 많은 시간과 체력이 소모되지만, 마음은 경건해지고 정신은 맑아진다. 정신을 뒤덮고 있는 먼지를 쓸어내고 마음 한편에 쌓인 티끌마저도 털어버린다. 예불, 그것은 모든 것을 비어내고 새로운 것을 담을 수 있는 마음의 참선이다.

새우 잡는 화상의 하루

배고프면 먹고, 졸리면 자면 되지
✣
가오, 〈현자화상도 蜆子和尙圖〉

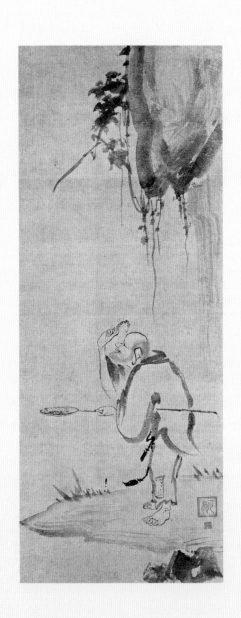

배가 고파오면 밥 먹고 피곤 오면 잠을 자니
다만 이 수행은 그윽하고 더욱 그윽하다.
세상 사람에게 알려줘도 모두 믿지 않고
도리어 마음 밖 따라 부처를 찾는구나.

飢來喫飯倦來眠 기래끽반권래면
只此修行玄更玄 지차수행현갱현
說與世人渾不信 설여세인혼불신
却從心外覓金仙 각종심외멱금선

_중관해안 中觀海眼, 1567~?, 〈의고2수 擬古二首〉

한 선승이 있다. 본래 이름도, 나이도, 출신 내력도 알려진 것이 없다. 그는 복건성 민천閩川 일대에서 살았다. 조동종의 선승 동산양개의 법을 이었지만, 절에 머무르며 수행하지 않았다. 여름이나 겨울에도 늘 한 장의 옷만 입고 지냈다. 조그만 절집인 백마묘白馬廟에서 지전紙錢을 덮고 자다가 배가 고프면 일어났다. 그리고 곧장 강가에 나가 뜰채로 가막조개[蜆 현]나 새우[蝦 하]를 건져 먹었다. 그 양이 적든 많든 배만 채우면 만족했다. 그래서 사람들은 현자 화상 또는 하자 화상이라 불렀다.

화엄휴정華嚴休靜, 생몰년 미상 선사가 그 소식을 듣고 진위를 알아보기 위해 하루는 백마묘의 지전 속에 몰래 숨어 있었다. 깊은 밤에 돌아온 현자 화상을 보자마자, 선사가 멱살을 잡고 큰 소리로 물어보았다.

"무엇이 조사께서 서쪽에서 온 뜻인가?"
"신 앞에 술을 받치는 그릇입니다."

달마 대사가 서쪽에서 온 뜻은 오래된 선문답이다. 두 사람의 선문답에 대해 고려 후기의 백운경한白雲景閑, 1299~1374 선사는《백운화상초록불조직지심체요절 白雲和尙抄錄佛祖直指心體要節》(약칭, 직지심경 直指心經)에서 "뜰 앞의 잣나무[庭前柏樹子 정전백수자]와 삼 세 근[麻三斤 마삼근]과 마른 똥 막대기[乾屎 건시]가 일반적이다. 현자 화상의 대답이 색과 소리와 언어를 갖추었으니, 진정 조사의 선이다"라고 말했다. 자신이

거처하는 장소에서 눈에 들어오는 사실을 그대로 말한 것이다. 이는 조사가 서쪽에서 온 뜻이나 뜰 앞의 잣나무, 그리고 신 앞에 술을 받치는 그릇 모두 같은 불법이라는 말이다. 현자 화상의 말을 들은 휴정 선사는 기특하게 여기며 자리를 떠났다.

큰 깨달음을 얻은 선승의 수행은 특별하지 않았다. 여느 하루와 다를 바 없다. 배가 고프면 밥을 먹고, 피곤하면 잠을 청한다. 마음 따라 몸이 간다. 지극히 단순하지만, 이내 몸과 마음이 하나 된다. 그러면 몸과 마음에 행복이 가득하다. 그 행복이 큰 깨달음이다.

법정法頂, 1932~2010 스님이 옛 스승의 말을 옮겨 "도를 배우는 사람은 무엇보다도 가난해야 하고, 가진 것이 많으면 그 뜻을 잃어버린다. 예전의 출가 수행자는 한 벌 가사와 한 벌 바리때 외에는 아무것도 지니려고 하지 않았다. 사는 집에 집착하지 않고, 옷이나 음식에도 생각을 두지 않았다. 이 때문에 오직 도에만 전념할 수 있었다"라고 하였다. 결국 도를 이루고 나면, 육신은 사라지고 선방에는 청정한 가사 한 벌과 발우 하나만 남는 것이 순리다. 현자 화상의 삶은 법정 스님이 언급한 출가 수행자와 크게 다르지 않았다.

배고픔에 일어나서 건진 새우 한 마리에도 현자 화상은 마냥 행복하기만 하다. 굶주린 배를 충분히 채우기에는 새우 한 마리도 족한 것이다. 사람에게 가장 참기 힘든 욕망이 식욕임에도, 많은 새우를 잡기 위해

시간을 헛되이 보내지 않았다. 그 시간이 허욕虛慾으로 흘러감을 알았기 때문이다. 이처럼 화상은 그때그때 건진 새우의 양에 만족할 줄 알았다.

"마음의 만족을 아는 것이 가장 부자다"라고 《법구경》에 전한다. 어떠한 처지에 있든지 만족할 줄 알면 마음이 편안하고, 가진 것을 소중히 여기면 행복하다. 하지만 우리는 가끔 가진 것에 만족하지 않고 더 많은 것을 추구한다. 만족하지 못하면 마음은 불안하고, 더 가지고 싶은 욕심이 생기면 행복은 흔들리기 시작한다. 따라서 만족할 줄 아는 사람은 부끄럽지 않고, 적당할 때 멈출 줄 아는 사람은 위태롭지 않다.

무엇이든 지나치게 좋아하면 낭비가 커지고, 너무 많이 소유하면 그만큼 크게 잃는 것이 마땅한 이치다. 진정 현자 화상은 하루하루의 소소한 삶에서 행복을 누릴 줄 아는 대자연인이요, 불가의 큰 스승이다.

목어 소리에 귀 기울이는 승려

사찰에 울리는 목어 소리

❖

고기봉 高奇峰, 1889~1933, 〈목어가승 木魚伽僧〉

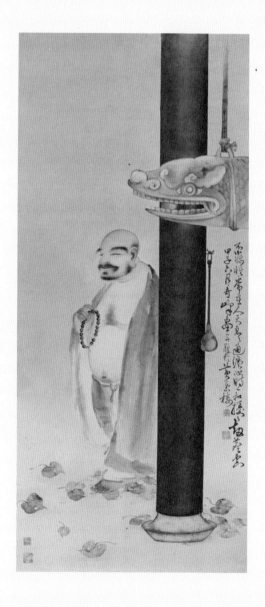

목어 소리에 독경하는 승려 일어났는데
산봉우리 구름 창창하니 아직 이른 새벽이라네.
돌무더기에 해 비추니 이상한 빛이 나고
산언덕에 연기 둘러 층계가 또 생겼구나.

木魚纔動起經僧 목어재동기경승

雲巘蒼蒼曉氣澄 운헌창창효기징

日照石林生異色 일조석림생이색

煙橫山阪有餘層 연횡산판유여층

_정약용 丁若鏞, 1762~1836, 〈일찍 일어나다〔早起조기〕〉 중에서

고즈넉한 옛 절집. 주변에 떨어진 퇴색된 빛깔의 낙엽이 깊어가는 가을의 시간을 알린다. 부드럽게 부는 바람결에 투박한 목어木魚 소리가 울려 퍼진다. 한 아름 안 되는 기둥 뒤로 한 선승이 서서 그 소리에 귀 기울이고 있다. 회색빛 가사를 걸치고 볼록한 배를 내보이는 선승의 얼굴은 부처의 법상法相처럼 자애롭고 편안하기만 하다. 중국 근대 영남화파嶺南畵派의 대가 고기봉이 그린 〈목어가승〉의 한 장면이다.

영남화파는 민주혁명의 사조가 태동하던 1900년대에 중국 광동성廣東省의 광주 지역을 중심으로 활동한 화가들로 이루어진 화파로서, '중서절충中西折衷(중국화와 서양화의 절충)'과 '고금융회古今融會(전통 회화와 현대 회화의 융합)'의 기치를 내세웠다. 광주는 근대 중국에서 가장 먼저 개항한 도시로 서양 문화와 민주 사상이 널리 전파되어 있었다. 당시 젊은 화가들은 이러한 사상과 문화를 토대로 서양과 중국의 두 화법을 절충하고 융합시켜 독특하고 새로운 화풍을 형성했다. 그 중심에 있던 대표적인 화가 가운데 한 사람이 고기봉이었다.

노년에 불교에 심취한 고기봉은 목어 소리가 울리는 절집의 한 선승을 화폭에 담았다. 선승의 얼굴은 공을 들여 섬세하게 표현했지만, 몸을 덮은 회색 가사는 발묵潑墨(먹물이 번지어 퍼지게 하는 화법)의 붓질로 순식간에 그려냈다. 채색 위에 물이나 호분胡粉을 더하여 명암과 색채를 효과적으로 표현하는 '당수법撞水法'과 '당분법撞粉法'에 탁월했던 고기봉은, 한 번의 붓질로 형상을 완성하고, 선명하고 수려한 채색으

로 고요한 절집에서 목어 소리를 듣고 있는 스님의 모습을 그려냈다.

절집마다 '사찰 소리'가 있다. 범음梵音이 은은히 울려 퍼지는 범종梵鐘 소리, 장중한 일음一音으로 불법을 일으키는 법고法鼓 소리, 청아한 울림으로 깨달음을 전하는 운판雲版 소리, 투박하지만 마음속 티끌을 씻겨내는 목어木魚 소리. 불자라면 한 번쯤은 듣게 되는 '불전사물佛殿四物'의 소리다. 혼란한 생각을 떨쳐내려는 속세의 사람들과 불법을 깨우치려는 선객들, 그 누구나 상관없이 산이 품은 여느 절집에 발을 들이면 듣게 되는 청정한 부처의 소리다.

목어는 나무로 조각한 물고기를 말한다. 머리는 주로 용과 잉어의 형상을 하고 있다. 목어에 대한 이른 기록이 중국 남북조 시대 유경숙劉敬叔, ?~468?이 저술한《이원異苑》에 실려 있다.

> 진무제晉武帝, 재위 266~290 때 오군吳郡의 임평臨平 땅(지금의 강소성 소주蘇州 일대)에서 하나의 석판石版이 나왔기에 그것을 쳐보았는데 소리가 나지 않았다. 장화張華, 232~300가 이 사정을 전해 듣고 "촉蜀 땅에 있는 오동나무를 가지고 물고기 형상으로 조각하여 두드린다면 곧 소리가 울릴 것입니다"라고 말하였다. 그 말에 따라 나무를 조각하고 두드리니 그 소리가 수십 리에 이르렀다.

목어가 이미 3세기부터 만들어진 것을 알 수 있다. 이후 목어는 불가의 문헌인 《석씨요람釋氏要覽》이나 도가의 경전을 모은 《도장道藏》에서 묘사한 것처럼, 불교와 도교의 여러 의식이나 행사의 때를 알리고 대중을 소집하기 위한 용도로 자주 이용되었다.

그렇다면 왜 나무를 조각하여 물고기 형상으로 만들었던 것일까? 여기에는 다양한 이야기가 전해지고 있다. 그중 잘 알려진 두 가지 일화를 소개한다.

첫째.

현장玄奘, 602~664 스님이 인도에서 귀국하다가 어느 장자長者의 집에 머물게 되었다. 그 집에는 장자와 새로 얻은 아내, 그리고 전처가 낳은 아이가 있었는데, 장자가 잠시 외출한 틈을 타서 아내가 전처의 아이를 바다에 던져버렸다. 장자는 뒤늦게 아이가 바다에 빠져 죽었다는 소식을 듣고 슬픔에 잠겨 천도재薦度齋를 올릴 준비를 하였고, 그때 마침 현장이 방문한 것이다. 장자가 스님에게 좋은 음식을 권하였지만, 스님은 모든 음식을 마다하고 오직 큰 물고기를 원하였다. 곧 장자가 큰 물고기를 잡아 오자, 스님이 물고기의 배를 갈랐다. 그때 장자를 비롯한 주변 사람들이 물고기의 배 속을 보고 모두 깜짝 놀랐다. 바다에 빠진 장자의 아이가 배 속에 살아 있던 것이다. 현장이 말하였다. "아이가 전생에 불살계不殺戒(생명을 죽이지 말라는 계

율)를 받았던 덕에 현세에 아직 죽지 않았던 것입니다." 장자
가 이 은혜를 어떻게 갚을 수 있느냐고 물었고, 스님은 나무로
물고기 형상을 만들고 절에 걸어둔 뒤 공양할 때마다 두드리면
은혜를 갚을 수 있다고 일러주었다.

둘째.
옛날에 덕망 높은 스님 아래에서 여러 제자가 힘써 도를 닦았
다. 유독 한 제자만이 가르침을 어기고 방탕하게 생활하다가
일찍 죽게 되었는데, 과보果報로 인하여 다음 생에 물고기로
태어났다. 문제는 등에 솟아난 큰 나무였다. 큰 풍랑이 일 때마
다 흔들리는 나무 탓에 등이 찢어지는 고통을 참아내야만 했다.
어느 날 옛 스승이 배를 타고 건너다가 등에 나무를 진 물고기
를 보고 기이하게 여겼다. 스승은 깊은 선정에 들어가 물고기의
전생이 자신의 제자였다는 사실을 알게 되었고, 제자를 그 고통
에서 벗어나게 해주기 위해 수륙재水陸齋를 베풀었다. 그날 밤
물고기의 과보를 벗은 제자가 스승의 꿈에 나타나 말했다.
"스승님, 제 등에 있는 나무를 베어 저와 같은 물고기 형상으
로 조각한 다음, 그것을 매번 치면서 제 이야기를 대중에게 들
려주시길 바랍니다. 수행하는 이에게는 교훈이 될 것이고, 강
과 바다에 사는 생명에게는 해탈을 얻는 인연이 될 것입니다."
제자의 간곡한 청을 듣고 나무를 깎아 물고기 형상으로 만드
니, 이것이 바로 목어다.

선의 통쾌한 농담

첫 번째 글은 대중에게 잘 알려진 현장의 《지귀곡指歸曲》에 나오는 이야기고, 두 번째 글은 오랫동안 구전된 일종의 전설이다. 이외에도 옛 고승들의 글을 모아놓은 《치문경훈緇門警訓》에는 시주를 탐내다가 죽어서 다시 물고기로 태어난 비구의 마음을 경계하기 위해 목어를 만들었다는 일화가 실려 있다. 모두 목어의 연원에 대한 불교의 옛이야기다.

당나라의 백장회해 선사는 선원禪院의 생활 규범서인 《백장청규百丈淸規》에 "물고기는 언제나 눈을 뜨고 깨어 있으므로 그 형체를 취하여 나무에 조각하고, 매사 침으로써 수행자의 잠을 쫓고 혼미를 경책한다"라는 글을 남겼다. 수행하는 선객들이 졸지 않고 부지런히 정진하도록 돕는 목어의 쓰임을 말한 것이다.

목어는 잠을 자지 않는다. 그러기에 어느 때나 사람과 하늘을 오고 갈 수 있다. 법심法心이 일어날 때마다 한 번씩 치면, 굵고 거칠며 깊은 그 소리가 마음에 쌓인 티끌을 털어낸다. 이런 연유로, 선승은 목어 소리에 귀를 기울인다.

즐거운 담소 나누는 산중 도반

산중 도반과의 하루

✛

이수민 李壽民, 1783~1839, 〈고승한담 高僧閑談〉

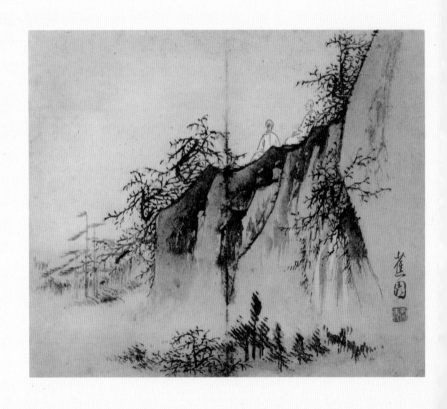

멀고 가까운 산에 한 줄기 스친 엷은 안개

진실로 엷은 먹으로 이루어낸 그림 보는 듯하네.

눈앞 뜻밖의 맑고 그윽한 풍경

도반道伴이 아니면 함께 말하기 어렵구나.

一抹輕煙遠近山 일말경연원근산

展成淡墨畵圖看 전성담묵화도간

目前分外淸幽意 목전분외청유의

不是道人俱話難 불시도인구화난

_기타 다이치 祇陀大智, 1289~1366, 〈봉의산 鳳儀山 산속에 머물다, 하나〔鳳山山居一 봉산산
거일〕〉

산중에 살면 세 가지 즐거움을 얻는다. 하나는 날마다 새로운 맑은 햇살과 투명한 달빛 담긴 산속 풍경을 눈에 담을 수 있는 즐거움이고, 다른 하나는 개울 소리, 바람 소리, 풀벌레 소리, 새 소리처럼 나를 에워싼 세계를 귀로 들을 수 있는 즐거움이다. 마지막으로, 만든 지 몇 주 지나서 제 본연의 맛과 향을 품은 햇차를 마시며 자연을 음미할 수 있는 즐거움이 있다.

홀로 산중에 살며 세 가지 즐거움을 얻을 수 있지만, 마음 맞는 도반이 함께하면 또 하나의 즐거움이 더해진다. 세 가지 즐거움을 공유할 수 있는 '담소談笑'의 즐거움이 바로 그것이다. 담소란 문자 그대로 웃으면서 이야기를 나눈다는 말이다. 담소는 소소한 일상처럼 가볍고, 때로는 절집의 화두처럼 묵직하다.

담소를 즐긴다는 것은 그저 말의 즐거움만 쫓는 것이 아니라, 서로의 감정과 생각을 교환하며 자신의 마음을 바로 알아가는 것이다. 좋은 담소란 마치 청정한 찻잔에 담긴 맑고 그윽한 향기가 있는 차와 같아서 대화를 나누고 나면 마음이 개운하다. 그러기에 마음의 수행이 근본인 이들에게 담소는 더할 나위 없다.

조선 후기에 활동한 이수민의 〈고승한담〉은 맑고 그윽한 담소의 운치를 담고 있다. 화면 아래에 적힌 '초원蕉園'이라는 호號로 인해 흔히 김석신金碩臣, 1758~?의 작품으로 알려져 있으나, 그 아래 '군선君先'이라

새겨진 인장을 통해 같은 자字를 사용했던 이수민의 그림임을 알 수 있다. 조선 후기에 도화서 화원으로 활동한 그는 여러 차례 궁중 행사를 위한 도감都監에 소속되어 일하였다. 현재 전하는 작품들은 산수화, 영모화翎毛畵(새나 짐승을 그린 그림), 도석인물화道釋人物畵(도교의 신선이나 불교의 고승을 주제로 그린 인물화) 등 다양한데, 그중 산수화와 도석인물화는 단원 김홍도의 영향을 보인다.

그림을 감상하기에 너무 크지도 너무 작지도 않은 적당한 화폭의 절반에는 거대한 암석의 산이 자리 잡고 있다. 산에는 드문드문 꽃나무가 제 모습을 드러냈고, 산 아래에는 잡다한 나무들이 옅게 드리어진 안개 밖으로 얼비친다. 꽃나무 사이로 텅 빈 하늘을 바라보는 승려와 그에게 말을 건네는 듯한 또 다른 승려가 보인다.

들리지 않는 그들만의 대화가 이어진다. 속세의 번민을 풀어놓는 것인지, 절집 수행의 어려움을 토로하는 것인지, 경전 속 가르침을 토론하는 것인지, 아니면 눈에 보이는 마냥 좋은 풍경을 감탄하는 것인지 알 수 없다. 서로 도반이 되는 두 승려의 대화는 하루에서 가장 맑고 그윽하며 즐거운 시간이다. 그저 오고 가는 담소 속에서 하루의 날빛이 산속 꽃나무에 젖어 들고 있을 뿐이다.

끊임없이 염불 외는 늙은 승려

나무아미타불

❖

김홍도, 〈노승염불 老僧念佛〉

부르고 불러 입묘入妙*를 부르고
외고 외워 귀진歸眞**을 염송하나니.
호불과 염불이 서로 만나는 곳에
여래께서 곧 몸을 드러내신다네.

呼呼呼入妙 호호호입묘
念念念歸眞 염염염귀진
呼念相交處 호염상교처
如來卽現身 여래즉현신

_해담치익, 〈염불念佛〉

*　　　신묘한 경지에 들어섬.
**　　열반의 상태에 이름.

당나라 시인 이백李白, 701~762은 가끔 한 승려와 함께 삼거三車를 이야기하곤 했다. 삼거란 《법화경法華經》〈비유품 譬喻品〉에서 말하는 양거羊車, 녹거鹿車, 우거牛車를 말하며, 각기 성문승聲聞乘, 연각승緣覺乘, 보살승菩薩乘을 의미한다. '승乘'이란 부처의 교법에 따라 중생을 생사에서 열반으로 옮겨주는 것을 수레에 비유한 단어다. 성문승은 설법을 들음으로써 아라한阿羅漢의 경지에 이르게 하는 부처의 가르침을, 연각승은 홀로 연기의 이치를 주시하여 깨달은 연각緣覺의 경지에 이르게 하는 부처의 가르침을, 보살승은 자신도 깨달음을 구하고 남도 깨달음으로 인도하는 자리이타自利利他를 행하는 보살을 위한 부처의 가르침을 얻는다.

얼마간 지내면서 보니, 승려의 규범이 마치 가을 하늘의 밝은 달빛에서 얻은 듯했고, 마음이 여름날의 푸른 연꽃 빛깔을 닮아 보였다. 법호를 승가僧伽라고 부르는 이 승려는 본래 남인도에서 살았는데, 불가의 수행을 위해 멀고도 먼 이 나라에 왔다고 하였다.

어느 날, 이백이 그에게 "염불을 몇 천 번이나 외웠는지요?"라고 물으니, 그가 미소 지으며 "갠지스강의 모래알만큼 외우고 다시 모래알만큼 외웠습니다"라고 조용히 답했다. 이에 감탄한 이백은 〈승가가僧伽歌〉라는 시를 남겼다. 시의 전문을 옮긴다.

참된 스님 법호는 승가라 부르니

가끔 나와 더불어 삼거를 논한다네.

주문을 몇 천 번 외웠는지 물으니

갠지스강의 모래만큼 외우고 다시 모래만큼이라 말씀하셨다네.

이 스님 본래 남인도에 살았는데

불도를 닦기 위해 이 나라에 왔다네.

높은 하늘 밝은 가을 달 같은 계를 얻으니

마음은 세상 밖 푸른 연꽃 빛깔이로세.

생각 청정하고 모습 의연하니

닳아질 것도 없고 더할 것도 없도다.

병 속엔 천년 된 사리골 舍利骨

손에는 만년 묵은 등나무 지팡이.

나 오래도록 강회 江淮의 나그네임을 탄식하던 터에

공유 空有를 설법하는 참된 스님 어렵사리 만났다네.

한마디 말씀에 파라이 波羅夷(계율 중 가장 무거운 죄)가 사라지고

두 번의 절에 가벼운 죄 모두 스러졌구나.

조선 후기의 화가 김홍도는 만년에 이르러 불교에 귀의한 듯이 불교
적 색채가 짙은 작품을 많이 남겼다. 〈노승염불〉에 적힌 "입으로 갠지
스강의 모래알만큼 외우고 다시 모래알만큼 외운다"라는 짧은 글은
이백의 시를 염두에 두고 적은 것으로 짐작된다.

노승은 합장하며 염불을 외고, 시동 侍童은 노승의 육환장 六環杖(승려가

짚는, 고리가 여섯 개 달린 지팡이)을 들고 서 있다. 담담한 먹의 농담으로
풀어낸 필선은 형식에 구애받지 않는 듯 자연스럽고, 느슨한 옷 주름
은 한없이 부드럽기만 하다. '반드시 마음으로 함이 있어야 한다(必有
以心 필유이심)'라는 작은 인장을 더해서 노승의 참된 수행과 고결한 성
품을 은연중에 드러낸 김홍도의 세심한 배려가 돋보인다.

염불은 글자 그대로 부처를 생각하는 것이다. 부처의 모습을 마음으
로 생각하며 떠올리는 것을 의미했지만, 점차 부처의 명호名號를 부르
거나 외는 것으로 바뀌어갔다. 지금도 사찰에서 흔히 들리는 '나무아
미타불'이 바로 그것이다. 부르고 욈을 반복하면, 모든 부처가 눈앞에
모습을 나타내는 '반주삼매般舟三昧'가 펼쳐진다고 불경에 전한다. 마
음의 모든 분별을 다 내려놓은 경계에 이른 것이다.

《전심법요傳心法要》에서 황벽희운 선사는 갠지스강의 모래에 관한 부
처님의 가르침을 말했다.

> 갠지스강의 모래는 모든 부처와 보살과, 제석 범천의 여러 하
> 늘이 밟고 지나가도 기뻐하지 아니한다. 소나 양, 벌레, 개미
> 등이 밟고 지나가도 성내지 아니한다. 진귀한 보배나 향기롭고
> 좋은 향이라 하더라도 탐하지 아니한다. 똥이나 오줌 등의 악
> 취가 나는 더러운 것이라 하더라도 싫어하지 아니한다.

무심한 마음을 갠지스강의 모래에 비유한 것이다. 마음이 무심하면 분별과 망상이 없다. 분별과 망상이 없는 텅 빈 무심한 마음이 도이며 불법인 것이다. 황벽 선사는 사람은 물론 일체의 미물까지도 모두 가진 이 마음을 본래 청정한 부처, 즉 본원청정불 本源清淨佛이라 불렀다.

갠지스강의 모래만큼 외고 다시 모래만큼 외운 승가의 주력 呪力은 더없이 맑고 고요하다. 맑은 만큼 본래 마음으로 돌아가고, 고요한 만큼 마음의 중심이 세워진다. 헤아릴 수 없이 염송한 승가는 틀림없이 '반주삼매'에 이르렀을 것이다.

이백은 시의 마지막 구절에서 "한마디로 파라이가 사라지고, 다시 절을 올리니 가벼운 죄도 모두 스러졌구나"라고 하여 승가로 인해 자신이 지닌 욕망과 작은 죄마저 모두 비워냈음을 말했다. 만년에 이른 김홍도 역시 모든 것을 비우고 정토로 떠나기 위한 염원으로 '반주삼매'에 이른 승가를 붓으로 불러낸 것이었을까.

삼매의 묘경 妙境으로 들어가 내 마음을 마주 보고 싶다면 정신을 가다듬고 부르고 외자.

"나무아미타불."

산속에서 이를 잡는 승려

일상 속 소소한 행복

✣

이인문 李寅文, 1745~1821, 〈나한문슬 羅漢捫蝨〉

선의 통쾌한 농담

살아온 나이가 어느새 물결처럼 빨라져
늙은 빛이 이제 날마다 머리 위로 올라오네.
다만 이 한 몸도 내 소유가 아닐진대
그만두게나 이 몸 외에 다시 무엇을 구하겠나.

行年忽忽急如流 행년홀홀급여류
老色看看日上頭 노색간간일상두
只此一身非我有 지차일신비아유
休休身外更何求 휴휴신외갱하구

_진각혜심 眞覺惠諶, 1178~1234, 〈마음을 차분히 가라앉히는 게송〔息心偈 식심게〕〉

청량한 날이었을 것이다. 한 선비가 조심스레 그림을 펼쳐서 가만히 들여다보았다. 마치 뒷맛 좋은 햇차를 마신 것처럼, 그는 그림의 여운이 사라지기 전까지 자리를 떠나지 못했다. 이내 마지막 여운을 끌어 잡고 손에 든 붓으로 짧은 글을 적었다.

"짙은 눈썹과 흰머리 아무 집착도 없다네."

조선 후기 문신 홍의영洪儀泳, 1750~1815은 자신의 눈과 마음에 복을 안겨준 이인문의 작은 그림에 한 구절의 시로 답했다. 화면에는 솔숲에 앉아 있는 한 승려가 그려져 있다. 검고 덥수룩한 수염을 한 중년의 승려가 웃옷을 벗어놓고 오른쪽 바지를 걷어 올려 엄지와 검지로 이를 잡고 있다. 쉬이 잡히지 않는 듯 승려의 미간은 잔뜩 찌푸려져 있다. 그 사실적인 표현은 보는 이의 시선을 그늘진 솔숲 아래에 자리한 승려에게 향하도록 만든다. 이인문이 즐겨 그렸던 푸른 소나무는 졸졸 흐르는 시내와 더불어 승려에게 한껏 청량함과 시원함을 선사한다.

어쩌면 〈나한문슬〉은 단순히 이인문 자신이 직접 본 행각승行脚僧(여러 곳을 돌아다니며 수행하는 승려)의 모습을 화면에 담은 것일 수도 있다. 하지만 이인문의 그림을 감상한 홍의영은 화면 속에 그려진 이를 잡는 승려의 소탈한 모습에서 '방하착放下著'을 느꼈던 모양이다. 마음도, 욕망도, 집착도 내려놓는 무소유, 방하착. 그 마지막 여운을 남기기 위해 홍의영은 당나라 시인 두보杜甫, 712~770가 지은 시의 한 구절을 빌

렸다. 그 시의 일부를 보면 이렇다.

> 소나무 둥치에 이국의 승려가 조용히 쉬고 있는데
> 짙은 눈썹과 흰머리에 아무런 집착이 없다네.
> 오른쪽 어깨를 드러내고 두 다리도 드러냈으니
> 솔잎 속의 솔방울이 승려 앞에 떨어졌다네.

깨달음을 얻기 위해 여러 지역을 돌아다닌 행각승에게 더위를 식혀주는 자연의 시원함은 작은 행복이다. 그리고 자신의 몸을 가렵게 하는 이를 잡는 것으로 행복한 순간의 자유를 만끽한다. 그는 일상의 소소한 행복에 만족하는 '소욕지족 小慾知足'을 아는 것이다.

오늘을 살아가는 우리는 무언가에 더 집착하고 크고 많은 행복을 갈망한다. 나아가 그것에 빠져서 벗어나지 못하고 허우적거리기도 한다. 쉼 없이 흘러가는 세월 속에서도 순간의 집착과 욕망에서 헤어 나오지 못하는 것이다.

언젠가 엄양존자 嚴陽尊者라는 탁발승과 조주종심 선사가 나눈 대화가 전하고 있다.

> "저는 모든 것을 버려서 어떤 물건도 지니고 있지 않습니다.
> 어떻게 하면 좋겠습니까?"

"방하착하시게나."

"이미 가진 것이 없는데 무엇을 내려놓으라는 말씀입니까?"

"그렇다면 지고 가게나."

선객은 아직도 자신이 모든 것을 버렸다는 생각에서 벗어나지 못한 것이고, 선사는 그 생각마저도 내던지고 놓아버리라고 한 것이다. 불가에서는 이것을 가리켜서 '방하착'이라 한다. 내려놓으라는 뜻이다.

본래 방하착은 《오등회원》〈세존장世尊章〉에서 확인된다.

어느 날, 흑씨범지黑氏梵志가 석존께 공양하기 위하여 양손에 오동꽃을 받들고 찾아왔다. 석존이 그를 보고 말씀하셨다.

"내려놓아라."

범지가 왼손에 든 꽃을 내려놓았다.

석존은 다시 그를 보고 말씀하셨다.

"내려놓아라."

범지가 오른손에 든 꽃을 내려놓았다.

범지가 빈 손을 보고 있는데, 그때 석존이 또 말씀하셨다.

"내려놓아라."

이에 범지가 여쭈었다.

"이제 아무것도 없는데, 또 무엇을 내려놓으라고 하십니까?"

범지의 물음에 석존이 자애롭게 말씀하였다.

"선남자여, 내려놓으라 한 것은 꽃이 아니다. 들고 온 마음을
내려놓으라고 한 것이다."

누구나 빈손으로 왔다가 빈손으로 간다. 돌이켜보면 그저 한순간에
불과한 세월 앞에서 내 한 몸 가누기도 어려운 법. 덧없는 시간 속에서
내 몸 챙기기도 힘든데, 두 손 가득 쥐고 있으려는 마음이 무슨 의미가
있겠는가.

가끔은 모든 것을 내려놓는 연습도 필요하다.

도법자연 선지일상

밝은 달빛에서 마음을 찾다

✢

우상하 禹相夏, 생몰년 미상, 〈노승간월도 老僧看月圖〉

경계 끝나니 사람 없고 새조차도 드문데

지는 꽃 쓸쓸히 푸른 이끼 위로 내리는구나.

노승은 일없이 소나무 달 마주하며

이따금 오고 가는 흰 구름에 문득 웃고 마는구나.

境了人空鳥亦稀 경료인공조역희

落花寂寂委靑苔 낙화적적위청태

老僧無事對松月 노승무사대송월

卻笑白雲時往來 각소백운시왕래

_태고보우 太古普愚, 1301~1382, 〈요암 了庵〉

어느 날의 밤이다. 꽉 찬 흰 달은 둥글고, 하이얀 밝은 달빛이 구름 따라 흐른다. 사람 사는 마을에선 삽살개가 달빛에 드러난 물상을 보며 짖어대고 어느 노인은 달 보며 탁주 한 잔 걸치겠건만, 이곳은 고요한 정적이 깃든 어느 산속이다. 맑은 바람 불고 흐르는 물소리만 들릴 뿐이다. 그 소리 들려오는 언덕 위로 한 노승이 하루 일을 마치고 소나무와 밝은 달을 올려다본다.

〈노승간월도〉는 조선 말기 무렵에 활동한 겸현謙玄 우상하의 작품이다. 한국의 서화가를 정리한 오세창吳世昌, 1864~1953의 《근역서화징槿域書畵徵》에 따르면, 그는 함경도 단천端川에서 살았고 인물화와 예서隸書에 뛰어났다고 한다. 남겨진 유작을 보면, 주로 조선 사람들의 삶을 담은 풍속화를 즐겨 그렸던 것으로 보인다. 전해지는 작품들이 대부분 뛰어난 필치로 그려지지 않았지만, 이 그림 속 노승의 표현은 탁월하다. 노승의 얼굴은 마치 그가 실제로 보았던 노승을 옮겨놓은 듯, 매우 꼼꼼하고 섬세한 필치로 사실적으로 묘사하였다. 달을 바라보는 노승이 머무는 산속 공간은 대부분의 '완월도玩月圖'나 '대월도對月圖'처럼 퍽 서정적이다.

예부터 산중 스님들은 달을 사랑하고 아꼈다. 이규보李奎報, 1168~1241가 지은 〈산중 저녁에 우물 속 달을 읊다[山夕詠井中月 산석영정중월])〉라는 시를 보면, 어느 산중 스님이 달빛을 너무 좋아한 나머지 물병 속에 함께 길어 담아왔다고 하지 않던가.

이끼 덮인 암벽 모퉁이 맑은 우물 속에
방금 떠오른 어여쁜 달이 바로 비추고 있네.
길어 담은 물병 속에 반쪽 달이 반짝이니
둥근 달을 반쪽만 가지고 돌아올까 두렵구나.

산사의 승려 맑은 달빛 탐내어
물병 안에 물과 달빛 나란히 길어왔다네.
절에 가면 그제야 깨닫게 되리라
병을 기울이면 달빛 또한 텅 비는 것을.

병 안에 달빛을 담아온 승려도 알고 있었을까. 병을 기울여 물을 쏟아내면 달빛 또한 사라진다는 사실을. 비록 알았더라도 은빛 가루 뿌려진 듯 물 위에 비친 아름다운 달빛을 포기할 수 없었을 것이다. 마치 강물에 비친 달을 건지기 위해 손을 뻗었다가 물에 빠진 원숭이의 마음이지 않았을까. 시에 담긴 아름다운 뜻을 좋아한 것인지, 조선의 선승 괄허취여가 그 시를 빌려 다음과 같은 선시禪詩를 지었다.

산속 스님 물속 달빛을 유달리 사랑하여
달빛과 찬 샘물을 작은 물병에 담았지.
돌아와서 돌 물동이에 쏟아서 부었으나
물을 휘저어봐도 달빛 형상은 없다네.

그런가 하면 옛 스님들은 가르침을 달에 빗대어 전하였다. '마조완월馬祖翫月'의 일화가 그러하다. 어느 날, 서당지장西堂智藏, 735~814, 남전보원, 백장회해 세 스님이 마조도일 선사를 모시고 달구경을 나간 적이 있었다. 밝게 빛나는 둥근 달을 보고 마조 선사가 문득, "바로 지금 이 순간에 무엇을 하면 좋겠는가?"라고 물었다. 이에 서당은 "공양하기에 좋은 시기입니다"라고 하고, 백장은 "수행하기에 좋습니다"라고 하며, 남전은 아무 말도 하지 않고 소매를 떨쳐 발걸음을 돌렸다.

세 스님은 각기 나름의 답을 통해 자신만의 수행을 이어나갔다. 이후 서당의 경학은 구산선문九山禪門*으로 이어졌고, 백장은 《백장청규》를 지어 선가禪家의 생활 규범을 바로 세웠다. 마조 선사가 특히 칭찬한 남전은 고양이를 베어 제자들의 마음에 있는 전도몽상을 끊어내고, 훗날 고불古佛이라 불리게 되는 조주종심에게 법을 전하였다.

일찍이 마조 선사는 세 제자의 대답을 듣고, "경經은 지장으로 들어가고 선禪은 회해로 돌아갔는데, 오직 보원만이 사물 밖으로 벗어났구나"라는 말을 남겼다. 선사는 둥근 달을 가리켜 제자들에게 자신들의 마음을 바로 보게 하고 나아가야 할 방향을 알게 한 것이다.

* 통일 신라 이후 불교가 크게 흥할 때, 승려들이 중국에서 달마의 선법禪法을 받아 가지고 와 그 문풍門風을 지켜온 아홉 산문을 말한다.

다시 그림을 보자. 화면 속 노승이 하루의 풍진을 쓸어간 밝은 달빛에서 자신의 마음을 찾고 있다. 늘 변함없는 밝은 달과 같은 마음을. 당나라 시인 유종원柳宗元, 773~819과 학자 이고가 지은 시의 구절을 빌린 화면 속 짧은 시가 노승의 마음을 담담히 전해준다.

> 늙은 스님의 도기道機(도를 깨닫는 시기)가 무르익어
> 말하고 침묵하는 마음 모두 평온하다네.
> 도를 물어보는 나에게 아무 말씀 없더니
> 구름은 푸른 하늘에 있고 물은 병에 있다고 하시네.

두 나한이 산속 일상에서 행복을 얻다

깨달음은 어디에서 오는가

✥

작가 미상, 〈산중나한도 山中羅漢圖〉

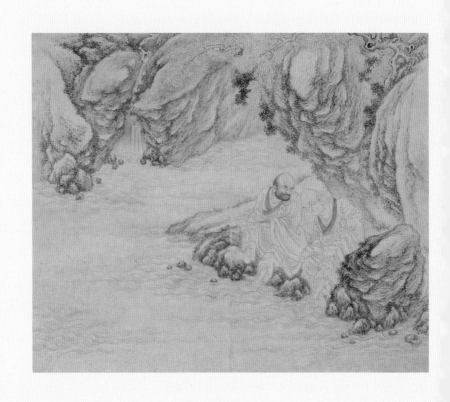

본래 산속 사람이라서
산속 이야기 말하길 좋아하네.
오월의 솔바람 팔고 싶으나
사람들 그 값 모를까 걱정이구나.

本是山中人 본시산중인
愛說山中話 애설산중화
五月賣松風 오월매송풍
人間恐無價 인간공무가

_《선종송고연주통집 禪宗頌古聯珠通集》 중 〈게송 네 번째〔偈頌其四 게송기사〕〉

옛날 깊은 산속의 고승을 찾아간 선객이 깨달음에 관해 물었다. 돌아오는 답은 그저 하루의 일상이었다. 고승은 아침에 일어나 마당을 쓸고, 텃밭을 가꾸고, 세 끼 밥을 먹고, 한 잔의 차를 마시고, 잠을 청했다. 매번 같은 대답에 싫증이 난 선객이 말했다.

"깨달음에 대한 물음에 늘 반복되는 하루 일상만을 이야기하는 이유가 무엇입니까?"

고승이 답했다.

"산중 사람이 세속의 일을 이야기하겠는가? 나는 산중에 있으니 산중의 일을 하고, 그 일에서 행복을 얻는다네. 이 행복처럼 깨달음도 단순한 데 있다네."

과거를 돌아보면 산중의 삶을 통해 자연과 동화되어 행복을 느끼고 그 안에서 깨달음을 이룬 이들이 얼마나 많은가. 그중 불가의 인물로 손꼽자면, 진각혜심은 홀로 못가에 앉아 물 위에 비친 자신의 모습을 보고 미소 지었고, 태고보우는 평생의 모자란 잠을 청산의 물과 바위를 잠자리 삼아 행복을 얻었다. 그들의 마음이 시 한 수마다 오롯이 담겼다. 잠시 지면을 빌려 옮겨본다.

> 못가에 홀로이 앉아 있다가
> 우연히 못 안의 중을 만났네.
> 웃으며 서로 바라만 보는 것은

그대에게 말해도 대답이 없을 것이니.

_진각혜심, 〈그림자를 마주하다〔對影 대영〕〉

산 위의 흰 구름은 희고
산속의 흐르는 물은 흐르네.
이 속에서 내가 살고자 했더니
흰 구름이 나를 위해 산모퉁이를 열어놓았다네.

내 마음속 흰 구름에게 말하려 하나
때로 비 내려 오래 머물기 어렵구나.
어쩌다 맑은 바람 타고
삼천세계 사대주를 돌아다닌다네.

나도 그대 따라 맑은 바람 타고
강과 산 어디든 따라 노닐리라.
무엇하러 그대 따라 노닐려고 하는가
흰 갈매기와 함께 물결 위에 유희할 수 있으리라.

돌아와 소나무 밑에 달과 함께 앉으니
소나무에 이는 바람 소리 쓸쓸하구나.

누구와 더불어 이 마음을 이야기할까
갠지스강 모래 같은 불조는 모두 아득하다네.

흰 구름 속에 누워 있으면
푸른 산은 날 보고 웃으며 걱정 없다 하네.
나도 웃으며 대답하노니
산이여, 너는 내가 온 까닭을 알지 못하겠는가.
내 평생 잠이 모자라
물과 바위를 사랑하여 잠자리로 삼았네.

_태고보우, 〈구름 낀 산을 노래하다[雲山吟 운산음]〉 중에서

앞선 짧은 일화와 선사들의 시는 우리가 추구하는 깨달음이 복잡한 것이 아니라, 오히려 일상에서 느끼는 행복처럼 단순하다는 가르침을 전해준다. 깨달음을 구하기 위해 첫발을 내디딘 대부분의 사람은 특별한 화두와 수행으로 정진하면 내면의 자신을 마주할 수 있다고 여긴다. 하지만 우리 자신이 대부분의 사람과 비슷한 존재인 것처럼, 깨달음 역시 대부분의 사람의 그것과 비슷하다는 이치를 알아야 한다. 사람들은 자신의 평범한 일상에서도 행복을 얻고, 행복함으로써 자신이 구하는 무언가를 깨닫는다.

작은 그림 속에 두 명의 나한이 있다. 오가는 사람 없는 산중 깊은 곳

에 그윽이 앉아 냇가에 발을 담그고 있다. 한 나한이 발끝에 전해오는 시원함에 마냥 좋은 듯 한쪽 발목에 발을 비빈다. 이를 보던 다른 나한이 한쪽 발을 담근 뒤 바지를 걷어 올려 다른 발을 담그려 한다. 그들은 산중의 행복을 만끽한다. 식후에 따사한 햇볕 쬐며 한숨 잘 자고, 시원한 바람을 벗 삼아 차 한 잔 마시고, 선뜻한 냇가에 발 담그는 행복이다. 순간 두 나한은 자신들을 둘러싼 산빛이 부처의 몸이고, 앞에 흐르는 개울 소리가 부처의 법문이라는 것을 안다. 산중 일상의 행복에서 얻은 깨달음인 것이다.

깨달음은 어디에서 오는가. 깨달음은 특별한 화두와 수행을 통해서만 오는 것이 아니다. 잠시 고개를 돌리면, 보고 듣고 만지고 느낄 수 있는 소소한 일상과 고요한 자연에도 깨달음의 보물이 숨겨져 있다.

도道의 법이 자연에 있고, 선禪의 뜻이 일상에 있다.

나오며

이 책의 원고가 되는《법보신문》연재 기사의 마지막을 장식하기 위해 작년에 찾아간 곳이 있었다. 차와 동백이 아름다운 강진의 백련사白蓮寺. 적어도 차를 좋아하는 나에게는 다산茶山 정약용丁若鏞과 아암혜장兒菴惠藏, 1772~1811 선사의 차 이야기가 깃들어진 곳으로 익숙한 사찰이다. 일주문을 지나서 들어가면 만경루, 범종각, 명부전, 대웅보전 등 여러 전각이 이곳저곳에서 제 모습을 드러낸다. 그중 법당 앞에 이르면 바깥벽에 어린 동자와 소를 그린 열 장면의 그림이 있다. 바로 '십우도十牛圖'다.

2년 동안 선종과 선종화에 관한 글을 쓰면서 늘 여러 의문을 품고 있었다. 옛 조사들과 수행자들은 무엇을 위해 부단히 힘쓰는 것일까. 선객이 왜 하나의 화두에 집착하는 것일까. 사람마다 가지고 있는 본래의 마음은 어떤 모습일까. 과연 깨달음은 무엇인가. 나는 여러 선종 조

사의 행적과 말씀을 담은 기록을 읽다가 문득 하나의 원에 주목하였다. 내가 연재를 마치기 전에 강진 백련사를 찾아간 이유가 바로 십우도에 그려진 하나의 원에 있다. 십우도가 그려진 사찰은 전국에 여럿 있지만, 일전에 찾아갔던 백련사의 풍광도 다시 한번 눈에 담고 싶은 마음에 이끌려 발걸음을 옮긴 것이다.

이 둥근 원은 남양혜충南陽慧忠 선사에 의해 시작되었다. 하나의 원이라는 의미로 '일원상一圓相'이라고 부른다. 이는 부처의 모습을 단적으로 표현한 것으로, 여러 모습을 갖춘 부처의 형상을 쉽게 전하기 위해 그려냈다고 전한다. 조선의 청허휴정清虛休靜 스님은 남양 선사의 일원상을 두고 "옛 부처가 태어나기 전부터 변함없는 하나의 원이다"라고 말하였다.

백련사의 원은 일원상을 근거로 송나라 곽암廓庵이 그린 십우도의 '인우구망人牛俱忘'을 말한다. 십우도에는 한 명의 동자와 한 마리의 소가 등장한다. 동자는 불성을 찾는 수행자를, 소는 불성을 의미한다. 십우도는 순서대로 동자가 소를 길들여가는 과정을 보여준다. 그러다가 여덟 번째 장면에 이르면, 동자와 소가 모두 사라지고 하나의 원만 남는다. 사람과 소가 모두 없어졌으므로, '인우구망'이라고 한다. 불교의 표현을 빌리자면, 본성을 찾고자 하는 자신과 본성 모두 잊어버린 텅 빈 상태인 '공空'을 의미한다. 즉 궁극적인 깨달음을 가리킨다. 원은 모든 것을 비운 마음의 모습이고, 텅 빈 허공은 곧 깨달음을 상징한다.

나는 이것이 모든 사람이 가진 본래 마음이지 않을까 생각한다.

원은 각이 없다. 걸림이 없다. 태어날 때 만들어진 가장 순수한 마음의 모습이다. 사람은 세상을 살아가며 많은 일을 겪는다. 기쁘고 화나고 슬프고 즐거운 감정에 따라 마음은 각지기도 하고 펴지기도 한다. 그 모습이 매번 달라지기 때문에 번민과 혼란이 생긴다. 선객들의 참선은 바로 울퉁불퉁한 마음의 형상을 둥글게 매만지는 부단한 수행이다. 본래의 모습으로 돌아가기 위한 긴 여정인 셈이다.

옛날 한 선사에게 두 명의 제자가 있었다. 한 명은 한 번 들은 것은 절대 잊어버리지 않는 머리 좋은 제자였다. 반면에 다른 한 명은 깨우침이 더딘 만큼 부단히 노력하는 제자였다. 어느 날 선사가 두 제자에게 《반야심경》의 경문을 강설講說하고 "얼마만큼 남았느냐?"라고 물었다. 머리 좋은 제자가 미소를 지으며 "1할 정도만 남았습니다"라고 대답하였다. 이에 선사가 다른 제자를 바라보자, 그 제자가 이렇게 말하였다. "저에게는 '공空', 이 한 글자만 남았습니다."

마음의 깨달음이 이와 같지 않을까. 덜어내고 비워내라. 그리하면 결국 우리의 둥근 마음만이 남는다. 그 마음은 큰 허공虛空처럼 원만하여 모자람도 없고 남음도 없다. 나는 그것을 충만한 깨달음이라고 부른다.

❈ 부록 1. 중국의 선종과 선종화 ❈

1. 선종의 개념

선종禪宗은 참선參禪과 수행修行으로 깨달음을 구하는 불교의 한 종파
다. 간접적인 경험이나 사유를 거치지 않고 대상을 바로 파악하는 직
관直觀의 체험을 중시한다. 여기에서 대상은 사람이 가진 본래의 마음
을 가리킨다. 따라서 선종은 자신의 마음을 깨우치고 철저하게 밝히
는 것을 궁극적인 깨달음으로 본다.

　중국 선종의 기원은 석가모니로 거슬러 올라간다. 석가모니가 영취
산靈鷲山*에서 제자들에게 설법하다가 홀연 연꽃을 넌지시 들었을 때,

　*　　고대 인도에 있던 마가다국magadha國의 도읍지인 왕사성王舍城에서 동
　　　쪽 약 3km 지점에 있는 산. 정상에 있는 검은 바위의 모양이 마치 독수
　　　리 같으므로 '취鷲'라 하고, 이 산을 신성하게 여겨 '영靈'이라 한다.

오직 마하가섭만이 조용한 미소를 짓고 가르침을 받았다. 이를 '염화
미소拈花微笑'라고 하며, 마음에서 마음으로 전하는 일을 뜻한다. 그 마
음의 가르침이 보리달마菩提達磨에 이르렀다.

520년경 달마가 인도에서 중국으로 건너왔다. 그는 반야般若의
'공空'을 근간으로, 마음에서 마음으로 전한다는 '이심전심以心傳心'을
통해 선법禪法을 전했다. 달마의 '공' 사상은 중국에서 널리 유행한 노
장 현학의 '태허太虛'나 '무無' 사상과 크게 다르지 않았기 때문에 큰
어려움 없이 사람들에게 받아들여졌다. 그의 가르침은 제2조 혜가, 제
3조 승찬, 제4조 도신, 제5조 홍인, 제6조 혜능으로 이어졌고, 마침내
혜능이 자기 본성本性의 즉각적인 깨달음인 '돈오頓悟'를 주창하기에
이르렀다. 돈오는 모든 사람에게 불성佛性이 있으므로, 경전을 외는 것
보다 자신의 본래 성품을 알면 바로 깨달음을 얻는다는 것을 말한다.

선종은 점차 경전과 교리를 중심으로 하는 교종教宗과 대립하는 종
파로 대두되기 시작하였다. 불립문자不立文字, 교외별전教外別傳, 직지
인심直指人心, 견성성불見性成佛이라는 4대 종지宗旨는 선종만의 독자적
인 특색을 잘 보여준다. 불립문자는 언어와 글자에 의지하지 않는다
는 것이고, 교외별전은 경전이 아닌 별도의 가르침으로 법을 전한다
는 말이다. 또 직지인심은 사람의 마음을 바로 가리키는 것이고, 견성
성불은 자신의 본성을 보고 부처를 이룬다는 의미다. 그렇다고 선종
이 절대적으로 경전을 배제했다는 것은 아니다. 달마와 혜가는 《능가
경》을, 홍인과 혜능은 《금강경》을 소의경전으로 삼았다. 다시 말해서,
불립문자와 교외별전은 경전에 더는 얽매이고 집착해서는 안 된다는

것을 뜻하고, 직지인심과 견성성불은 본래의 마음을 통한 깨달음의 추구를 말하는 것이다.

선종의 수행자들은 경전보다 참된 스승을 만나 가르침을 구하였고, 스승은 제자에게 하나의 화두話頭를 과제로 내어주었다. 화두는 마음을 깨우치기 위한 하나의 질문이다. 가장 잘 알려진 화두로는 '개에게는 불성이 없다' '이 뭣고?' 등이 있다. 제자는 화두를 마음에 담아 철저하게 밝히고, 이를 깨우치면 오도송을 지어 자신의 깨달음을 알렸다. 기록에 따르면, 동산양개 선사가 남긴 '과수게'가 최초의 오도송으로 전한다.

제5조 홍인에 이르러 선종의 법맥法脈은 크게 두 갈래로 나누어졌다. 신수의 북종선과 혜능의 남종선이 그것이다. 신수는 점진적인 깨달음인 '점오漸悟'를, 혜능은 즉각적인 깨달음인 '돈오'를 강조했다. 후에 혜능의 남종선에서 오가칠종五家七宗이 성립하였다. 이후 남종선의 법맥이 선종의 큰 물줄기를 이루었고, 한국과 일본으로 퍼져나가게 되었다.

2. 선종화의 정의

선종화禪宗畵는 말 그대로 선종과 연관된 회화를 말한다. 좁게는 선종 인물의 일화나 사건을 그린 회화를 가리키고, 넓게는 선종의 교리나 사상과 연관되는 회화를 아우른다. 이를 조율하면 크게 세 가지로 정

의할 수 있다.

① 선종 인물의 일화나 사건을 그린 회화
② 선승이 직접 그리거나 화면에 글을 남긴 회화
③ 선종의 교리나 사상과 연관되는 회화

이러한 정의에 따라 선종화를 내용으로 구분하면, 조사상祖師像, 조사
도祖師圖, 산성도散聖圖, 십우도十牛圖가 해당한다. 조사상은 초조 달마
이래 역대 선종 조사들의 모습을 그린 그림이다. 이들 조사상은 매우
정밀하고 꼼꼼한 필선으로 그려져 초상적 성격이 두드러지고 인물들
이 법맥으로 연결된 것이 큰 특징이다. 선종의 계보를 한눈에 보여주
기 위하여 주로 한 화면에 여러 조사가 그려지거나, 종파의 조사를 특
별히 강조하고 예배를 드리기 위해 단 한 명의 조사만이 표현되기도
했다. 흔히 진영眞影이나 정상頂相이 조사상에 속한다.

조사도와 산성도는 역대 조사들의 행적과 어록을 담은《경덕전등
록》같은 불교 서적의 내용을 그린 것이다. 조사도를 '조사상'과 별도
로 분리한 것은 화면에 담긴 내용이 초상적 성격보다 이야기의 서사
성을 강조하였기 때문이다. 주로 선사와의 문답을 통한 선에 대한 깨
달음이나 어떠한 계기로 선을 깨닫는 모습이 그려졌다. 더 세부적으
로 들어가면 전자를 선회도禪會圖, 후자를 선기도禪機圖라고 부른다. 선
회도의 중심인물은 선승과 승려 혹은 선승과 사대부이고, 이들은 선
에 관한 문답을 하고 있다. 1장에서 소개한 마공현의 〈약산이고문답

도〉, 작가 미상의 〈마조방거사문답도〉 등이 여기에 속한다. 선승이 가르침을 받는 인물보다 높은 자리에 위치하는데, 주변 배경의 경물 배치 역시 서로 차이를 둔 것이 특징이다. 반면 선기도는 마원의 〈동산도수도〉와 카노 모토노부의 〈향엄격죽도〉처럼 선을 깨우친 계기가 되는 사건이나 행위를 그린 것이다. 인물이 특정 행동을 취하고 있으므로, 선회도보다 더 명확하게 그림의 주제를 전달한다.

부처나 보살이 몸을 바꾸어 세상에 모습을 드러낸 성현聖賢이나 당말 오대五代, 907~960*에 활동한 일부 조사들을 그린 그림을 산성도라고 한다. 더 분명하게 말하자면, 법도에 얽매이지 않고 기이한 행동으로 자유로운 삶을 즐겼던 인물들을 그렸다고 이해하면 쉽다. 당나라 때 황제의 초빙도 거절하고 쇠똥 불에 토란을 구워 먹는 것을 즐겼던 나찬 선사, 포대를 지니고 천하를 자유롭게 누볐던 포대화상, 그리고 국청사의 세 승려인 풍간, 한산, 습득 등이 산성에 속한다.

한편 십우도는 선문에 발을 내딛는 입문入門부터 깨달음에 이르는 대오大悟의 과정을 10장면으로 그린 그림이다. 화면 속 목동은 수행자고, 소는 마음 혹은 자성自性을 상징한다. 십우도는 하나의 원을 그려서 가르침을 전했던 남양혜충 선사에 의해 시작되었다고 전한다. 이후 송나라 때에 이르러 보명 스님과 곽암 스님이 그린 두 유형의 십우

* 당말唐末의 절도사가 화북 지역에 세워 단명으로 끝난 다섯 왕조로, 후량後梁, 907~923, 후당後唐, 923~936, 후진後晉, 936~946, 후한後漢, 947~950, 후주後周, 951~960를 말한다.

도로 나누어졌다. 이들 십우도는 도상과 구성에서 약간의 차이를 보인다. 이는 묵묵히 좌선에만 전념하는 묵조선默照禪과 하나의 화두를 가지고 좌선하는 간화선看話禪이라는 두 종파의 요체가 각기 담겨 있기 때문이다.

선종화는 다른 인물화와 다르게 주관적이고 암시적이다. 마치 화가가 관람자에게 "깨달음이란 이와 같은 것"이라고 말하는 것과 같다. 수행자가 스승의 가르침을 받고 자신의 직관으로 깨달음을 얻는 것처럼, 관람자가 화면 속 인물을 통해 스스로 화폭에 담긴 선의 이치를 깨달아야 한다. 이처럼 화면에 담긴 선의 이치도 읽어내야 하므로 다른 그림보다 쉽게 접근하기 어려운 것이 사실이다. 결국 선종화는 말이나 글로는 묘사될 수 없는 하나의 사건에 대한 회화적 은유에 가깝다.

3. 선종의 전성기와 선종화의 흐름

당나라 중기 무렵《백장청규》를 지어 선원의 생활 규범을 바로 세웠던 백장회해 선사는 불전을 폐지하고 오직 법당만 세우도록 하는 '불립불전不立佛殿 유수법당唯樹法堂'의 원칙을 규정하였다. 그에 따라 불전은 축소되거나 폐지되었고, 법당은 장엄하게 지어졌다. 이는 '마음이 곧 부처다'라는 당시 유행한 선종의 사상을 단적으로 방증한다. 선禪의 법이 경전과 불상을 초월했음을 말해준다. 이러한 선원의 독특한 형식은 선종의 위세를 높이는 데 큰 역할을 하였다.

오가칠종의 성립과 각 교단의 체제 정비에 따라 선종은 오대에 이르러 전국적으로 확산하여 전성기를 이루었다. 여기에는 각 지방의 군벌인 절도사들이 혼란한 사회를 수습하기 위해 백성들이 열렬히 호응한 선종을 적극적으로 후원했던 시대적 배경이 크게 작용하였다.

그에 따라 선종 인물을 소재로 선종화를 그리는 화가들이 출현했다. 관휴와 석각이 대표적인 화가다. 이들 작품의 큰 특징은 거칠고 분방한 먹의 사용에 있다. 이러한 먹의 변화는 당나라 수묵 기법의 발달에서 연유한 것이다. 당나라 산수화는 파묵破墨(먹을 다른 먹으로 깨뜨리는 기법)과 발묵潑墨(먹을 뿌리거나 흐르는 먹을 이용하여 윤곽선 없이 그리는 기법)의 두 기법으로 주로 그려졌는데, 이것이 당말 오대에 이르러 인물화에 응용되기 시작하였다. 당시 강남 지역을 중심으로 활동한 왕묵王墨, ?~804?, 장지화張志和, 732~810 등이 오늘날 서양의 액션 페인팅과 같은 거칠고 분방한 필선을 이용하여 인물화를 즐겨 그렸다고 전한다. 이처럼 중국의 정통적인 화풍에서 일탈하였다고 하여 '일격화풍逸格畵風'이라 부른다. 2장에 수록된 석각의 〈이조조심도〉에서 일격화풍을 쉽게 찾아볼 수 있다. 이러한 일격화풍은 이후 선종화의 주요한 기법으로 자리 잡았다. 화가 자신의 주관적인 마음이나 즉각적인 표현이 곧 선종의 '직관'과 잘 들어맞았기 때문이다.

북송 시대의 선종은 여러 면에서 새롭게 중국화되기 시작했다. 먼저 중국의 문화를 주도한 사대부들이 인격 수양의 방편으로 참선을 수용하면서 선종이 생활 종교로 자리 잡게 되었다. 이는 훗날 남송의 귀족들이 자연스럽게 선종과 밀접한 연관을 맺게 되는 토대가 되었다. 무

엇보다도 1006년에 도원道源이 편찬한 《경덕전등록》(총 30편)이 손꼽힌다. 이는 중국 선종 법맥의 계보를 체계적으로 재편성하고, 과거의 칠불七佛로부터 역대 선종 조사들에 이르는 행적과 어록을 집대성한 서적이다. 그에 따라 여러 선사의 일화를 그린 조사도와 산성도가 본격적으로 그려졌다. 특히 북송을 대표하는 화가인 이공린李公麟, ?~1106은 단하 화상과 방거사 등 다양한 선회도 등을 남겼는데, 백묘白描 기법(색채나 음영 없이 먹의 선만으로 그리는 화법)으로 그린 그의 인물화는 이후 남송 선종화에 큰 영향을 미쳤다.

금나라의 침입으로 인해 북송의 수도 개봉開封이 함락되고, 남송의 고종高宗, 재위 1127~1162은 수도를 임안臨安(지금의 항주 지역)으로 천도하였다. 이러한 위급한 정세에 따라 불교는 나라를 지키기 위한 '진호鎭護'의 성격을 띠었고, 전국 사찰을 국가 기원의 도량으로 만들기 위한 오산십찰五山十刹*의 제도가 시행되었다. 이러한 시대의 흐름에 선종도 예외일 수 없었다. 내부적으로는 축소와 폐지를 거듭했던 불전이 다시 장엄하게 지어져 법당과 나란히 하였고, 조사들의 어록과 선종화의 제작이 급격하게 늘어나 그 종류가 매우 다양해졌다.

남송의 선종화는 황실의 도화圖畵를 담당한 기관인 화원에 속한 화

* 중국 남송 시대에 전국의 사찰을 관리하기 위해 시행된 관사제도官寺制度를 말한다. 다섯 개의 사찰을 지정하여 전국의 사찰을 관리하고, 그 뒤를 따르는 열 곳의 사찰을 선정하여 각 종파로 나누어진 불교 세력을 정비하고자 하였다. 오산십찰의 주지는 국가에서 임명하였고, 사원의 건축물을 이전보다 더 장엄하게 지었다.

원 화가들을 비롯하여 선승, 직업 화가들이 주로 그렸다. 남송 화원의 대표적인 가문인 '마씨馬氏' 가문의 마공현과 마원, 남송 고종 때 대조를 역임한 양해, 그리고 항주에 있는 육통사를 중심으로 활동한 선승 목계 등이 그들이다.

마공현과 마원의 선종화는 훗날 마원파馬遠派라고 정립된 독특한 산수 양식인 '잔산잉수殘山剩水'를 배경으로 하는 점이 특징이다. 잔산잉수란 화면의 여백을 최대한 많이 설정하고, 자연의 경물을 극히 작게 표현하는 것을 말한다. 이는 1장에 실린 〈약산이고문답도〉와 〈동산도수도〉에서 확인할 수 있다.

양해와 목계는 특히 후대에 많은 영향을 끼친 화가로 선종화를 여러 점 남겼는데, 이들의 작품은 당시 남송에 유학을 온 일본의 선승들을 통해 일본으로 전해졌다고 한다. 그런 이유로 현재 일본의 사찰이나 기관에는 두 화가의 작품이 많이 소장되어 있다. 양해는 세밀하거나 간략한 두 가지 화법에 두루 능했던 인물이다. 특히 간략한 선을 이용하여 대상을 간결하게 그리는 감필減筆 기법에 능숙하였다. 감필로 그린 그의 선종화는 이후 조사도의 양식적인 선례가 되었다. 그리고 목계는 먹색을 묽고 엷게 하여 형태를 불분명하게 그리고, 인물의 눈이나 주요한 사물에 진한 먹을 더하는 망량화魍魎畵에 능숙하였다. 이러한 목계의 선종화 기법은 당시 선종을 주제로 그린 직옹直翁, 생몰년 미상, 호직부胡直夫, 생몰년 미상 등과 같은 화가들 사이에서 유행하였고, 일본에 전해져 일본 선종화에 큰 영향을 미쳤다.

원나라 시기 선종은 명칭만 선종일 뿐, 참선과 수행은 전대보다 약

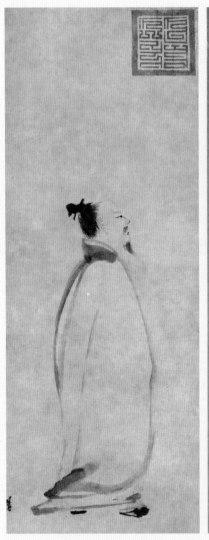

양해, 〈이백행음도 李白行吟圖〉

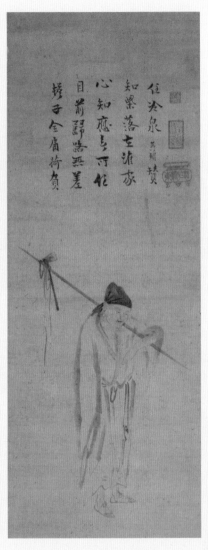

직옹, 〈육조협단도 六祖挾担圖〉

해진 채로 명맥을 유지하였다. 원나라의 승려 화가 인다라는 끝이 닳은 뭉뚝한 붓으로 그리고 먹의 농담을 뚜렷하게 사용하여 몇 점의 선종화를 남겼다. 이후 명나라 때에는 강남 지역의 문인들을 중심으로 잠시 유행하기도 했고, 명말 출판업의 성행에 따라 선종 인물의 도상이《선불기종仙佛奇踪》같은 서적에 삽화로 수록되어 대중에게 널리 소개되었다. 이러한 화보畵譜 성격의 서적이 중국은 물론 조선과 일본에도 전해졌고, 각 나라의 화가들은 이를 토대로 선종 인물을 소재로 한 선종화나 도석인물화를 제작하기에 이르렀다.

❖ 부록 2. 중국 선종 법맥의 계보 ❖

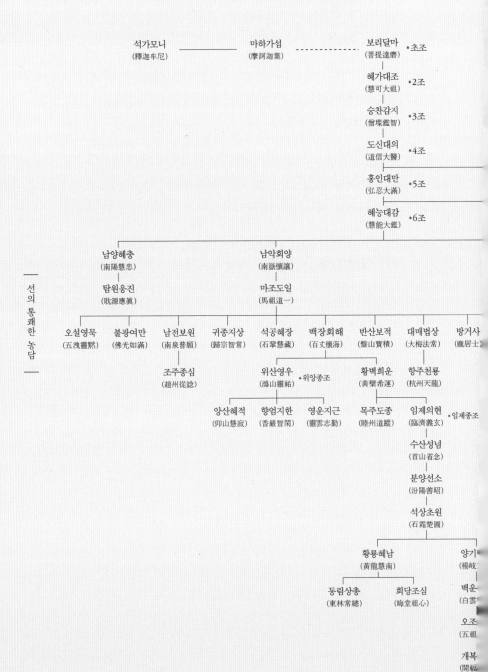

석가모니 (釋迦牟尼) ── 마하가섭 (摩訶迦葉) ----- 보리달마 (菩提達磨) *초조

혜가대조 (慧可大祖) *2조

승찬감지 (僧璨鑑智) *3조

도신대의 (道信大醫) *4조

홍인대만 (弘忍大滿) *5조

혜능대감 (慧能大鑑) *6조

남양혜충 (南陽慧忠)

남악회양 (南嶽懷讓)

탐원응진 (耽源應眞)

마조도일 (馬祖道一)

오설영묵 (五洩靈黙)

불광여만 (佛光如滿)

남전보원 (南泉普願)

귀종지상 (歸宗智常)

석공혜장 (石鞏慧藏)

백장회해 (百丈懷海)

반산보적 (盤山寶積)

대매법상 (大梅法常)

방거사 (龐居士)

조주종심 (趙州從諗)

위산영우 (潙山靈祐) *위앙종조

황벽희운 (黃檗希運)

항주천룡 (杭州天龍)

앙산혜적 (仰山慧寂)

향엄지한 (香嚴智閑)

영운지근 (靈雲志勤)

목주도종 (睦州道蹤)

임제의현 (臨濟義玄) *임제종조

수산성념 (首山省念)

분양선소 (汾陽善昭)

석상초원 (石霜楚圓)

황룡혜남 (黃龍慧南)

양기 (楊岐)

동림상총 (東林常總)

회당조심 (晦堂祖心)

백운 (白雲)

오조 (五祖)

개복 (開福)

원오 (圓悟)

선의 통쾌한 농담

288

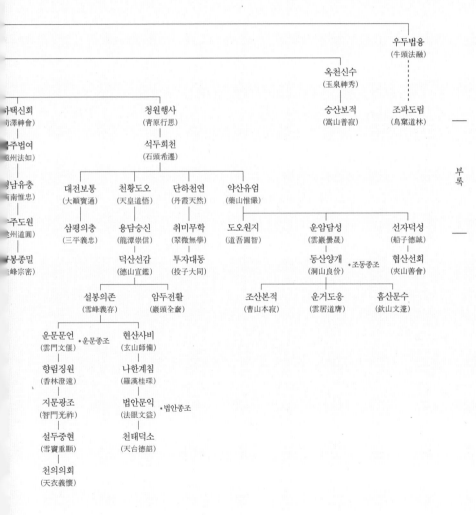

우두법융
(牛頭法融)

옥천신수
(玉泉神秀)

숭산보적
(嵩山普寂)

조과도림
(鳥窠道林)

하택신회
(荷澤神會)

청원행사
(青原行思)

길주법여
(吉州法如)

석두희천
(石頭希遷)

남양유충
(南陽惟忠)

대전보통
(大顚寶通)

천황도오
(天皇道悟)

단하천연
(丹霞天然)

약산유엄
(藥山惟儼)

주도원
(州道圓)

삼평의충
(三平義忠)

용담숭신
(龍潭崇信)

취미무학
(翠微無學)

도오원지
(道吾圓智)

운암담성
(雲巖曇晟)

선자덕성
(船子德誠)

봉종밀
(峰宗密)

덕산선감
(德山宣鑑)

투자대동
(投子大同)

동산양개
(洞山良价)

•조동종조

협산선회
(夾山善會)

설봉의존
(雪峰義存)

암두전활
(巖頭全豁)

조산본적
(曹山本寂)

운거도응
(雲居道膺)

흠산문수
(欽山文邃)

운문문언
(雲門文偃)

•운문종조

현산사비
(玄山師備)

향림징원
(香林澄遠)

나한계침
(羅漢桂琛)

지문광조
(智門光祚)

법안문익
(法眼文益)

•법안종조

설두중현
(雪竇重顯)

천태덕소
(天台德韶)

천의의회
(天衣義懷)

직계자
------- 중략

참고 문헌

저서

한국

각묵,《금강경 역해》, 불광출판사, 2001.

김월운,《전등록》1 · 2 · 3, 동국역경원, 2008.

동국역경원 편,《高僧傳 外》, 동국대역경원, 2013.

—,《摩訶僧祇律》1 · 2, 동국대역경원, 2013.

—,《法句經 外》, 동국대역경원, 2013.

—,《續高僧傳》1 · 2 · 3, 동국대역경원, 2013.

마명,《대승기신론》상 · 하, 정성본 역주, 민족사, 2019.

만송 행수 편저,《한 권으로 읽는 종용록》, 혜원 역해, 김영사, 2018.

미야모토 케이이치,《불교의 탄생》, 한상희 옮김, 불광출판사, 2018.

박건주,《능가경 역주》, 운주사, 2010.

법륜스님,《법륜스님의 금강경 강의》, 정토출판, 2012.

법정스님,《오두막 편지》, 이레, 2007.

—,《아름다운 마무리》, 문학의숲, 2008.

—,《간다, 봐라》, 김영사, 2018.

벽해원택 감역,《선을 묻는 이에게: 천목중봉 스님의 산방야화》, 장경각, 2017.

—,《선에 대한 이런저런 이야기: 천목중봉 스님의 동어서화》, 장경각, 2017.

—,《참선 수행자를 죽비로 후려치다: 박산무이 스님의 참선경어》, 장경각, 2017.

—,《마음 닦는 요긴한 편지글: 원오극근 스님의 원오심요》, 장경각, 2017.

석지현,《선시》, 현암사, 2013.

—,《선시감상사전》, 민족사, 2016.

—,《선시감상사전》, 민족사, 2016.

선화 상인,《능엄경 강설》상 · 하, 정원규 · 반라밀제 옮김, 불광출판사, 2012.

성철스님,《선문정로》, 장경각, 1981.

—,《무엇이 너의 본래면목이냐》, 藏經閣, 2007.

소식,《譯註 唐宋八大家文抄: 蘇軾 5》, 성백효 옮김, 전통문화연구회, 2012.

손수,《당시 삼백수정선》, 조규백 옮김, 학고방, 2010.

아키야마 데루카즈,《일본회화사》, 이성미 옮김, 소와당, 2014.

양신 외,《중국 회화사 삼천년》, 정영민 옮김, 학고재, 1999.

오가와 다카시,《선사상사 강의》, 이승연 옮김, 예문서원, 2018.

원택,《성철스님 임제록 평석》, 장경각, 2018.

일연,《삼국유사》, 이민수 옮김, 을유문화사, 2013.

장경각 편,《벽암록》상 · 중 · 하, 장경각, 2017.

장휘옥 · 김사업,《무문관 참구》, 민족사, 2012.

정민,《우리선시삼백수》, 문학과지성사, 2017.

정영식,《조당집 읽기: 가장 오래된 조사들의 문답》, 운주사, 2016.

지허스님,《선방일기》, 불광출판사, 2010.

청허당 휴정,《언해본 한문교재본 선가귀감》, 일장 옮김, 불광출판사, 2005.

치바이스,《쇠똥 화로에서 향내 나다》, 김남희 옮김, 학고재, 2003.

허균,《불전사물》, 대한불교진흥원, 2011.

헨리 데이비드 소로우,《월든》, 강승영 옮김, 은행나무, 2011.

중국

大川普濟 輯 · 朱俊紅 點校,《(點校本) 五燈會元》上 · 中 · 下, 海南出版社, 2011.

黃兆汉,《道教研究論文集》, 中文大學出版社, 1988.

일본

海老根聰郎,《(日本の美術 333) 水墨畫: 黙庵から明兆へ》, 至文堂, 1994.

井手誠之輔,《(日本の美術 418) 日本の宋元佛畫》, 至文堂, 2001.

入矢義高,《景德傳燈錄 3》, 禪文化研究所, 1994.

—,《景德傳燈錄 4》, 禪文化研究所, 2011.

金澤弘,《(日本の美術 334) 水墨畫: 如拙·周文·宗湛》, 至文堂, 1994.

鎌田茂雄,《中國佛教史》第1卷, 東京大學出版會, 1982.

—,《中國佛教史》第2卷, 東京大學出版會, 1983.

—,《中國佛教史》第3卷, 東京大學出版會, 1984.

—,《中國佛教史》第4卷, 東京大學出版會, 1990.

島尾新,《(日本の美術 338) 水墨畫: 能阿彌から狩野派へ》, 至文堂, 1994.

渡邊明義,《(日本の美術 335) 水墨畫: 雪舟とその流派》, 至文堂, 1994.

禅学大辞典編纂所編,《禅学大辞典 新版》, 大修館書店, 1985.

논문

한국

成明淑, 〈中國과 日本의 寒山拾得圖 研究〉, 홍익대학교 대학원 미술사학과 석
 사학위논문, 2005.

중국

余辉, 〈破解《二祖调心图轴》之谜〉, 上海博物館 編,《千年丹青》, 北京大學出
 版社, 2010, pp. 205~208.

陳韻如, 〈吳彬《畫楞嚴二十五圓通册》〉,《美術史研究集刊》13期, 2002, pp.
 167~199.

일본

田中一松, 〈梁楷の芸術〉,《田中一松絵画史論集 下卷》, 中央公論美術出版,
 1986, pp. 260~288.

戶田禎佑, 〈二祖調心圖再考〉,《鈴木敬先生還曆記念中國繪畫史論集》, 吉川
 弘文館, 1981, pp. 197~216.

도록

한국

국립중앙박물관 편,《일본 미술의 복고풍》, 국립중앙박물관, 2008.
간송미술관 · 한국민족미술연구소,《澗松文華 풍속인물화: 일상 꿈 그리고 풍
　류》, 간송미술문화재단, 2016.

중국

國立故宮博物院 編,《溯源與拓展: 嶺南畫派特展》, 臺北國立故宮博物院,
　2013.
—,《狀奇怪非人間: 吳彬的繪畫世界》, 臺北國立故宮博物院, 2012.
浙江省博物館 編,《六舟: 一位金石僧的藝術世界》, 西泠印社出版社, 2014.

일본

木下政雄 編集,《禪宗の美術: 墨跡と禪宗繪畫》, 學習研究社, 1999.
松下隆章 · 玉村竹二,《如拙 · 周文 · 三阿彌》, 講談社, 1974.
三井記念館 編,《三井家 伝世の至宝》, 三井記念館, 2015.
田中一松,《可翁 · 黙庵 · 明兆》, 講談社, 1975.
田中一松 · 中村溪男,《雪舟 · 雪村》, 講談社, 1973.
戶田禎佑,《牧谿 · 玉澗》, 講談社, 1973.
《禅-心をかたちに-》, 京都國立博物館 · 東京國立博物館 · 日本經濟新聞社,
　2016.

1장

김명국 金明國, 1600~1663?, 〈달마절로도강도 達磨折蘆渡江圖〉, 1643년, 종이에 먹,
97.6×48.2㎝, 한국 서울, 국립중앙박물관.

김명국, 〈달마도 達磨圖〉, 1636년, 종이에 먹, 83.0×57.0㎝, 한국 서울, 국립중앙박
물관.

대진 戴進, 1388~1462, 〈달마지혜능육대조사도 達摩至慧能六代祖師圖〉, 명대, 비단에 먹
과 엷은 채색, 704.6×36.0㎝, 중국 심양, 요령성박물관 遼寧省博物館.

양해 梁楷, 1140?~1210?, 〈육조파경도 六祖破經圖〉, 13세기, 종이에 먹, 72.8×31.6㎝,
일본 도쿄, 미쓰이기념미술관 三井記念美術館.

양해, 〈육조절죽도 六祖截竹圖〉, 13세기, 종이에 먹, 72.7×31.5㎝, 일본 도쿄, 도쿄
국립박물관.

후가이 에쿤 風外慧薫, 1568~1654, 〈지월포대도 指月布袋圖〉, 1650년, 종이에 먹, 32.9×
43.7㎝, 미국 뉴욕, 메트로폴리탄미술관 Metropolitan Museum of Art.

작가 미상, 〈마조방거사문답도 馬祖龐居士問答圖〉, 13세기, 비단에 먹, 105.5×34.6
㎝, 일본 교토, 덴네이지 天寧寺.

인다라 因陀羅, 생몰년 미상, 〈단하소불도 丹霞燒佛圖〉, 14세기, 종이에 먹, 35.0×36.8㎝,
일본 구루메, 이시바시미술관 石橋美術館.

마공현 馬公顯, 생몰년 미상, 〈약산이고문답도 藥山李翱問答圖〉, 13세기, 비단에 먹과 채
색, 116.0×48.3㎝, 일본 교토, 난젠지 南禪寺.

카노 치카노부 狩野周信, 1660~1728, 〈선자협산도 船子夾山圖〉, 18세기 초, 비단에 먹,
32.37×12.87㎝, 영국 런던, 영국박물관 British Museum.

가이호 유쇼 海北友松, 1533~1615, 《선종조사·산성도병풍 禪宗祖師·散聖圖屛風》 중 〈조
주구자도 趙州狗子圖〉, 1613년, 종이에 먹, 107.2×51.5㎝, 일본 시즈오카, 시
즈오카현립미술관 静岡県立美術館.

(전傳) 마원 馬遠, 생몰년 미상, 〈동산도수도 洞山渡水圖〉, 13세기, 비단에 채색, 77.6×

33.0cm, 일본 도쿄, 도쿄국립박물관東京國立博物館.

양해,《팔고승고사도八高僧故事圖》중〈도림백낙천문답도道林白樂天問答圖〉, 13세기, 비단에 채색, 26.6×66.4cm, 중국 상해, 상해박물관上海博物館.

카노 모토노부狩野元信, 1476~1559,《조사도장벽화祖師圖障壁畫》중〈향엄격죽도香嚴擊竹圖〉, 16세기, 종이에 먹과 채색, 176.0×91.8cm, 일본 도쿄, 도쿄국립박물관.

시마다 보쿠센島田墨仙, 1867~1943,〈선재동자도善財童子圖〉, 19세기 말~20세기 초, 종이에 먹과 엷은 채색, 74.2×78.8cm, 한국 서울, 국립중앙박물관.

2장

오빈吳彬, 1573?~1620?,《능엄이십오원통불상楞嚴二十五圓通佛象》중〈달마도達磨圖〉, 17세기 초, 비단에 먹과 엷은 채색, 62.3×35.3cm, 대만 타이베이, 국립고궁박물원臺北國立故宮博物院.

셋슈 토요雪舟等陽, 1420~1506?,〈혜가단비도慧可斷臂圖〉, 1496년, 종이에 먹과 엷은 채색, 183.8×112.8cm, 일본 도코나메, 사이넨지齊年寺.

카노 츠네노부狩野常信, 1636~1713,〈재송도인도栽松道人圖〉, 1674년, 비단에 먹, 97.5×35.3cm, 일본 도쿄, 도쿄국립박물관.

하세가와 도하쿠長谷川等伯, 1539~1610,〈남전참묘도南泉斬猫圖〉부분, 4폭 장벽화, 종이에 먹, 일본 교토, 난젠지 텐쥬안天授庵.

(전傳) 석각石恪, 생몰년 미상,〈이조조심도二祖調心圖〉, 13세기 추정, 종이에 먹, 각 36.5×64.3cm, 일본 도쿄, 도쿄국립박물관.

임이任頤, 1840~1895,〈지둔애마도支遁愛馬圖〉, 1876년, 종이에 먹과 엷은 채색, 135.5×30.0cm, 중국 상해, 상해박물관.

김득신金得臣, 1754~1822,〈포대흠신도布袋欠伸圖〉, 조선 후기, 종이에 먹과 엷은 채색, 22.8×27.3cm, 한국 서울, 간송미술재단.

타쿠앙 소호澤庵宗彭, 1573~1645,〈나찬외우도懶瓚煨芋圖〉, 17세기, 종이에 먹, 139.7×32.3cm, 미국 로스앤젤레스, 로스앤젤레스카운티미술관Los Angeles County Museum of Art.

작자 미상,〈목우도牧牛圖〉, 1310년, 비단에 먹, 87.9×43.3cm, 일본 나라, 나라국

립박물관奈良國立博物館.

셋손 슈케이雪村周繼, 1504~1589, 〈원후착월도猿猴捉月圖〉, 1570년, 종이에 먹, 화면 전체 157.5×348.0㎝, 미국 뉴욕, 메트로폴리탄미술관.

목계牧谿, 1225~1265, 《관음원학도觀音猿鶴圖》중 〈원도猿圖〉, 종이에 먹, 173.0×97.0㎝, 일본 도쿄, 다이도쿠지大德寺.

유숙劉淑, 1827~1873, 〈오수삼매午睡三昧〉, 19세기, 종이에 먹, 40.4×28.0㎝, 한국 서울, 간송미술재단.

김홍도金弘道, 1745~1806?, 〈염불서승도念佛西昇圖〉, 조선 후기, 모시에 먹과 엷은 채색, 20.8×28.7㎝, 한국 서울, 간송미술재단.

(찬贊) 타쿠앙 소호, 〈원상상圓相像〉, 1645년, 비단에 먹, 145.6×44.9㎝, 일본 교토, 난젠지.

3장

가오可翁, 생몰년 미상, 〈한산도寒山圖〉, 14세기 전반, 종이에 먹, 98.6×33.5㎝, 일본 개인 소장.

(전傳) 장로張路, 1464~1538, 〈습득도拾得圖〉, 명대, 비단에 먹, 158.2×89.2㎝, 미국 워싱턴, 프리어미술관Freer Gallery of Art.

가오, 〈조양도朝陽圖〉, 14세기, 종이에 먹, 84.3×35.2㎝, 미국 클리블랜드, 클리블랜드미술관Cleveland Museum of Art.

(전傳) 가오, 〈대월도對月圖〉, 18세기 추정, 종이에 먹, 84.1×34.5㎝, 미국 보스턴, 보스턴미술관Museum of Fine Arts, Boston.

심사정沈師正, 1707~1769, 〈산승보납도山僧補衲圖〉, 18세기, 비단에 먹과 엷은 채색, 36.5×27.1㎝, 한국 부산, 부산시립박물관.

《고씨화보顧氏畫譜》중 강은姜隱의 그림.

작가 미상, 〈월하독경도月下讀經圖〉, 14세기, 종이에 먹, 74.6×33.0㎝, 미국 뉴욕, 메트로폴리탄미술관.

육주六舟, 1791~1858 전형탁全形拓·진경陳庚, 생몰년 미상 그림, 〈육주예불도六舟禮佛圖〉, 1836년, 종이에 먹과 엷은 채색, 27.0×264.0㎝, 중국 항주, 절강성박물관斷

江省博物館.

가오, 〈현자화상도蜆子和尙圖〉, 14세기, 종이에 먹, 87.0×34.2cm, 일본 도쿄, 도쿄 국립박물관.

고기봉高奇峰, 1889~1933, 〈목어가승木魚伽僧〉, 1924년, 종이에 채색, 177.0×80.0㎝, 대만 타이베이, 읍취산당挹翠山堂.

이수민李壽民, 1783~1839, 〈고승한담高僧閑談〉, 18세기, 종이에 먹과 엷은 채색, 31.0×36.0㎝, 한국 개인 소장.

김홍도, 〈노승염불老僧念佛〉, 조선 후기, 종이에 먹과 옅은 채색, 19.7×57.7㎝, 한국 서울, 간송미술관.

이인문李寅文, 1745~1821, 〈나한문슬羅漢捫蝨〉, 18세기 후반, 종이에 먹과 엷은 채색, 41.5×30.8㎝, 한국 서울, 간송미술재단.

우상하禹相夏, 생몰년 미상, 〈노승간월도老僧看月圖〉, 시대 및 재료 미상, 106.0×63.0 ㎝, 북한 평양, 조선미술박물관.

작가 미상, 〈산중나한도山中羅漢圖〉, 27.8×33.4㎝, 종이에 먹, 18세기, 미국 워싱턴, 프리어미술관.

부록

양해, 〈이백행음도李白行吟圖〉, 13세기, 종이에 먹, 80.8×30.4㎝, 일본 도쿄, 도쿄 국립박물관.

직옹直翁, 생몰년 미상, 〈육조협단도六祖挾担圖〉, 13세기, 종이에 먹, 92.5×31.0㎝, 일본 도쿄, 다이토큐기념문고大東急記念文庫.

찾아보기